高等院校广告和艺术设计专业系列规划教材

创新设计思维

于佳佳 富尔雅 主　编
孟祥玲 温丽华 副主编

清华大学出版社
北京

内 容 简 介

创新设计思维是高等艺术院校重要的专业创新课程。本书根据我国文化创意产业发展的新形势,结合"创新设计思维与设计"课程内容编写,具体介绍思维与创意、创新设计思维、创新设计主题的确立与方法等知识,并注重通过创新设计思维项目综合实训提高学习者的应用技能。

本书具有结构合理、流程清晰、案例经典、突出创新性与实用性等特点,因此既可作为高等艺术院校创新设计思维教学的首选教材,也可以作为文化创意企业和广告艺术设计公司从业者的职业教育培训教材,对于各类设计人员,也是一本必备的自我训练指导手册。

本书封面贴有清华大学出版社防伪标签,无标签者不得销售。
版权所有,侵权必究。举报: 010-62782989, beiqinquan@tup.tsinghua.edu.cn。

图书在版编目(CIP)数据

创新设计思维/于佳佳,富尔雅主编. —北京:清华大学出版社,2019(2024.8重印)
(高等院校广告和艺术设计专业系列规划教材)
ISBN 978-7-302-50841-0

Ⅰ.①创… Ⅱ.①于… ②富… Ⅲ.①艺术-设计-创造性思维-高等学校-教材 Ⅳ.①J06

中国版本图书馆 CIP 数据核字(2018)第 178595 号

责任编辑:张 弛
封面设计:何凤霞
责任校对:李 梅
责任印制:刘海龙

出版发行:清华大学出版社
网　　址: https://www.tup.com.cn, https://www.wqxuetang.com
地　　址: 北京清华大学学研大厦 A 座　　　　邮　编: 100084
社 总 机: 010-83470000　　　　　　　　　　　　邮　购: 010-62786544
投稿与读者服务: 010-62776969, c-service@tup.tsinghua.edu.cn
质量反馈: 010-62772015, zhiliang@tup.tsinghua.edu.cn
课件下载: https://www.tup.com.cn, 010-62770175-4278

印 装 者:三河市铭诚印务有限公司
经　　销:全国新华书店
开　　本:185mm×260mm　　　印　张:12.5　　　字　数:300 千字
版　　次:2019 年 3 月第 1 版　　　　　　　　　　印　次:2024 年 8 月第 9 次印刷
定　　价:69.00 元

产品编号:077960-02

编审委员会

主　　　任：牟惟仲

副 主 任：（排名不分先后）

　　　　　　宋承敏　冀俊杰　张昌连　田卫平　滕祥东　张振甫
　　　　　　林　征　帅志清　李大军　梁玉清　鲁彦娟　王利民
　　　　　　吕一中　张建国　王　松　车亚军　王黎明　田小梅

委　　　员：（排名不分先后）

　　　　　　梁　露　崔德群　金　光　吴慧涵　崔晓文　鲍东梅
　　　　　　翟绿绮　吴晓慧　温丽华　吴晓赞　朱　磊　赵　红
　　　　　　马继兴　白　波　赵盼超　田　园　姚　欣　王　洋
　　　　　　吕林雪　王洪瑞　许舒云　孙　薇　赵　妍　胡海权
　　　　　　温　智　逄京海　吴　琳　李　冰　李　鑫　刘菲菲
　　　　　　何海燕　张　戈　曲　欣　李　卓　李笑宇　刘　剑
　　　　　　刘　晨　李连璧　孟红霞　陈晓群　张　燕　阮英爽
　　　　　　王桂霞　刘　琨　杨　林　顾　静　林　立　罗佩华

丛 书 总 编：李大军

丛书副总编：梁　露　鲁彦娟　吴晓慧　金　光　温丽华　翟绿绮

专　家　组：田卫平　梁　露　崔德群　崔晓文　华秋岳　梁玉清

序言

随着我国改革开放进程的加快和市场经济的快速发展,广告和艺术设计产业也在迅速发展。广告和艺术设计作为文化创意产业的核心和关键支撑,在加强国际商务交往、丰富社会生活、塑造品牌、展示形象、引导消费、传播文明、拉动内需、解决就业、推动民族品牌创建、促进经济发展、构建和谐社会、弘扬古老中华文化等方面发挥着越来越大的作用,已经成为我国经济发展重要的"绿色朝阳"产业,在我国经济发展中占有极其重要的位置。

1979年中国广告业从零开始,经历了起步、快速发展、高速增长等阶段,2018年我国广告营业额突破7 000亿元,已跻身世界前列。商品销售离不开广告,企业形象也需要广告宣传,市场经济发展与广告业密不可分;广告不仅是国民经济发展的"晴雨表"、社会精神文明建设的"风向标",也是构建社会主义和谐社会的"助推器"。由于历史原因,我国广告和艺术设计产业起步晚,但是发展飞快,目前广告行业中受过正规专业教育的从业人员严重缺乏,因此使得中国广告和艺术设计作品难以在世界上拔得头筹。广告设计专业人才缺乏,已经成为制约中国广告设计事业发展的主要瓶颈。

当前,随着世界经济的高度融合和中国经济国际化的发展趋势,我国广告设计业正面临着全球广告市场的激烈竞争,随着经济发达国家广告设计观念、产品营销、运营方式、管理手段及新媒体和网络广告的出现等巨大变化,我国广告和艺术设计从业者急需更新观念、提高专业技术应用能力与服务水平、提升业务质量与道德素质,广告和艺术设计行业与企业也在呼唤"有知识、懂管理、会操作、能执行"的专业实用型人才。加强广告设计业经营管理模式的创新、加速广告和艺术设计专业技能型人才培养已成为当前亟待解决的问题。

为此,党和国家高度重视文化创意产业的发展,党的十七届六中全会明确提出"文化强国"的长远战略,发展壮大包括广告业在内的传统文化产业,迎来文化创意产业大发展的最佳时期;政府加大投入、鼓励新兴业态、发展创意文化、打造精品文化品牌、消除壁垒、完善市场准入制度,积极扶持文化产业进军国际市场。结合中国共产党第十九次全国代表大会提出的"坚定文化自信,建设文化强国"的号召,国家广告产业发展"十三五"规划纲要明

确提出促进广告业健康发展。中央经济工作会议提出"稳中求进"的总体思路，强调扩大内需，发展实体经济，对做好广告工作提出新的更高要求。

针对我国高等教育广告和艺术设计专业知识老化、教材陈旧、重理论轻实践、缺乏实际操作技能训练等问题，为适应社会就业需求、满足日益增长的文化创意市场需求，我们组织多年从事广告和艺术设计教学与创作实践活动的国内知名专家教授及广告设计企业精英共同精心编撰了本系列教材，旨在迅速提高大学生和广告设计从业者的专业技能素质，更好地服务于我国已经形成规模化发展的文化创意事业。

本系列教材作为高等教育广告和艺术设计专业的特色教材，坚持以科学发展观为统领，力求严谨，注重与时俱进；在吸收国内外广告和艺术设计界权威专家学者最新科研成果的基础上，融入了广告设计运营与管理的最新实践教学理念；依照广告设计的基本过程和规律，根据广告业发展的新形势和新特点，全面贯彻国家新近颁布实施的广告法律、法规和行业管理规定；按照广告和艺术设计企业对用人的需求模式，结合解决学生就业、加强职业教育的实际要求；注重校企结合、贴近行业企业业务实际，强化理论与实践的紧密结合；注重管理方法、运作能力、实践技能与岗位应用的培养训练，并注重教学内容和教材结构的创新。

本系列教材包括《色彩》《素描》《中国工艺美术史》《中外美术作品鉴赏》《广告学概论》《广告设计》《广告摄影》《广告法律法规》《会展广告》《字体设计》《版式设计》《包装设计》《标志设计》《招贴设计》《会展设计》《书籍装帧设计》等。本系列教材的出版对帮助学生尽快熟悉广告设计操作规程与业务管理，以及帮助学生毕业后能够顺利走向社会就业具有特殊意义。

<div style="text-align: right;">
教材编委会

2019 年 2 月
</div>

前言

　　广告艺术设计制作业作为国家文化创意产业的核心支柱，在国际商务交往、促进影视传媒会展发展、丰富社会生活、拉动内需、解决就业、推动经济发展、构建和谐社会、弘扬中华优秀传统文化等方面发挥着越来越大的作用，不仅成为我国文化创意经济发展的重要产业，而且在我国产业转型、经济发展中占有极其重要的位置。广告艺术设计制作产业以其强劲的上升势头已经成为全球经济发展中最具活力的"绿色朝阳"产业。

　　创新设计思维是文化创意产业的重要组成部分，也是提升设计企业核心竞争力的重要源泉之一。创新设计思维涉及政治、经济、宗教、文化和艺术等多个学科，体现科技知识、传承创新、多元开放以及前瞻性与实践性特征，特色鲜明并与时代的发展紧密相关。作为高知识、高技术、高文化性的产业，创新创意设计产业在当今全球经济一体化进程中扮演了极其重要的角色，具有极大的创新创造性。

　　创新设计思维与设计既是高等艺术院校非常重要的专业创新课程，也是相关从业者必须学习和掌握的关键知识与技能。面对创新设计行业的迅猛发展与激烈的市场竞争，社会经济发展和国家产业变革急需大量具有理论知识与实际操作技能复合型的创新设计专门人才；同时对于从业人员专业技术素质的要求也越来越高。

　　创新是所有伟大设计的核心。创新设计思维不仅是头脑风暴时的灵光一现，更不是与生俱来、秉授于天的智慧，而是需要经过后天培养习得的才能。现代设计在我国起步较晚，要想跟上国际设计发展的步伐就必须真正了解国际设计界的现状，转变设计观念，从大师的作品中悟出门道。在设计中"创新设计思维"是最核心的部分，要想学好设计必须掌握创新设计思维的基本知识。本书通过结合众多国内外著名平面设计师与工作室的经典案例，以简明并易于理解的方式，提出了诸多实用的启发、拓展及表达创新设计思维的方法与理论，以帮助学生快速产生创意并将其有效地付诸设计实践中，这既是对未来创意产业可持续快速发展的战略选择，同时也是本书出

版的真正意义所在。

本书作为高等教育广告艺术设计专业的特色教材，坚持以科学发展观为统领，严格按照教育部关于"加强职业教育、突出实践能力培养"的教学改革精神，针对创新设计思维教学的特殊要求和就业应用能力培养目标，既注重系统理论知识的讲解，又突出创新训练，力求做到"课上讲练结合，重在方法掌握，课下能够应用于创新设计实际工作之中"，这对于学生毕业后顺利走上社会就业具有积极的作用。

本书共六章，以学习者应用能力培养为主线，根据我国文化创意产业发展，结合创新设计思维与设计操作规程，具体介绍：思维与创意、创新设计思维、创新设计主题确立与方法等知识，并通过创新设计思维项目综合实训，提高学习者的应用技能。

由于本书融入创新设计思维实践教学理念，力求严谨，注重与时俱进，具有结构合理、流程清晰、案例经典、突出创新性与实用性等特点，因此本书既可作为普通高等艺术院校及高职院校创新设计思维教学的首选教材，也可以作为文化创意企业和广告艺术设计公司从业者的职业教育岗位培训教材，对于广大社会各类设计人员，也是一本必备的自我训练指导手册。

本书由李大军筹划并具体组织，于佳佳和富尔雅主编、于佳佳统改稿，孟祥玲、温丽华为副主编，由创新设计专家吴晓慧教授审订。作者编写分工如下：牟惟仲编写序言，富尔雅编写第一章，孟祥玲编写第二章，于佳佳编写第三章和第五章，温丽华编写第四章，鞠海凤、贺娜、陈荣华编写第六章，王梦莎编写附录，王铁军、李博男、刘治龙、刘绍洋、韩沫提供了部分资料和图片，李晓新负责文字修改、版式调整并制作了课件。

在本书编写过程中，参阅了国内外大量创新设计思维的最新书刊和网站资料，精选收录了具有典型意义的设计作品，并得到业界有关专家教授的指导，在此一并致谢。为方便教学，本书配有课件，读者可以从清华大学出版社网站（www.tup.com.cn）免费下载。因作者水平有限，书中难免存在疏漏和不足，恳请同行和读者批评指正。

编　者

2019年2月

目录

第一章　设计、思维与创意 001
- 002　第一节　认识设计
- 011　第二节　认识思维
- 015　第三节　认识创意

第二章　认识创新设计思维 023
- 024　第一节　认识设计思维
- 030　第二节　设计思维的九种类型
- 038　第三节　创新设计思维模式

第三章　创新设计思维方法 046
- 047　第一节　联想刺激法
- 051　第二节　脑力激荡法
- 057　第三节　改进型智激法
- 061　第四节　设问方法
- 066　第五节　列举法
- 072　第六节　收集创意发想法
- 078　第七节　拓展训练

第四章　创新设计思维训练 086
- 087　第一节　拓宽思维方式——自由联想训练
- 093　第二节　转换思维方式——类比训练法
- 101　第三节　同构思维方式——同构整合训练
- 107　第四节　解构思维方式——解构整合训练
- 114　第五节　逆转思维方式——逆向思考训练

第五章　创新设计思维主题的确立　124

- 125　第一节　主题创意的确立
- 129　第二节　主题概念的解析与构成
- 135　第三节　主题视觉化创意方法
- 139　第四节　主题视觉化创意表现工具

第六章　创新设计思维项目综合实训　151

- 152　第一节　艾德英语培训学校标志设计
- 157　第二节　齐氏餐饮管理有限公司——馋嘴猪项目设计与推广提案
- 163　第三节　G-LIFE 优选生活体验馆形象设计
- 168　第四节　响水有机咱家米包装设计方案
- 173　第五节　2016"共享"大学生设计与策划大赛

附录一　创新设计思维所具备的相关知识　182

附录二　设计师应具备的设计管理思维　185

参考文献　188

第一章

设计、思维与创意

1. 掌握设计与艺术设计的概念,理解设计是艺术与科学的统一;
2. 掌握思维的特性、类型和思维障碍,理解左脑思维与右脑思维的不同作用;
3. 掌握创意的基本概念,理解创意设计与设计创新的不同。

设计、思维、创意

禁锢思维的原因?

西方有些马戏团有一个跳蚤表演的节目,这些极小的昆虫能跳得很高,但不会超出一个预定的限度。每只跳蚤似乎都默认一个看不见的最高限度。这些跳蚤为什么要限制自己跳的高度呢?跳蚤在开始受训练时,被放在一个有一定高度的玻璃罩下。开始,这些跳蚤试图跳出去时都会撞到玻璃罩上,这样跳了几下之后,它们就不再尝试跳出去了,即使拿走玻璃罩它们也不会跳出去,因为过去的经验使跳蚤认为它们是跳不出去的,于是这些跳蚤成为自我限制的牺牲品。人也可能变成这样,如果你认定自己不能成功,必然会局限自己的未来。

案例解析:

在现代设计多元化发展的大趋势下,随着技术的革新,观念的改变,人类的生存方式、思维方式、情感需求也随之发生变化,旧有的观念及经验也应随着时代的变化做出必要的改变。如果设计师过于禁

锢自己的想法，那么，固有的原理将会成为绊脚石，抑或是陷阱，会使我们更加远离设计的目标。因此，对于设计而言，要开动脑筋，要敢于有伟大的理想，不要关闭自我的潜能。因为，原理只是为我们提供一种经验，一种解决专题的思路和方式。

资料来源：Taylor I A, An Emerging View of Creative Actions. In I A Taylor, J W Getzels(Eds.). Perspectives in Creativity. Chicago：Aldine Publishing Co.,1975.

美国教育家、艺术家舍尔·柏林纳德曾说过："设计是为了解决一个专题而进行创造性的东西。设计就是解决专题。"作为以信息传达为目的的设计，如何充分发挥我们的创新思维能力，释放自我禁锢的创新潜能，是每一位设计师始终要面临的核心问题。

第一节 认识设计

设计（design），原意与艺术形态有关，后来规范为方案性的构思计划。中文的解释有设想与计划的意思。设计是艺术与科学的统一，是一种综合形态的文化，是美学、心理学、生物学、社会学、人体工学、未来学和科技工程等学科的综合，是艺术的狂想与科学严谨的双重结合。

一、设计的定义

"设计"一词经历了漫长的演变过程，才逐渐形成了现在丰富的含义。从拉丁语意为"制图或计划"的"designate"，到15世纪意大利语中的"designo"（指艺术家用图案的方式进行创作），直到18世纪"design"这个词仍然还被限定在艺术的范畴中。1786年出版的《大不列颠百科辞典》解释"design"为：艺术作品的线条、形状，在比例、动态和审美方面的协调。

随着工业革命的爆发，机械化大生产使设计的内涵发生了巨大的变化。1974年第15版的《大不列颠百科全书》扩展了"design"的内涵：设计成为一种强调为实现目的而进行的设想、计划和筹备，包括物质生产和精神生产的各个方面。正如赫伯特·西蒙所言："凡是将现成的情形，改变成希望的情形，为目标而构想行动的人都在搞设计。"

今天我们称之为"设计"的东西，广义上讲几乎涵盖人类有史以来一切文明创造的活动，大到社会规划或对遥远的外太空的探索，小到一枚药片或一粒纽扣，人造的任何对象都是设计的产物。其中所蕴含着的构思和创造性行为过程，也成为现代设计概念的内涵和灵魂。而狭义的设计则包含"艺术中的计划"，意味着在一般的计划和设计中，对构成艺术作品的各种构成要素，在各组成部分之间或部分与整体的结构关系上，组织成为一个作品的创意过程。因此，可以说"设计其实就是人类把自我的意志加在自然界之上，用以创造人类文明的一种广泛的活动——设计即是一种文明。"

扩展阅读

design or resign（要么设计，要么辞职）

设计是21世纪核心关键词之一，早已成为现今企业的生存手段。设计的影响力正方兴日盛，仿佛超越了只有善用设计的企业才能生存的层次，俨然已成为

决定一个城市甚至是一个国家的未来的重要因素。1976年3月4日,英国向IMF(国际货币基金组织)求援,在国家遭逢政治、经济危机状况下就任的代理总理在内阁会议上曾说:"design or resign(要么设计,要么辞职)"这句名言,意味着设计是使价值最大化的唯一手段,对我们而言有着相当大的启示。

资料来源:http://tech.163.com.

二、设计与视觉传达设计

设计伴随着人类的诞生而出现,最初以人类生物性与社会性的生存方式而存在。随着时代的变迁,视觉传达设计经历了从工业化社会到信息化社会的发展。今天,由于信息载体的不断扩大,视觉传达设计变得无所不在、无所不需,作为人类文化的重要组成部分,它必将随着人类社会的进步,不断创造出新的文化和新的文明。

视觉传达设计的英文名称是:visual communication design,是指利用视觉符号传达信息进行沟通的设计。从历史发展的角度来看,视觉传达曾用过商业美术设计、工艺美术设计、装潢设计、图形设计、平面设计等不同称谓,有些称谓至今仍在使用。

例如,梅格斯在其著作《20世纪视觉传达设计史》中称:"1922年,杰出的书籍设计者达维岑斯创造了'视觉传达设计师'这一名称,这为一个正在形成的专业获得了恰当的名字。"需要特别指出的是,事实上,梅格斯的这本书的英文名称并未使用"Visual Communication Design",而使用的是"Graphic Design"。"Graphic"原指版面和印刷术,现广译为视觉传达或信息传达。

小贴士

视觉传达设计的由来

尽管人类使用视觉符号来传递信息的方式可以追溯到史前,但是直到20世纪40年代,美国马萨诸塞州工科大学教授克宾斯才第一次使用了视觉传达设计一词,并从视觉传达的角度分析视觉元素和视觉生理以及心理的关系。在此之前,西方通常将其称为商业美术设计或印刷设计、平面设计等,直到影视等多媒体技术被广泛用于信息传达领域时,才逐渐将其改称为视觉传达设计。

资料来源:梅格斯.20世纪视觉传达设计史.武汉:湖北美术出版社,1994.

视觉传达设计的关键在于传达。所谓传达(communication),是一个含有信息传播、沟通、交流等含义的词汇,而视觉传达就是借助可认知的视觉表现来阐述信息的过程,这也是人类发展史上最为久远和普遍存在的信息传播方式。

21世纪的今天,"读图时代"已经到来,之所以称为"读图"就是因为人类在通过视觉获取信息的同时,往往会一并从可视的对象中发现事物存在的意义,进而透过形象来表达情感和观念。因此,从信息传递的角度来看,视觉传达设计的过程就是一个将信息视觉化处理的过程,即借助视觉语言符号,采用合理的视觉语言结构和最佳的视觉程序将信息准确、快速地传达出去,使"读图者"能够理解视觉语言,进而将其承载的物质信息和精神信息接收下来。

三、设计的历史

在人类社会漫长的发展过程中,我们的祖先创造了多种交流方式,其中包括文字、图画、

符号等视觉语言。一直以来,符号在信息传播过程中有着不可替代的作用。当然,要作为一种视觉语言存在,符号必须是"经过协议作为某种目的的有效手段而为各方面所接受的",即符号本身并不是语言,但是"一个特殊符号体系一旦加以使用并被人掌握,它就重新获得了专门化语言的情感表现力。"虽然我们并不确切知道人类使用视觉符号来传递信息的最早时间,但是那些出土的石器、陶器、岩壁上以及洞穴中留下的大量刻画符号和手绘图形已经告诉我们,早在人类史前时期这种形式就已经存在了。

小贴士

人类文明的最早起源可能在中国

长期以来,西方的研究学者认为,人类的文明起源是在美索不达米亚地区,但新的考古资料已经证实,中国西南部以及泰国北部地区的农耕生活比两河流域更早,中国古代黄河流域、长江流域的农耕发展也很早。由于新的考古发现不断地证实人类文明远比已发现的更为久远,所以在神秘的地球上,究竟世界文明的起源是何时何地至今还没有定论。

资料来源:王彦发.视觉传达设计原理.北京:高等教育出版社,2008.

(一)中国设计的历史

当今艺术设计无论是环境设计、视觉传达设计还是影视、动画无一例外都是与艺术合二为一的综合体。不过,在人类最早创造的器物工具中,虽然功利性是一种必然,也存在创作的快感,但由于当时并不完全具备精神生产独立分化的可能性,因此原始工具的"设计"是一种精神与物质的混沌体。

1. 先秦时期的设计

新石器时代晚期,人类历史上的第一次社会大分工——农业和手工业的分工,改变了原始部族间的封闭状态,人们由于生活需要而交换各自的产品,生产力得到不断发展,人类开始由部落文明向城市文明转变。

彩陶文化的产生是人类发明史上的一项重要成果,它不仅具有实用功能,更兼具文化的象征意味和艺术的审美意味。彩陶所追求的文化象征使得造物者的主要心思并不在器物上,器物只不过是造物者借以实现其象征的符号,此时的人类正处于由初始的混沌状态向文明社会过渡的时期。我国新石器时代的仰韶、马家窑、大汶口等文化中,均发现有彩绘花纹的陶器,即于陶胚表面,施以红、黑色颜料绘制的动植物象形花纹或几何花纹,烧成后,附于器表,不易脱落,故称彩陶。亦有陶器烧制成功后,再施以彩绘的,但彩绘极易脱落。

彩陶文化作为新石器时代早、中期的代表性文化,花绘题材繁多,多与当时人们的经济生活与信仰崇拜有关。其中尤以仰韶文化、马家窑文化中的彩陶最具代表性(如图1-1所示),其中又以舞蹈纹彩陶盆最为典型。图1-2所示舞蹈纹彩陶盆发现于河南监汝阎村新石器时代仰韶文化遗址中,器型属于庙底沟型,鹳鱼石斧图绘于陶缸腹部一侧,以红棕两色画成,反映了原始社会的渔猎生活,是我国原始绘画中难得的一件珍品。

2. 魏晋南北朝、隋唐五代时期的设计

魏晋南北朝在中国文化史上是一个以"玄学"为主流的时代,人们对人性的思考、对自然的探究、对生命的关注使其首先打破了西汉时对天的尊崇,而把天视为自然,视为一种高深莫测的审美对象。人们追求物我合一、物我两忘、物我沟通。士人由自然山水而感悟人生并

将之通过诗、书、画、物等各种艺术形式表现出来。

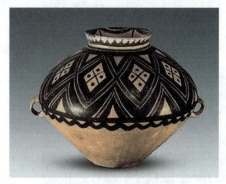

图1-1 马家窑纹彩陶盆
（图片来自中国国家博物馆）

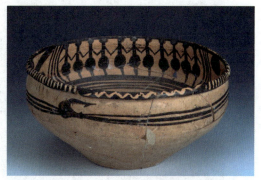

图1-2 舞蹈纹彩陶盆
（图片来自中国国家博物馆）

例如，对"无"的强调以及"无"与"有"的辩证关系与视觉传达设计的空间关系表现；主张人性自然发展与今天强调的"以人为本"的设计理念等都有着诸多联系。如图1-3所示为魏晋南北朝时期创作的《列女传》。此画根据汉代刘向所著的《古列女传》人物故事创作完成，内容是颂扬与标榜妇女的明智美德。画中绘有28人，分八段，每段书有人名和颂辞。采用较粗的"铁线描"，线条刚劲凝重，人物面部、衣褶等处运用了晕染等技法。

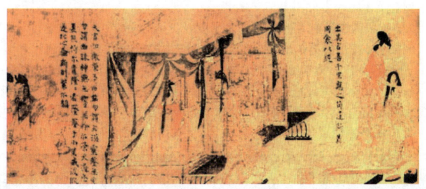

图1-3 魏晋南北朝《列女传》（图片来自中国名家书画网）

3. 宋元明清的设计

宋元时期崇尚"理学"并由此促进了天文、数理、地理、生物、物理等方面的繁荣发展，而纺织、版画插图、瓷器等不仅追求新颖别致的造型，更追求物质本身的理性关怀。因此，宋代的艺术风格与唐代形成了极大的反差。冯天瑜在《中华文化史》中写道："宋型文化，则是一种相对封闭的、相对内倾、色调淡雅的文化类型。"宋代很多的山水画都作于绢上，主要是因为绢材质本身的优势：绢是丝织品，是透明而光泽的体质。这种体质，对于水墨画更能掌握它的规律，发挥它的特性。特别地发挥了笔势的纵横生动，墨彩的丰富多彩，提高了对形象描写的亲切性与艺术性。绢的材质特点可以使墨色更加丰富、有透明感。如郭熙的作品《早春图》，这幅作品有着"春山早见气如蒸"的意味，能体现出这样的意境在于郭熙用水和用墨的技巧。他利用绢的特性，将各种墨色展现得淋漓尽致（如图1-4所示）。

4. 20世纪前期的设计

20世纪30年代，我国民族工业已具有一定的规模和水平，但由于西方资本主义工业的

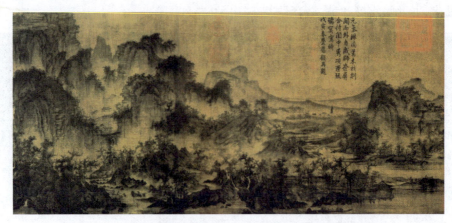

图1-4 宋元时期郭熙的《早春图》（图片来自中国名家书画网）

重重挤压，发展举步维艰。辛亥革命后，中国新式美术教育发展迅速，当时艺术学校中的图案系就是今天视觉传达设计的前身。

我国早期的视觉传达设计成就主要表现在商业美术领域，许多在华的国外大型企业和少数本国民族企业多设有广告部和图画间，其主要职能就是为了参与产品竞争和市场竞争。上海的"月份牌"就是当时极具代表性的视觉传达设计。为了便于设计业务的开展，上海等地还成立了商业美术工作室和事务所。

例如，1923年中国设计教育的先驱陈之佛就在上海创办了"尚美图案馆"，专门设计纺织品图案；1925年李毅士创办的"上海美术供应社"主要开展广告设计制作和装潢设计业务。如图1-5所示，该作品为李毅士的代表作，是根据唐代诗人白居易的《长恨歌》诗配画完成的，共30帧。该画面或纵或横，布局严谨，场景气势恢宏。运用黑白水粉的西画写实手法来表现中国古典题材，在20世纪20年代的连环画界甚至整个画坛堪称独特、新颖之作，是李毅士唯一见于史册的代表之作。

图1-5 李毅士《长恨歌画意》（图片来自中国名家书画网）

小贴士

李毅士与《长恨歌画意》

李毅士（1886—1942年）名祖鸿，是我国最早的西画家、美术教育家之一。幼年随父学习绘画。父亲李宝璋是清末画家，叔父李宝嘉是清末文学名著《官场现形

记》的作者。李毅士自幼喜爱绘画,年轻时曾留学英国学习西画,故兼有西画之长,毕业回国后历任上海图画美术院(上海美专)、中央大学等校美术教授。喜爱用西画法画中国历史画,历时9年依据白居易长诗《长恨歌》创作出《长恨歌画意》。

他致力于中西结合的艺术创作,一生作品颇丰,可惜在战乱时期均遭散失。代表作除《长恨歌画意》外,还有工笔水彩画《粥少僧多》、油画《艺术与科学》《王梦白像》《生死同栖茅草中》、水彩画《岳飞与牛皋》和《龄官画蔷》等。

资料来源:https://baike.baidu.com.

(二)西方设计的历史

1. 手工业时代的设计

古希腊作为古代欧洲文明的发祥地,其建筑群的营造堪称典范,在雕刻、镀金、镶嵌、抛光等工艺技术以及家具、车船、陶瓶上的成就斐然。古希腊人创造了完美的"黄金比"并由此产生应用于建筑上的"黄金比矩形",这在视觉传达设计作品中被作为一种形式美法则广泛使用。古希腊建筑风格的特点主要是和谐、完美、崇高,而古希腊的神庙建筑则将这些风格特点集中体现,古希腊的"柱式"构成追求建筑的檐部(包括额枋、檐壁、檐口)及柱子(柱础、柱身、柱头)的严格和谐的比例和以人为尺度的造型格式。

古希腊最典型、最辉煌,也是意味最深长的柱式主要有三种,即多立克、爱奥尼克和科林斯柱式。多立克的柱头是简单而刚挺的倒立圆锥台,柱身凹槽相交成锋利的棱角,没有柱础,雄壮的柱身从台面拔地而起,柱子的收分和卷杀十分明显,力透着男性体态的刚劲雄健之美。爱奥尼克,其外在形体修长、端丽,柱头则带婀娜潇洒的两个涡卷,尽展女性体态的清秀柔和之美。科林斯的柱身与爱奥尼克相似,而柱头则更为华丽,形如倒钟,四周饰以锯齿状叶片,宛如满盛卷草的花篮。

从比例与规范来看,科林斯在比例、规范上与爱奥尼克相似。以多立克柱式为构图原则的是帕提农神庙(图1-6)和阿菲亚神庙;以爱奥尼克柱式为构图原则的是伊瑞克先神庙和帕加蒙的宙斯神坛;以科林斯柱式为构图原则的典型作品是列雪格拉德纪念亭,代表性的建筑群体为雅典卫城(图1-7)。

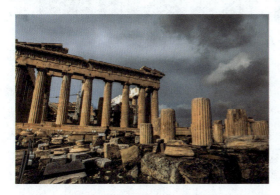

图1-6 帕提农神庙(图片来自《国家地理》杂志)

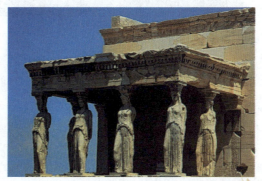

图1-7 雅典卫城(图片来自《国家地理》杂志)

中世纪的欧洲,封建制度逐步确立。基督教神学思想统治着人类思想意识的各个领域,影响着文化艺术和社会的方方面面。在当时几乎所有的设计都是在为基督教统治服务,成为沟通人与天堂的媒介。代表中世纪设计典范的哥特式艺术风格深刻地影响着当时的建

筑、雕塑、绘画、工艺美术等方面。

哥特式教堂造型高大挺拔,装饰考究,几乎所有的墙壁都开着长窗洞,镶嵌着以蓝、红、紫色为主的彩色玻璃窗画。当阳光照射到教堂内部时,光线和壁面、窗画共同作用,呈现出一种神秘的宗教气氛。此外,中世纪时期欧洲的家具设计和制作以及金属、玻璃的制作工业也达到了较高的水平,装饰十分豪华。

到了文艺复兴时期,欧洲设计吸取了古希腊、古罗马艺术的营养并借助科学技术的成果,一改中世纪刻板之风,提倡个性解放和自由,更紧密地与日常生活相联系。18世纪,欧洲各国设计活动依旧以手工业为中心,服务对象仍是上流社会的显贵。为了满足他们的需求,当时在设计上出现了矫饰、繁缛的巴洛克风格,它与稍后盛行的洛可可风格都属于典型的贵族风格。其设计往往由于过分强调象征性功能,忽略了设计的实用功能而最终走向浮华。意大利文艺复兴晚期,著名建筑师和建筑理论家维尼奥拉设计的罗马耶稣会教堂被称作第一座巴洛克建筑。

罗马耶稣会教堂平面为长方形,端部突出一个圣龛,由哥特式教堂惯用的拉丁十字形演变而来。中厅宽阔,拱顶布满雕像和装饰。两侧用两排小祈祷室代替原来的侧廊。十字正中升起一座穹隆顶。教堂的圣坛装饰富丽且自由,上面的山花突破了古典法式,作圣像和装饰光芒。教堂立面借鉴早期文艺复兴建筑大师阿尔伯蒂设计的佛罗伦萨圣玛丽亚小教堂的处理手法。正门上面分层檐部和山花做成重叠的弧形和三角形,大门两侧采用了倚柱和扁壁柱。立面上部两侧作了两对大涡卷。这些处理手法别开生面,后被广泛仿效(图1-8)。

图1-8 维尼奥拉设计的罗马耶稣会教堂(图片来自《国家地理》杂志)

2. 工业化时代的设计

"工艺美术运动"起源于19世纪后期,是以约翰·拉斯金和威廉·莫里斯为代表的一场英国设计运动。他们提出了"美与技术相结合"的设计主张,崇尚哥特式风格,提倡从自然尤其是植物纹饰中汲取素材和营养,鼓吹回到中世纪手工业生产时代。这种排斥工业化生产,与生产力发展背道而驰的做法显然不符合时代发展的潮流,因此也不可能从根本上解决技术与艺术的矛盾。图1-9所示为"草莓贼"装饰织物由威廉·莫里斯设计,于1883年在莫里斯商行制作完成。

英国国立维多利亚与艾尔伯特博物馆(Victoria and Albert Museum,V&A)里的这块作为家具织物的印花棉布设计作品,是威廉·莫里斯最成功的设计作品之一,代表了他对平面重复图案的精通,和对自然形式图案的热爱。这块棉布采用的是一种传统的靛蓝拔染法,

这种方法在西方并不常见。莫里斯曾说："理想的图案应该能使人准确无误地联想到花园和田野"。这块印花棉布被命名为"草莓贼"，是因为它展示了鸟儿从枝叶茂密的格子里啄出草莓的景象。

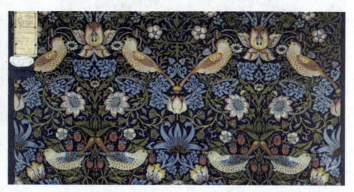

图1-9　威廉·莫里斯和他设计的"草莓贼"装饰织物（图片来自《国家地理》杂志）

在工艺美术运动之后，又有一场"新艺术运动"在欧洲兴起，这是在欧美产生和发展的一次非常重要的、强调手工艺传统、具有极广泛影响的国际设计运动。从其所产生的背景与运动宗旨来看，新艺术运动与工艺美术运动有许多相似之处，但工艺美术运动比较重视中世纪传统风格；而新艺术运动则认为传统风格不过是历史的遗留，对发展新的设计没有参考价值，所以新艺术运动反对对任何传统装饰和设计风格的借鉴，强调以自然风格为自身发展的根本。

阿尔丰斯·穆夏（Alphonse Maria Mucha，1860—1939年），是一位捷克籍画家与装饰品艺术家。生于捷克南部的莫拉维亚，是20世纪初巴黎流行的"新艺术"的代表画家。他的作品有很强的标志性，一生创作了大量的广告画、海报、商品包装画和书的插画，同时从事珠宝、地毯、壁纸及剧场摆设等设计。

穆夏的作品吸收了日本木刻对外形和轮廓线优雅的刻画，拜占庭艺术华美的色彩和几何装饰效果，以及巴洛克、洛可可艺术的细致的描绘。他用感性化的装饰性线条、简洁的轮廓线和明快的水彩效果创造出被称为"穆夏风格"的人物形象。经过他的加工，所有的女性形象都显得甜美优雅，身材玲珑曲致，富有青春活力，有时还会有一头飘逸柔美的秀发。他的画面常常由青春美貌的女性和富有装饰性的、曲线流畅的花草组成。图1-10所示为穆夏所创作的《新艺术运动的缩影》。

20世纪20年代，西方设计界开始尝试把艺术家单纯的手工艺制作和代表未来的工业化特征合二为一。这一风格后来被称为"装饰艺术运动"。由于这场运动与现代设计运动同期，所以在设计形式上受到了现代主义设计风格的影响。

20世纪初以来，原始艺术尤其是非洲和南美洲的原始部落艺术对装饰艺术运动的影响很大，使得装饰艺术风格中大量出现折线、弧线、图腾等设计元素。

另外，对埃及异域风格的模仿，几个世纪以来也一直影响着欧洲设计。可以说，现代主义设计就是肩负着这样的使命而诞生的，它是20世纪设计的核心。现代主义设计强调对技术的膜拜，强调功能的合理性和逻辑性，强调设计的标准化、系统化。设计师们提出了"无用的装饰就是犯罪""少就是多""功能决定形式""美在比例"等设计理念。

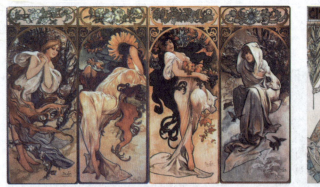

图 1-10　捷克画家阿尔丰斯·穆夏《新艺术运动的缩影》(图片来自顶尖设计网站)

3. 后工业时代的设计

第二次世界大战以后,工业设计和科技紧密结合,加上西方工业设计思潮的影响,视觉传达设计领域开始出现许多设计流派。到了 20 世纪 60 年代,多元化的设计观逐渐形成。"后现代主义"设计兴起于 20 世纪 60 年代末期,是后工业社会、信息社会的产物,是在现代主义、国际现代主义设计基础上大量利用历史装饰动机,进行折中主义装饰的一种设计风格。1977 年美国建筑评论家、作家查尔斯·詹克斯在《后现代建筑语言》一书中明确地将这一设计思潮称为"后现代主义"。

后现代主义设计的概念首先出现于建筑领域,之后逐渐渗透到各个设计领域。作为一种设计思潮,它反对"现代主义"机械的理性以及单调无趣的设计风格,忽视产品的功能而推崇舒畅、自然的生活情趣;强调以人为本的原则,注重设计的人性化、自由化,突出设计的人文内涵。通过追求传统文化脉络与现代设计的结合,主张以装饰手法取得视觉上的审美愉悦和消费者心理的满足。在艺术风格上,主张多元化的统一。

例如菲利普·约翰逊在 1984 年为纽约设计的标志性建筑——AT&T 大厦(现今的索尼大厦)就是一座 197 米高的具有后现代主义设计风格的摩天大厦。他的另一个标志性建筑是与约翰·布奇(John Burgee)一同合作的马德里普埃尔塔,现已成为西班牙首都的标志性建筑(如图 1-11 所示)。

图 1-11　菲利普·约翰逊设计的后现代主义建筑(图片来自《国家地理》杂志)

第二节 认识思维

人的大脑是思维的器官,思维也只有依靠人的大脑才能完成,因此,当人类从类人猿进化成为具有思考能力的原始人之后,思维的形式便逐渐产生并完善起来。思维是人类特有的一种精神活动,是从社会实践中产生的。劳动创造了人自身和人类社会,也推动了人类思维的产生和发展。思维促进了语言和认识的发展,也促进了人类社会的发展和完善。思维是人的大脑借助于语言、表象和动作,实现对客观事物的概括和间接反映。

> **扩展阅读**
>
> **思维是心脏的功能之一**
>
> 古代人认为思维是心脏的功能之一。《黄帝内经》写道:"心者,五脏六腑之大主也,精神之所舍也。"古希腊哲学家亚里士多德也认为思维由心脏支配。所以人们常说:"用心学习"指集中注意力学习;"心不在焉"指思想不集中;"心血来潮"指突然产生某种念头;"心口如一"指想的和说的一致等。这里所说的心,其实就是指头脑中的思考,即思维。
>
> 资料来源:陆小虎.设计思维与方法.南京:江苏美术出版社,2013.

一、思维的定义

思维是人的大脑对客观事物本质属性及其内在规律的简单概括与反应,也是受感觉、知觉、记忆、思想、情绪等影响的一系列处理信息与意识的心理活动,是人类智力活动的主要表现形式。广义的思维既能动的反映客观世界,又能动的反作用于客观世界,其具有精神的属性,对物质同时具有能动性。

人类的大脑分为左脑和右脑,左脑倾向于逻辑思维,用语言文字思考;右脑倾向于艺术思维,用图像视觉进行思考。左右脑的分工为:左脑负责理性,主要用来控制语言、逻辑分析、推理、抽象、计算、记忆、书写、阅读、分类排列、抑制、棋艺、判断、五感等;右脑负责感性,主要控制直觉、情感、图形、形象记忆、美术、音乐节奏、舞蹈想象、视觉、身体协调、灵感等,如图 1-12 和图 1-13 所示。

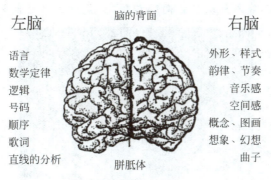

图 1-12　左右脑功能图(图片来自斯佩里左右脑分工理论体系)

半脑优势之临床及实验证据：1976年	
左脑（右半边身体）	右脑（左半边身体）
语言／文字	空间／音乐
逻辑、数学	整体的
线性、细节	艺术、象征
循序渐进	同时并进
自制	易感的
好理智的	直觉的、创造力强的
强势的	弱势的（安静）
俗世的	性灵的
积极的	感受力强的
好分析的	综合的、完形的
阅读、写作、述说	辨认面目
顺序整理	同时理解
善于察知重大秩序	感知抽象图形
复杂动作顺序	辨认复杂的数字

图1-13　半脑优势图（图片来自斯佩里左右脑分工理论体系）

右脑思维者经常可能不按常理出牌，比如当发现室外噪声很大时，传统思考者会利用减震降低噪声，而右脑思考者可能会考虑如何抑制噪声的产生。再比如：病人去医院看病时，传统思维者会先考虑如何就医，是乘坐救护车还是请医生登门救治，而右脑思考者考虑的则是如何让人不生病。

案例1-1

左右脑测试

左脑思维和右脑思维测试：如图1-14所示，如果看到舞女左腿站立，右腿顺时针旋转，表明你是右脑型思维；如果右腿站立，左腿逆时针旋转，则表明你是左脑型思维。

案例解析：

在美国大约有14%的人可以看到舞女的左右旋转。看到不同的旋转方向，代表着不同类型的思维，如果看到舞女逆时针旋转的时候更多代表"左脑型"；如果看到舞女顺时针旋转的时候更多代表"右脑型"。很少人会是纯粹的"左脑人"或"右脑人"，基本上都能看到两种方向的旋转，只是看到的时间比例各有差异。其

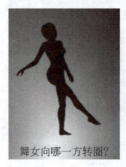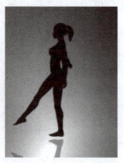

舞女向哪一方转圈？

图1-14　左右脑思维模式测试（图片来自美国discovery探索频道网站）

实这只是统计规则，不能完全代表一个人是左脑思维者还是右脑思维者，我们需要的是左右脑的平衡。

资料来源：陆小虎.设计思维与方法.南京：江苏美术出版社，2013.

二、思维的阶段

人类的个体思维由不成熟到成熟经历了一个漫长的发展阶段，思维发展的各阶段都是由简单到复杂、由低级到高级、由局部到整体、由被动到主动、由具象到抽象，螺旋式上升、波浪式前进的过程。一般来说，思维要经历言语前思维、直觉行动思维、具体形象思维、形式逻辑思维和辩证逻辑思维五个阶段。

（一）言语前思维阶段（0～3岁儿童思维的萌芽）

这一阶段是思维的发生期。发展心理学研究表明，儿童在未掌握言语之前，就已经产生了思维活动。当儿童与客观事物发生作用时，同一动作经常导致同一结果，从而使儿童逐渐认识到事物之间简单的关系与联系，并做出相应的动作反应，这就意味着思维开始萌芽了。

（二）直觉行动思维阶段（3岁后儿童的典型思维方式）

这一阶段儿童进行思维活动的支柱是实物和动作。他们通过直接感知实物，在实际动作过程中展开思维活动。因此，这种思维的结构十分简单，动作是思维的起点，也是思维的终点。实际操作工作结束了，相应的思维活动也就停止了。这种思维的突出特点是直觉性和行动性。

（三）具体形象思维阶段（7岁前儿童的典型思维方式）

这一阶段儿童进行思维活动的支柱是表象。儿童借助于表象的支持，展开联想和想象活动，儿童头脑的表象积累得越丰富、越生动，则想象和思维越活跃。因此，这一阶段儿童思维的突出特点是具体性和形象性。

（四）形式逻辑思维阶段（小升初经验型抽象逻辑思维的形成）

这一阶段个体进行思维活动的支柱是概念。个体通过分析、综合、比较、抽象、概括的思维过程获得概念。借助于概念的支持，对概念与概念之间的联系和关系进行逻辑的判断和推理。因此，这一阶段个体思维的特点是反映客观现实的相对稳定性。

（五）辩证逻辑思维阶段（高中升大学辩证逻辑思维的形成）

个体进行思维活动的支柱，是辩证概念个体借助于辩证概念的支持，按照辩证逻辑思维的规律展开思维活动。因此，这时个体思维的突出特点是在反映客观现实的不断变化的方面。高中生的思维正处在辩证逻辑思维形成期，而辩证逻辑思维是大学生的典型思维形式，逻辑思维也称理论型的抽象逻辑思维。

三、思维的特性

思维特性主要表现在思维的概括性、灵活性、独创性、深刻性、批判性五个方面。

（一）概括性

概括性是思维最显著的特征。思维之所以能够揭示事物的本质和内在规律性的关系，

主要来自抽象和概括的过程。思维是在大量感性材料的基础上，把一类事物的共同本质特征和规律抽取出来加以概括，这就是思维的概括性。它使人们的认识活动摆脱了具体事物的局限性和对事物的直接依赖关系，不仅扩大了人们认识的范围，也加深了人们对事物的了解。概括是人们形成概念的前提，也是思维活动能迅速进行迁移的基础。因此，概括水平在一定程度上体现了思维的水平。

（二）灵活性

思维的灵活性是指思维活动的灵活程度，能迅速快捷地从彼此存在很大差异的对象之间相互转换。也就是说，在思考和解决问题时思路灵活，不固执于常规和习惯，思路广阔、可随机应变。思维的灵活性，与美国心理学家吉尔福特所提出的发散思维的含义有一致的地方。

吉尔福特认为："发散思维是从给定的信息中产生信息，其着重点是从同一来源中产生各种各样的为数众多的输出，很可能会发生转换作用。"按照吉尔福特的见解，思维的灵活性主要是发散思维的运用，应看作是一种推测、发散、想象和创造的思维过程。

（三）独创性

思维活动的独创性和创造性。创造性思维或创造力可以看成同义语，只不过从不同角度分析罢了。思维的独创性表现为善于独立思考和发现问题，能从旧事物中找出新异点，并进行新颖且独特的组合分析，较少受环境的影响。

思维的独创性是人类思维的高级形态，是智力的高级表现，是在新异情况或困难面前采取对策，独特、新颖地解决问题的过程中表现出来的智力品质。任何创造、发明、革新、发现等实践活动，都是与思维的独创性联系在一起的。思维的独创性在人类社会的一切领域和活动中都发挥着重要作用。

（四）深刻性

思维的深刻性是指思维的深度，表现为善于思考问题，抓住事物的本质和规律，预测事物的发展趋势。思维的深刻性又称为抽象逻辑性。思维的深刻性集中表现在善于深入地思考问题，抓住事物的规律和本质，预见事物的发展进程。思维规律的个性差异，即在普通思维的规律上、在辩证思维的规律上，以及在思维不同学科知识时运用的具体法则上，其深刻性是有差异的。只有自觉地遵循思维的规律来进行思维，才能使概念明确、判断恰当、推理合理、论证得法，具有抽象逻辑性，即深刻性。

（五）批判性

思维的批判性是指严格地估计思维材料，精细地检查思维过程，正确地判断思维结果的能力，显示出自我意识在思维过程中的定向、调节和监控作用。所谓批判性思维，意指严密的、个性的、有自我反省的思维。思维的批判性是思维过程中自我意识作用的结果。思维品质之间相互联系，没有思维高度发达的深刻性、灵活性、独创性和批判性，就不可能在处理问题和解决问题的过程中有适应迫切情况的积极思维；没有概括，就不会有"缩减"形式，更谈不上什么速度。同时，高度发展的思维其深刻性、灵活性、独创性和批判性必须以速度为指标，能够正确且迅速地表现出来。

案例 1-2 山姆森玻璃瓶——一个价值600万美元的玻璃瓶

说起可口可乐的玻璃瓶包装,至今仍为人们所称道。1898年鲁特玻璃公司一位年轻的工人亚历山大·山姆森在同女友约会时,发现女友穿着一套筒型连衣裙,显得其臀部突出,腰部和腿部线条优美,非常好看。约会结束后,他突发灵感,根据女友穿着的裙子的形象设计出一个玻璃瓶。经过反复修改之后,亚历山大·山姆森不仅将瓶身设计成一位亭亭玉立的少女,而且把瓶子的容量设计成刚好一杯水的大小,十分美观(图1-15)。瓶子试制出来之后,获得大众称赞。有经营意识的亚历山大·山姆森抓住了这个商机,立即申请了专利。

当时,可口可乐的决策者阿萨·坎德勒在市场上看到了亚历山大·山姆森设计的玻璃瓶后,认为非常适合作为可口可乐的包装。于是他主动向亚历山大·山姆森提出购买这个瓶子的专利。经过一番讨价还价,最后可口可乐公司以600万美元的天价买下此项专利。要知道在100多年前,600万美元可是一项巨大的投资。然而,实践证明了可口可乐公司这一决策是非常成功的。

案例分析:

亚历山大·山姆森设计的瓶子不仅美观,而且使用非常安全,易握不易滑落。更令人叫绝的是,其瓶型的中下部是扭纹型的,如同少女所穿的条纹裙子;而瓶子的中段则圆满丰硕,如同少女的臀部。此外,由于瓶子的结构是中大下小,当它盛装可口可乐时,给人的感觉分量很足。采用亚历山大·山姆森设计的玻璃瓶作为可口可乐的包装以后,可口可乐的销量飞速增长。在短短两年的时间销售量翻了一番。从此,采用山姆森玻璃瓶作为包装的可口可乐开始畅销美国,并迅速风靡世界。600万美元的投入,为可口可乐公司带来了数以亿计的回报。

资料来源:http://blog.sina.com.cn/s/blog_4f0d7d9101000cnk.html.

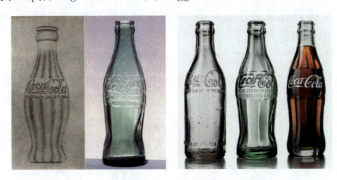

图1-15　山姆森玻璃瓶(图片来自顶尖设计网站)

第三节　认识创意

在这个读图的时代,人们渴望在艺术的单纯中探索智慧蕴藏的空间,在新奇中体味平凡的情感。信息时代的人们更注重自我的参与,互动已成为这一时代人类新的欲望。人类不

再满足对技术的模仿,而是把自己的认识、观念通过一种情感的艺术形式与人们分享。当人们把对自我人格的尊重更多地演变成一种个性和艺术特色时,创意无疑是其最好的表现形式。

一、创意的定义

创意是创造一个新的意念、意象和意境的艺术行为。也可以说是用一种独特的、全新的、情感化的艺术表现形式来诠释一种思想或观念。"创意"原指写文章有新意。在英文中"创意"有不同的表达方式:"creative"指创造性的、有创造力的、创作的、产生的、引起之意;而"idea"原指思想、概念、意见、主义、念头、打算、计划、想象、模糊的想法、理想、观念等。这是关于创意的最普遍、最有代表性的英文词汇。著名广告大师詹姆斯·韦伯·扬的广告名著 A Technique for Producing Ideas 被译为《创意的生成》,至此"idea"作为创意一词被普遍使用。

二、创意的特征

对于艺术设计来讲,创意就是设计师在创作过程中始终采用形象、情感,并通过联想和想象将自己对事物的认识用新颖独到的艺术表现手法巧妙地展现给人们的过程。在这个创作过程中,创意是艺术化表现形式的创意,是艺术设计师通过艺术典型形象——意象的塑造,对创意立题内涵的概念进行视觉化表现(揭示属性)的全过程,其中创意体现了突发性、自由性和不成熟性三大特征。

第一,创意的突发性。创意是一种突变式的思维飞跃,使感性材料或灵感启示迅速升华为理性认识,也就是变成想法、意念,所以创新还有突破性。

第二,创意的自由性。创意思维的目标是确定的,但从思维的方向来说,则是多路线的、发散的、全方位的、灵活的,具有充分的自由性。在创意的选择上,也是自由开放的,甚至是由着自己的性子去思考自己最愿意做的事,有的甚至是隔行的"业余爱好者",表现出思维开阔、自由奔放、不受拘束的特点。

第三,创意的不成熟性。创意是灵感闪现和创新方案形成之前的创新意念。创意常得益于灵感,它是灵感诱发形成的观念形态的想法和念头,比灵感要完整和完善。一个创新意念的产生也许需要经过明晰化和再生、组合之后,才能成为创新、设计和方案。创意是灵感或经验与创新设计方案之间具有中介性质的思维存在。因此,创意诞生后,还必须有一个对创意的证明和证伪的过程,需要一个去粗取精、去伪存真、由表及里的再思维过程。

案例 1-3

创意无处不在

很多人始终对创造有一种神秘感,认为只有那些天才才能创造。这完全是一种误解。创造并不神秘,也不是可望而不可即的事。历史上,发明显微镜的汉斯·詹森和他的儿子扎恰里亚斯·詹森原是个眼镜店的老板;发明缝纫机的托马斯·山特和帝莫尼亚都是普通的裁缝和工人;发明照相机的 L.达盖尔是个业余科学家。圆锯的发明者是个修女,她当时一面纺线,一面观看男子吃力地用直锯锯树,心想若用一个纺线轮子周围装上锯齿,锯起来不就省力得多了吗?

案例分析：

巴尔扎克曾说："思维是打开一切宝库的钥匙。"创新设计是人们在认识事物的过程中，运用自己掌握的知识和经验，通过分析、综合、比较、抽象，再加上合理的想象而产生的新思想、新观点的思维方式。从上面的案例中我们可以看出，创造性思维的产生是日常生活的累积，想要克服逻辑思维定势，就需要突破解决问题不可超越的障碍，一旦我们不被常识和逻辑所限制，创造性的答案就会变得简单明了。

资料来源：崔勇.艺术设计思维创意.北京：清华大学出版社，2013.

三、创意的原则

对于一个具体的创意而言，同时还要求它符合一定的操作规律，这些规律不是对创意活动的限制，相反的，遵循它便会更为有效地使创意本身，通过与实际情况相结合，变得更加高效、更有针对性。

（一）冒险性原则

创意既然是思维的创造性活动，就必然会受到来自现实的各种阻碍，因此，敢于承担风险，勇于面对困难、乐于接受挑战是创意行为的主要品质，也是创意活动本身必须遵循的主要原则之一。没有冒险性的心理准备，没有奉献性的精神追求，创意人将无法承受暂时挫折所造成的心理打击和物质损失，从而放弃其创意行为。

例如最近泰国品牌MheeMeeKhong推出了一款超逼真的小强抱枕，体型直接比拖鞋大三倍，不管是颜色还是形状，都与真实的蟑螂一样栩栩如生，其逼真程度让人感到恐怖。蟑螂是许多人非常厌恶、避之唯恐不及的生物，生命力旺盛，又被称为"打不死的小强"，虽然有些人表示觉得"好可怕""要抱这个抱枕，需要很大勇气"等，但是，还是有一大批忠实的粉丝喜欢它们。不过该款抱枕的设计确实是一次不小的挑战，毕竟不是所有人都能够接受这样一只庞然大物的（图1-16）。

图1-16　泰国MheeMeeKhong公司推出的"小强抱枕"（图片来自普象工业设计小站）

（二）信息交合原则

信息交合原则的内涵是指我们每个人其实都只是信息多维坐标上的一个点，他所能够获取的信息资料相对来说是受一定局限的，因此，在创意实践中人们的大脑容易被现成的事

物和习惯的做法所束缚。当人们的思维和想象力被条条框框禁锢时，其创造性思维将受到极大损害。为使人们能够从"思维定式"中走出来，就有必要相互交换信息，培养信息增值的能力，努力地去进行多方位的、跨领域的信息交合。

当然，就像上面那家泰国公司所设计的小强抱枕一样，这已经不是第一次有厂家在蟑螂上做文章了。美国公司 Giant cockroach 推出了一款"卡位神器"——比人还高的"小强游泳圈"！据了解，厂商表示之所以推出这款"小强游泳圈"，就是为了让使用者在拥挤的泳池或者海边，可以悠闲地享受清静游泳带来的快乐。因为只要它的出现，众人马上自动"清场"。"谁都不想有被水中的大蟑螂逼近的压迫感或是被脚毛碰到的触感，反正想挨着它需要足够的勇气"（图1-17）。

图 1-17　美国公司 Giant cockroach 设计的"小强游泳圈"（图片来自普象工业设计小站）

（三）专注性原则

具有创造性思维的人，在思考问题时能够心无旁骛，集中精力，全神贯注。也只有在思考时做到全身心的投入，设想从何创新，如何创新，才能使他们进入创意的最佳角色，从而才有可能在排除杂念和干扰的情况下取得创新的突破。无独有偶，除了蟑螂造型，设计师在抱枕的设计灵感上动的"心思"一点也不少，图 1-18 是摄影师 Valerie Shaff 与 East Camp 网站合作推出的"野生动物"抱枕系列。其将拍摄的动物影像与居家的枕头相结合，做出一系列印刷精美，栩栩如生的动物抱枕。

图 1-18　摄影师 Valerie Shaff 与 East Camp 网站合作推出的"野生动物"抱枕系列

（四）非唯美原则（非乡村维纳斯原则）

艺术无止境，思考无尽头，我们在一定时间范围内得出的创造性思维活动的成果，是不是最优的？是不是还有什么东西挡住了我们的眼睛，阻碍了我们的思考？是不是在某些方

面受到了局限？诸如此类，我们在短时间内往往不得而知。

乡村维纳斯原则

英国学者德·波诺曾说："如果你只有一个设想，你又觉得它是一个很好的设想，那就可能会产生一种'乡村维纳斯效应'了。"对于"乡村维纳斯效应"，德·波诺是这样解释的：某个偏僻的村子里有一位漂亮的姑娘，村民们把她看成天下最美丽的女子。在他们没有看到比她更漂亮的姑娘以前，谁也想象不出世界上还会有比她更美的人。这是一种自我封闭环境下导致的目光短浅和视野狭隘现象。

案例分析：

我们在进行创意活动时，千万不能一开始就抱定某个貌似完整的想法不变，而要试图去进行若干换位思考，用更新颖的、更有突破性的想法去替换它。

资料来源：陈放. 创意学. 北京：金城出版社，2007.

（五）简单性原则

实用、干脆而不啰唆，是创意人苦苦追求的最佳结果。人们对事物本质属性的认识最终都是趋于简单的。在高水平的管理中，其规则越简单就越是抓住了本质、抓住了关键、抓住了要害，就越是有效的。同样，创意活动不是越复杂越好，它不需要空泛的形式主义，而是需要一针见血，简单、高效又便于理解和实施。

被设计界致敬最多的人，你不可不知的彼埃·蒙德里安

提到彼埃·蒙德里安，你想到的多半不是这个表情严肃的老头儿，而是他旁边那幅超经典的红、白、蓝抽象画。这位生于1872年的荷兰画家，除了是风格派绘画的代表外，还是最受后代们欢迎的艺术家之一。在今天的设计界里，他隔三岔五就会收获一次"致敬"。尽管已经离世七十多年，他的经典作品还是通过不同的领域和形式频繁出入在人们的视线当中。蒙德里安崇拜直线美，他认为透过直角可以观察到万物的内部。从20世纪20年代开始，他就开始画单纯的几何形状抽象画，用横线、竖线组成简单的平面，通过红色、蓝色、黄色及灰白色，完成了他最负盛名的代表作《红黄蓝的构成》系列作品（图1-19）。

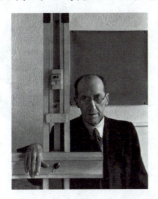
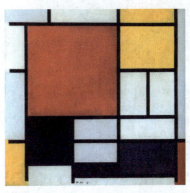

图1-19　蒙德里安及其作品（图片来自普象工业设计小站）

世界上最著名的椅子之一,英文名叫 De Stijl Chair,是德国建筑家居设计师格里特·托马斯·里特维尔德,受蒙德里安的《红黄蓝》影响而设计的(如图 1-20 所示)。这把椅子也成了设计历史中的经典之作,并影响了后来德国的包豪斯风格。1965 年对里特维尔德来说,是转折性的一年。

这位年轻的前 Dior 设计师带着自己新设计的 10 条裙子出现在展示台,这些受蒙德里安作品启发而创造的裙子出现在众人面前,因其平面色块经剪裁后与身体线条融合,成为艺术与时装完美结合的典范而引起了极大的轰动。这一刻甚至被载入了时装史册,它们也因此有了专用的名字:蒙德里安裙。自此后几十年间,在时尚、艺术领域都开始了轮番向蒙德里安致敬的潮流(如图 1-21 所示)。

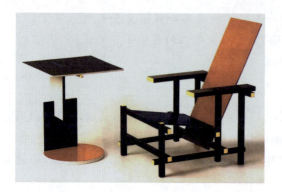
图 1-20　里特维尔德设计的蒙德里安椅

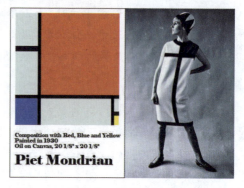
图 1-21　里特维尔德设计的蒙德里安裙

艺术家艾米丽·达菲(Emily Duffy)是彻底的蒙特里安迷。她把喜好带入了创作之中。1999 年,她以蒙德里安作品为原型喷涂了整辆车,红黄蓝三原色把汽车划分成明快的几何色块,并同时设计了与之对应的服装和物件,这辆车成了当时艺术车展上令人瞩目的焦点(如图 1-22 所示)。

潮流品牌也热衷于蒙特里安式的美学,就在 YSL 蒙德里安裙发布第 40 周年时,日本匡威公司推出了几款名为"蒙德里安·嗨"(Modanit HI)的鞋子,名字打了擦边球,灵感一望便知(如图 1-23 所示)。2008 年,NIKE 也推出过蒙德里安扣篮(Piet Mondrian SB Dunks)等系列款鞋子。

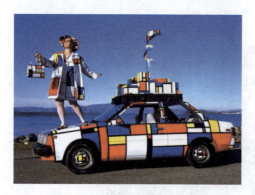
图 1-22　设计师艾米丽·达菲设计的蒙特里安车

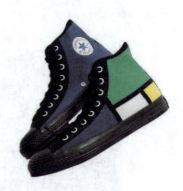
图 1-23　日本匡威公司推出的 Modanit HI 鞋子

在家居设计中,蒙德里安更是一股久久不退的热潮,像是一个万用法则,蒙德里安能够包纳各种产品。无论是杯具、墙壁、椅子、置物盘,还是花瓶、书架,它无处不在地以完美的色彩和比例,分割我们的视线(如图1-24所示)。巴黎创意团队PA Design打造了一款蒙德里安彩色便笺纸,将红色、黄色、白色和蓝色等不同颜色的便笺纸组合在一起,加上保留的适度空隙,共同构成了一幅抽象画(如图1-25所示)。

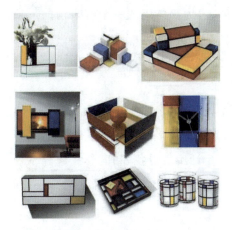

图1-24　蒙德里安家居用品　　　　图1-25　巴黎创意团队设计的蒙德里安彩色便笺纸

当然,在出版物、杂志、海报设计等平面领域,蒙德里安更是比比皆是。在此基础上延伸出千变万化的视觉效果,让人们更加坚信,蒙德里安创作它们时必定有着抽象且严密的逻辑(如图1-26所示)。

资料来源:https://mp.weixin.qq.com.

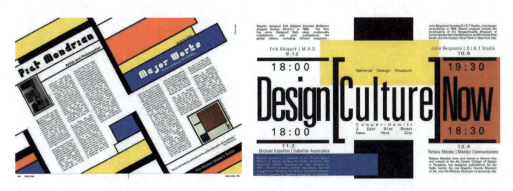

图1-26　蒙德里安在平面广告上的应用(图片来自普象工业设计小站)

通过本章内容的学习,帮助学生了解设计、思维与创意的基本概念;掌握思维在创意表现上的五种基本特性并认识创意的四种设计原则;理解创意是一种综合形态的文化,是艺术的狂想与科学严谨的双重结合。

思考与练习

1. 设计、思维、创意的基本概念及其特征。

2. 熟练掌握"左脑思维"与"右脑思维"的各项功能与特点。

3. 你认为"设计"是以"过程"为定义,还是以"结果"为定义?

4. 形象性创意思维训练:以生活中的自然物体、人为物体组成一个有表情的形象。实物组形,组合出一个全新的形象。

　　目的:本课程是思维训练的初步认识,重点是观察不同物体经过组合表现出来的不同效果,从中发现实物组合表达新形象的不同规律。

　　要求:塑造完成后用照相机拍照。

5. 创意思维与设计艺术的思考:在课堂上口述设计与创意思维的表现特征。

　　目的:发现和感受创意思维和设计的关系。

　　要求:以讲述或演示的形式表达,从自己身边的生活中去寻找,和同学一起分享自己从中得到的创意,可以是生活中任意方向的经验。

第二章

认识创新设计思维

1. 通过本章的学习掌握设计思维的定义、发展历程及其特征;

2. 熟练掌握设计思维的九种思维类型,并找出各类型之间的特点及不同;

3. 深入学习创新设计思维模式形成的四个阶段,理解该思维模式的构成要素及形式特征,并有针对性地进行收集与整理。

设计思维、思维模式、创新设计

思维可以设计吗?

我们知道,思维是人的大脑中最活跃的部分。古人云:"变法不难,变人心实难。"这里所讲的"人心"实际就是心理学中关于人类思维模式的范畴,也就是人的思想。思维可以设计吗?思维可以训练吗?答案是毋庸置疑的。早在20世纪初,俄国生理学家伊万·彼得罗维奇·巴甫洛夫和美国心理学家约翰·华生建立的行为主义心理学就错误地影响了各国教育思想长达半个世纪之久。该心理学认为,学习是一个外界反复刺激的反应过程,在这种过程中教师是主动的,学生是被动的,"学习"就是"死记"。

学生的学习过程是一个被动的、被刺激的记忆过程和机械反应过程。在这种心理学的影响下,学生失去了思维和行为的主动性,创新能力也被抑制了。20世纪70年代后期,由于让·皮亚杰认知发展心

理学的普及，人们才普遍认识到人的大脑活动是一种主动的高级思维活动。学习是一种十分复杂的认知过程，包含了知觉过程、探索过程、思维过程、理解过程和创新过程等。学习不是低级被动的刺激反应，而是积极能动的反应过程，从此各国彻底批判行为主义心理学，普遍进行创新教育和创意思维培养的教学改革。

案例分析：

纵观我国艺术设计的现状，无论是在视觉传达设计、环境艺术设计还是在数字媒体设计方面都难以尽如人意，大多数作品因循守旧、缺乏创新，与欧美国家的设计水平相去甚远。造成这种设计滞后的真正原因在于中国设计师缺乏设计思维创意能力的培养与研究，忽视了思维创新在设计中的重要性。"设计必须创新，模仿就是剽窃。"这句话的意思就是要求设计师必须充分发挥自身创意思维能力进行设计创作。

资料来源：田葳.思维设计——造型艺术与思维创意.北京：北京理工大学出版社，2005.

第一节　认识设计思维

"设计思维"作为广义的规划与设计，是一种对创意能力培养施以有计划、有目的、有步骤的人为事务和活动。设计是科学与艺术统一的产物。在思维的层次上，设计思维必然包含了科学思维与艺术思维两种思维的特征，或者说是这两种思维方式整合的结果。

一、设计思维的定义

设计思维是对人的思维方式进行研究、开发和有效训练的课程设计。它是在客观需要的推动下，以新获得的信息和已经储存的知识为基础元素，综合地运用各种思维形式和思维方法，克服思维定式，经过对各种信息、知识的匹配、组合，借助类比、直觉、灵感等特征创造出的新方法、新概念、新形象、新观点，从而帮助学生在对事物认识和实践中取得突破性进展的思维活动。

设计思维与设计不同，设计是把一个计划、规划、设想通过某种形式传达出来的活动过程，而设计思维是一种思维模式，它不但考虑设计的产品、服务、流程等，更重要的是"以人为本"，站在客户的角度实现创新。设计思维是一种以解决方案为基础的，或者说以解决方案为导向的思维形式，它不是从某个问题入手，而是从目标或者要取得的成果着手，然后，通过对当前和未来的关注，同时探索问题中各项相关因素的变化，最终找出解决方案。

1987年，哈佛设计学院当时的院长彼得·罗（Peter Rowe）出版的《设计思维》一书首次使用了"设计思维"这个词语，它为设计师和城市规划者提供了一套实用的解决问题的依据。1991年，大卫·凯利（David Kelly）创立了IDEO公司，是现今全球最大的设计咨询机构之一，他以设计思维作为其核心思想，并贯彻落实到了IDEO的工作当中，成功实现了商业化运作模式。

扩展阅读

设计思维的起源

回顾20世纪(和较早时)的很多设计活动都可以被视为"设计思维",而这个词是在20世纪80年代,随着人性化设计的兴起而首次引起世人的瞩目。在科学领域,把设计作为一种"思维方式"的观念可以追溯到赫伯特·西蒙于1969年出版的《人工制造的科学》一书。在工程设计方面,更多的具体内容可以追溯到麦克·金姆1973年出版的书《视觉思维的体验》。

在20世纪80年代和90年代,罗尔夫·法斯特在斯坦福大学任教时,扩大了麦克·金姆的工作成果,把"设计思维"作为创意活动的一种方式,进行了定义和推广,此活动通过他的同事David M Kelley得以被IDEO的商业活动所采用。

随后,1992年理查德·布坎南发表了标题为"设计思维中的难题"的文章,表达了更为宽广的设计思维理念,即设计思维在处理人们在设计中遇到的棘手问题方面已经具有越来越高的影响力。今天,在对思维设计的理解和认知方面,已经引起学术界和商业界相当多的关注,其中包括一系列持续进行的关于设计思维的专题研讨会。

资料来源:http://wiki.mbalib.com.

二、设计思维的发展历史

西方早在20世纪60年代初期就明白了在专业知识迅速更新的时代,学校不可能给学生提供面向未来的知识,专业教育必须以激发能力为主,学会从实践中发现问题、解决问题、创新知识。

(一)设计思维在美国

20世纪八九十年代,斯坦福教授、美国著名设计师、设计教育家罗尔夫·法斯特(Rolf A. Faste)把麦克·金姆的理论带到了斯坦福大学。他在斯坦福大学举办了"斯坦福联合设计项目"(也是D. School的前世),并一直担任该项目的主任,可惜他没等到2003年D. School的建成就去世了。

D. School是美国斯坦福大学的设计研究所,它开设了一门设计思维的课程,主要利用学员分组参与的形式,尝试设计一个新的产品、服务、流程等,从而掌握设计思维的方法论和设计思维的创新教育模式。与此同时,许多一流的企业也纷纷开设各种创造力开发训练课程。人们熟知的美国通用电气公司、IBM公司、苹果电脑公司等均设有自己的创造力训练部门,常年开展创意训练。

扩展阅读

D.School的建立

D.School的教学宗旨是以设计思维的广度来加深各专业学位教育的深度。跨学科合作的目标早已为人熟知,它的教育模式与传统机构不同,没有常规意义上属于自己的学生,全部课程向斯坦福大学的所有研究生开放,强调跨院系的合作。

每门"设计思维创意课程"至少有两名以上教师授课,宗旨是以设计思维的广度来加深各专业学位教育的深度(如图2-1所示)。对于项目制课程设置的方案、学生参与项目课题设定的教学方法都为设计创新人才培养提供了坚实的基础。它的设计项目被苹果(Apple)、领英(Linkedin)等公司收购,所培养的设计人才和工程师被硅谷的科技公司争相聘用,原因就在于D.School的创新教学模式强调了设计教育的针对性和实用性,回归到了设计的实践属性。2007年哈索博士在德国的波茨坦成立了设计思维学院。

资料来源:胡晓琛."设计师+"斯坦福D.school模式的设计创新教育[J].艺术教育.2015.

图2-1　D.School网站(图片来自D.School网站截图)

(二)设计思维在德国

创新早已成为德国高等教育的重要理念,特别是在技术和人文艺术学科相关的教育领域中表现尤为突出。例如,现代艺术设计院校——包豪斯,它的设计教育体系就是通过倡导学生在设计中学会自由创作,强调只有在精神获得极大自由的情况下才能充分释放潜能与创造力。欧洲最负盛名的Kassel广告设计学院设有相关的设计思维创意课程。创造学与艺术设计学科的结合使得德国的设计教育日臻完善,并为社会输送了大量优秀的设计人才,这也正是德国设计艺术飞速发展的原因所在。

扩展阅读

卡塞尔(Kassel)艺术学院

卡塞尔艺术学院(如图2-2所示)作为一所历史悠久的艺术学院,在艺术界享有很高的声誉。它成立于1777年,在225年间经历了许多变迁,学校设置的专业、教授的课程随着时代思潮的发展几经变化。但是,学院把艺术精神与科学态度有机地结合起来,使学生能够多视角地学习艺术与文化,这是几十年来学院一直遵循的教学指导思想。

该学院设有自由艺术、艺术教育、艺术学、工业设计和视觉传达五个科系。其中视觉传达设计系设有电影电视、插图、平面设计、动画、新媒体、实验摄影、摄影、自由版画、新旧媒体等专业之外,还有14个工作室,如陶瓷、木工、金属、印刷、丝网、纸工作室等。在学院任教的许多教师本身即是享有盛誉的艺术家,如活跃在当今艺术界的艺术大师乌尔斯·吕提(Urs Luethi),平面设计大师、AGI会员(Alliance Graphite Internationale)克里斯托夫·伽斯纳(Christof Gassner),动画艺术大师保罗·德里森(Paul Driessen),另外还有为中国人所熟知的冈特·兰堡(Guenter Rambow)也毕业于该校并曾在该校任教。

资料来源:http://www.kunsthochschule-kassel.de.

图2-2 卡塞尔(Kassel)艺术学院 图片来自卡塞尔(Kassel)艺术学院网站截图

(三)设计思维在日本

日本创意思维的培养与研究经历了引进和消化(1930—1950年)、研究和扩展(1951—1965年)以及独立发展(1965—1979年)三个阶段。自1982年日本首相福田赳夫首次提出"创造力开发是日本通向21世纪的支柱"时起,日本便开始将国民创意思维培养作为第一资源来开发,并把4月18日定为"全国发明节",这似乎是世界上独一无二的节日。

日本在大学、中学、小学中普及创造学,甚至在全国高等专科学校中设置设计思维创意相关科目,并将其融入学科教学当中。与此同时,一些大企业如松下、日立、索尼等公司都把开发职工创意思维作为一项常年培训计划。正如一些经济学家所言,日本从某种意义上来说完全是凭借发明而跻身经济大国,而这一切都应归功于政府主持的如此广泛、深入、持久的全民性创造力开发和创意思维培养活动。

日本全国发明奖

日本全国发明奖设于1919年，原名叫"帝国发明奖"，1949年改为现名。日本全国发明奖是由日本发明协会主持颁发的一项发明奖，日本发明协会是日本全国发明家的最高协会，这项发明奖是用来奖励为科技发明做出突出贡献的人士，包括优秀发明与设计者，推广实施他人发明效果显著者，从事科技发明管理工作、扶植与资助发明事业成绩杰出者等。这项日本全国发明奖虽只属于民间科技奖，但在日本发明界享有很高的声誉，它通过鼓励和扶植优秀发明设计，达到提高日本科技水平、振兴本国产业的目的。

资料来源：http://baike.baidu.com.

（四）设计思维在中国

1. 大陆地区

20世纪70年代改革开放之后，我国开始逐步了解西方设计院校创意思维培养的发展过程，真正意义上的创意思维培养始于90年代末，在江南大学（原无锡轻工大学）设计学院的引领和倡导下逐渐开展起来。他们大胆地对课程内容进行改造，将美学教育与技能教育引入设计思维创意体系中，将创意思维培养融于美学教育与技能教育之中，大大改变了以往设计教育一味沉溺于唯美和技能灌输的教育方法，为国内设计艺术院校开展创意思维培养研究做出了初步尝试，迈出了可喜的一步。

江南大学设计学院

江南大学设计学院原为无锡轻工业学院造型系，始建于1960年，是中国现代设计教育办学历史最悠久的学院和全国最早成立设计艺术学科的高校之一，是中国现代设计教育的主要发源地，中国设计教育改革的先导和示范学院（如图2-3所示）。

图2-3 江南大学设计学院（图片来自江南大学设计学院网站截图）

1960年轻工业部在无锡轻工业学院（1995年更名为无锡轻工大学，现为江南大学）创建了中国第一个工业设计类专业"轻工日用品造型美术设计专业"，1983年扩建为工业设计系，1995年更名为设计学院。江南大学设计学院的发展历史书写

了许多"中国第一",有中国设计界的"黄埔军校"之誉。

视觉传达设计专业是江南大学创建较早的专业之一。二十多年来形成了较为系统的教学方法和鲜明的教学特色,并招收博士、硕士研究生。本专业注重艺术及创造性思维和能力的培养,培养从事市场研究、传媒研究、视觉表现研究、媒体策略、广告设计、品牌推广、包装、书籍装帧、企业形象设计及展示设计等视觉设计及策划方面的高级专业人才。2014年江南大学设计学院位列IF设计奖获奖院校全球第三名(累计排名),红点设计大奖获奖院校亚太地区第十名(年度排名)。

资料来源:http://sodcn.jiangnan.edu.cn.

2. 我国台湾地区

我国台湾地区创意思维培养始于20世纪40年代末,经历了50年代的萌芽阶段、60至70年代的初期试验阶段、70至80年代的扩大推广阶段发展到今天,理论体系已基本成熟。我国台湾地区长期以来一直非常重视创新教育,不论是学校还是公司企业都会长期或定期开设创造性思维训练课程,大大激发了全民的创意思维与自我创新意识,同时也为我国台湾地区的设计艺术发展起到了巨大的推动作用。

扩展阅读

设计思维影片《设计与思考》

《设计与思考》(Design & Thinking)是一部探讨"设计思考"的纪录片。它的制作团队由缪思(Muris)和中国台湾创意设计中心旧金山分部组成。这是第一部台湾人拍摄的设计纪录片,制作团队都是台湾人,但是不畏挑战选了这个目前美国本土最热门的话题进行拍摄。整个剧组很小,只有四个人。所有资金完全依靠美国最大募资平台Kickstarer募得,电影的赞助者是来自网络上的335位网友。发行方式也很不一般,不走戏院上映,改由团体申请放映为主,来自全世界的影展企业学校组织、Google、Microsoft、Target等世界各大企业团体邀约放映。美国设计师协会执行长Richard Grefé称其为"设计领域的一大贡献!"(如图2-4所示)。

资料来源:http://blog.sina.com.cn/s/blog_150541f260102vy5s.html.

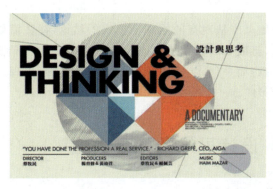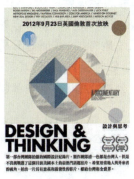

图2-4 设计思维影片Design & Thinking宣传海报(图片来自Design & Thinking官网)

毋庸置疑,与国外发达国家相比,我国创新教育起步较晚,但这并不是导致我国设计发展落后的根本原因,缺乏对创新思维能力的培养是其根本所在。因此,对一些深层次的东西尚待我们去进一步理解与认识,有一些理论问题尚待我们去进一步探究。

三、设计思维的特征

设计思维是反映自然界的本质属性和内在、外在的有机联系,具有新颖的广义模式和可以物化的思想心理活动。它是通过视觉语言和造型手法,对设计物的功能、材料、构造、工艺、形态、色彩等诸多方面进行形象构筑的一种创造性活动,具有开放性、求异性、新颖性、灵活性、非显而易见性等思维特征。

(一)开放性

所谓思维的开放性,即开放感觉、开放信息、开放经验、开放美感、开放观念、开放价位,多视角、全方位看待问题的思维特性。思维的开放性还指在思维加工过程中延迟判断,让更多的可能性进入思考的范围;在信息的输出时宽容地对待不成熟的设想,让有前途的创意得以出炉。思维开放性也是一种创造性认知风格,是反映信息在交流中无阻碍,同时不引起情感芥蒂的一种心理状态。思维的开放性是设计思维得以产生的前提条件。

(二)求异性

求异性是指对司空见惯的现象或者已有的权威性理论始终保持一种怀疑的、分析的、批判的态度,而不是盲从与轻信,并用创新的方式来对待与思考所遇到的一切问题。当然,这种求异必须建立在实事求是的科学态度之上,绝非单纯地为求异而求异。

(三)新颖性

新颖性即独特性,是指突破传统思维定式和狭隘眼界,通过独特的视角和前人没有尝试过的方法去思考问题和解决问题,其结果通常采用新的信息编码与加工形式。

(四)灵活性

灵活性是指其思维结构是灵活多变的,其思路能及时地转换与变通。设计思维在结构上的灵活性,对于探索未知、创造技术,都是不可或缺的。只有多方法、多渠道、强能量、高效益、多反馈地进行多方位探索、反复试验,才能增加成功的概率。

(五)非显而易见性

非显而易见性即不是非常容易地就能从现有的原理中推出的结论,往往需要通过非逻辑的跳跃、系统地考虑、辩证地分析、打破旧的联系才能推理出来,并在诸多的信息中进行概括、整理,把抽象内容具体化,繁杂内容简单化,从中提炼出较系统的经验,以理解和熟练掌握所学定理、公式、法则及有关解题策略。

第二节 设计思维的九种类型

设计思维创意的形成不是一个概念化、程式化的模式,它是一个复杂的由理论到实践的过程,是把感性素材经过理性分析,或是把理性的概念和抽象的词义用感性元素替代,并转

换成具体的某种信息，它是一种对思维的再选择和对实践的再创造过程。设计思维包括逻辑思维、形象思维、灵感思维和直觉思维四种。这是以思维的基本形式为标准的划分。如果以思维的方向进行划分，则可以分为收敛思维和发散思维等类型。

一、逻辑思维

逻辑思维是指人们在认知过程中按照建立在已知条件基础上的、利用已经被证明的规律、抽象概念等进行的推理和判断的思维模式。通俗来说，就是给出一定的条件和已经被证明的一个规律，根据这个条件和规律进行推理和判断。逻辑思维的指向是单一的，思维的环节是递进的，因此逻辑思维也称为线性思维。

艺术设计是有目的、有条件的艺术创作活动，主要思维形式是形象思维和直觉思维，但是创作主题的确立必须运用逻辑思维，为设计指明方向。逻辑思维的指向性、单一性和准确性更有利于设计主题的目标选择。在此基础上，形象思维和直觉思维才能更有效地进行有针对性的、目的性的艺术设计行为，这也是许多受众在审美时，希望能在视觉形象创意之外得到更多主题资料的原因。

逻辑数列是一种和谐美的表现形式。例如，我们在形式美中提到的黄金比例尺寸、等差数列和贝塞尔曲线等。吉萨金字塔、蒙娜丽莎、Twitter和百事可乐都有什么共同点呢？答案很简单，它们的设计都遵循了黄金比例。作为一个常见的数学比例，黄金比例实际上是从自然界中发现并总结出来的，当用于设计时能赋予作品更多的设计美感。

黄金比例是一个比较特殊的数学比例，通常我们会用线段分割来解释这个比例：把一条线段分割为两部分，较短部分与较长部分长度之比等于较长部分与整体长度之比，其比值是一个无理数，取其前三位数字的近似值是 0.618。当然，我们今天探讨的并非是数学问题，而是设计和美。事实上，我们的大脑似乎先天就比较青睐使用黄金比例的对象和图片，这几乎是下意识的吸引力，大脑甚至会对眼睛看到的事物进行小幅度的微调以靠近黄金比例，提高我们自身对于外物的记忆和印象。

图 2-5 所示为 Moodley 设计工作室为 Bregenzer Festspiele 艺术节设计的节目单。节目单的整体设计采用了拼贴的方式，有大量的留白，而其中各种元素的设计比例、位置和留白都是借助黄金螺旋来布置的。

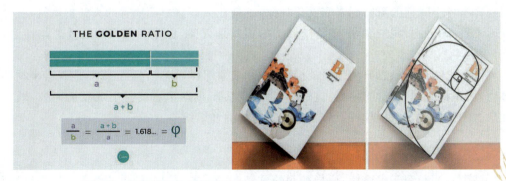

图 2-5　具有黄金比例构成的艺术节海报设计（图片来自 Undefined）

黄金比例

黄金比例是一个定义为$(\sqrt{5}-1)/2$的无理数,被运用到的层面相当广泛,例如,数学、物理、建筑、美术甚至是音乐。黄金比例的独特性质首先被应用在分割一条线段上。如果有一条线段的总长度为黄金比例的分母加分子的单位长,若我们把它分割为两半,长的为分母单位长度,短的为分子单位长度,则短线长度与长线长度的比值即为黄金比例。欧几里得撰写《几何原本》时吸收了欧多克索斯的研究成果,进一步系统论述了黄金分割,成为最早的有关黄金分割的论著。

资料来源:https://baike.baidu.com/item。

二、形象思维

形象思维是人们把直观的形象元素(如视觉元素、听觉元素)作为思维材料,通过对色彩、线条、形状、声音、结构、质感等具体的思维材料(表象)进行分解、提取、综合以及整合其内涵的属性关系,进而再以联想、想象和结构性的重构创造出完整的、全新的典型形象(艺术形态)。在艺术设计中,简单来讲就是设计师将自己的情感因素以联想和想象的加工方式,塑造出全新的视觉形象的思维过程。

形象思维是人类基本的思维形式之一,它客观地存在于人的整个思维活动过程之中。人们较早地发现并认识到文艺不同于其他意识形态,它与艺术创作运用的思维形式有着密切的关联,从而形成了形象思维。形象思维的特征就其表现性来讲,具有形象性、具体性、细节性、概括性、直观性和可感性,就其传达性来讲具有粗略性和参与性,就其加工方式来讲具有非逻辑性的随性,受情感所左右。

由于在艺术设计中,主要的思维材料是以视觉元素和形象表象为主,所以形象思维成为艺术设计中最常用的思维形式,它最主要的特点是伴随着情感去感知形象,通过对形象的联想、想象和重构进行思维加工。

日本 kokeshi-m 是一家专门为火柴做创意设计的品牌,它唯一的爱好就是火柴,不仅有销售火柴的网站,而且喜欢收藏。它以"爱"和"时间"为主线创作了6个系列,其中设计元素应用到日本各个时期的流行元素和文化现象,不禁让火柴盒里面躺着的火柴棍生机盎然,仿佛在诉说着那时的文明与繁华,或许这燃烧的不只是火柴,更是轰轰烈烈的爱恋与情意(如图2-6所示)。

可以看出运用形象思维所创造的形象,并非表象那样简单,它不是简单地观察事物和再现事物,而是将所观察到的事物经过选择、思考、整理、重新组合安排形成新的内容,既具有理性意念的新形象,又是复杂的纵向上升,意与念的和谐统一。

三、灵感思维

"灵感"一词起源于古希腊,原指神赐的灵气。"灵"者,精神、神灵的意思;"感"者是客体对主体的刺激,或者是主体对客体的感受。灵感是心灵在接受外界刺激之后,通过各种思维方式所产生的某种思维产品。灵感也称顿悟,是思维的一种基本形式。

灵感思维是人类创造性活动中的一种复杂心理现象和精神现象,是人的大脑对客观世

图 2-6　日本创意火柴设计（图片来自 kokeshi-m 公司网站）

界的认识和反映，具有偶然性和突发性。虽然灵感思维在艺术创作中有着特殊的功能，但其过程并不是偶然的心灵感应，而是由于经验的积累、联想的升华、信息的诱导等因素的诱发，属于厚积薄发的思维形式。艺术家在创作过程中可能面对彻夜难眠、反复推敲而不得其解的问题，但突然间却得到了理想的答案。

灵感思维是以逻辑思维为基础，以思维系统的开放，不断接受和转化信息为条件，是大脑在长期、自觉的逻辑思维积累下，逐渐将逻辑思维的成果转化为潜意识的不自觉的形象思维。在现代设计领域中，它往往被认为是人们思维定向、艺术修养、思维水平、气质性格以及生活阅历等各种综合因素的产物，是一种高级的思维方式。灵感思维是人类创造活动中的一种复杂的思维现象，是发明的开端、发现的向导、创造的契机。

如图 2-7 所示，"Kurasuhito Kurasutokoro"是日本的一间设计工作室，设计师想通过物品的设计拉近人们与生活的距离，带给人们生活的乐趣和启迪。设计灵感来源于日常生活的观察。户田祐希利（TODA YUKITOSHI）是工作室的创办人和设计师，"切一块"葱头锅垫系列作品的设计灵感来源于"冰箱中存放的切过的洋葱片"。葱头锅垫包括三件，从小到

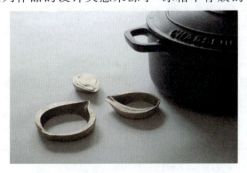

图 2-7　葱头锅垫创意设计（图片来自 www.kurasu—kurasu.com 网站）

大，可以防止锅底烫坏桌面。这里的每一个"切一块"都是金属铸造加工与制作，适用于各种不同的用途。

四、直觉思维

直觉思维就是在直觉的基础上，认识、判断和创造全新的事物的一种思维方式。人的直觉来自生物的本能、知识和经验的积累。因此，直觉思维是建立在坚实的理论基础、敏锐的观察力、丰富的经验以及高度的概括力的基础上，根据人类的直觉用猜测、跳跃和压缩的思维过程进行的快速思维。直觉思维是思维主体在向未知领域探索中，直觉地观察和领悟事物的本质和规律的非逻辑思维方法。是混合了逻辑思维、形象思维和人类本能感应的一种潜意识思维。它是艺术设计灵感产生的一种重要思维方式，是体验性学习的主要思维方式。具有突发性、非逻辑性、潜意识性和快速性等特点。

灵感思维与直觉思维的发生有一定的关系。但是，直觉和灵感又是两个概念。直觉产生的时间往往很短促，而灵感则要经过一段时间的顽强探索，有持续时间长短之分。此外，当人们审视创意作品时首先依然是由直觉思维对画面主题进行判断与解读，只有当观察者由于自身审美认知习惯、知识结构与创意作品背景知识不够匹配时，人们才会在逻辑思维的指引下解读分析视觉语言。因此，直觉思维是设计师在创作时依据自身文化素养、思维习惯、认知能力以及经验累积的情况下，结合设计风格，对事物属性直接的视觉表现。

如图 2-8 所示是户田祐希利的另一件创意设计作品。糸屑（线团）胸针的设计来源于一次偶然，"有一天她在缝纫，有些麻布线落在了她的衬衫上"。由此，她想到可否利用这些麻布线设计制作成一款首饰，最后也就衍生出了这一系列。所以，有时直觉比灵感更能带给我们无限的创意。

图 2-8　户田祐希利设计的糸屑胸针耳环（图片来自 www.kurasu-kurasu.com 网站）

五、收敛思维

收敛思维又称求同思维、聚敛思维、聚合思维、复合思维、集中思维、定向思维或纵向思维，是指从已知信息中产生逻辑结论，从现有资料中寻求正确答案的一种有方向、有范围、有条理的思维方式。从思维的行进方向上来讲，收敛思维顾名思义就是朝着一个方向汇集的思维过程，所谓一个方向是相对于发散思维的多向而言，而汇集则是向目标的逻辑推进，是一种叠加的思维方式。所以收敛思维又称为集中思维、求同思维和正向思维。

收敛思维是一种采用已知的最佳办法，有方向、有范围的思维形式。其特点是在已知的

范围内,进行单一型的思维,就是在不同事物之间寻找相同点的思维活动,大量地存在于类比推理之中。在求同思维中,可根据现象的相同或相似而推知本质的相同或相似;也可以根据结果的相同或相似,推之原因的相同或相似,从而根据新掌握的因果关系找到解决问题的方法。

无论是求同(收敛)或是求异(发散),都可以创新。求同是通过模拟、类比来做出更多。如图 2-9 所示为户田祐希利设计的黄铜盒子,该盒子盒身为黄铜,因此盒体本身具有一定的重量,盒盖设计则采用木质结构,用手指轻按前段便可抬起。该盒子看上去像是一个普通的便当盒,其实可当笔盒、饰品盒和香薰盒等多种用途使用,可谓一盒多用。

图 2-9　户田祐希利设计的黄铜盒子(图片来自 www.kurasu-kurasu.com 网站)

六、发散思维

发散思维也称求异思维或辐射思维、扩散思维、立体思维或横向思维等。由美国心理学家吉尔福特作为与创造性有密切关系的重要思考方法而提出,是创造性思维的一种主要形式。与收敛思维相反,发散思维的思维行进方向则是由单一点到多元点,是从思维活动的指向上进行多角度、反方向和立体的思维过程。因此,发散思维又叫求异思维、多向思维和逆向思维。

发散思维是一个开放的、不断发展的过程,要求探索不同、富有特异性的答案。因此,在思维发散过程中不时会涌现出一些念头、奇想、灵感、顿悟,而这些新的观念可能成为新的起点、契机,把思维引向新的方向、新的对象和新的内容。因此,发散思维是多向的、立体的和开放的思维。

扩展阅读

南加利福尼亚大学发散思维测验

评定发散思维能力的测验称为发散思维测验。当前流行使用的创造性思维测验和创造力测验,基本上都属于发散思维测验,最具影响力并能方便使用的有

南加利福尼亚大学发散思维测验（University of Southern California Testing, USC Testing）、托米斯创造思维测验（TTCT）、芝加哥大学创造力测验等。南加利福尼亚大学测验又称为吉尔福德智力能力结构测验，这是根据吉尔福特1957年提出的智力三维结构模型编制的发散思维测验。

吉尔福特认为发散思维是创造力的外在表现，由此他将该测验发展成为一套创造力测验。该测验由言语测验和图形测验两部分组成，共14个项目。言语部分有10个项目：字词流畅、观念流畅、联想流畅、表达流畅、多种用途、解释比喻、效用测验、故事命题、推断结果、职业象征。图形部分包括4个项目：作图、略图、火柴问题、装饰。这套包含14个分测验的测验适用于初中生。另一套包含5个言语测验和图形测验的测验适用于初中以下的学生。这两套测验都根据被试反应的数量、速度和新颖性，依照记分手册的标准记分。

资料来源：http://xuewen.cnki.net/R2006062360001971.html.

七、模糊思维

模糊思维是20世纪60年代兴起并迅速发展的，同一般逻辑思维相比，模糊思维具有灵活性和能动性。模糊是相对于精确的概念，泛指反映事物属性的概念外延不清楚，事物之间的关系不明朗，难以用数学的方法量化。模糊思维从表面上看似乎很模糊，但模糊不是含混不清，而是采用辩证思维的方法，从事物的深层更准确地把握事物的精确性。

在设计中，模糊思维运用人的潜意识活动以及未知不定的模糊概念，实行模糊识别和模糊控制，从而形成富有价值的思维结果。它克服了思维中的绝对化观念，打破了"非是即非"的界限，为人们解决模糊事务的问题开拓更为广阔的思考空间。例如一件艺术作品，对于不同的欣赏者来说会有不同的心理感受，这也是艺术作品的魅力所在。有人在达·芬奇的名作《蒙娜丽莎》中看到的是美丽和善良，有人看到的是恬静和安详，也有人看到的是怀孕的妇人，甚至有人怀疑当时的蒙娜丽莎患有牙病（如图2-10所示）。

无论推测如何，一副艺术名作对不同的研究者来说都具有不同的意义，这也正是艺术审美模糊性的典型表现。因此，在创意设计中不能将设计的目标对象绝对化，不能把设计元素符号作为绝对标准，这样才能使设计走出新天地，富有广泛的影响力。

图2-10 《蒙娜丽莎》名画的各种创意版本（图片来自TOPYS全球顶尖创意分享平台）

八、联想思维

联想思维是将要进行思维的对象和已掌握的知识相联系、相类比,根据两个设计物之间的相关性获得新的创造性构想的一种设计思维形式。联想思维是按事物之间的联系引导思维,使概念或形象接近或相连的思维方法。简单来说,联想就是由一种事物想到另外一种事物的心理现象,是由人对事物的记忆或感受引发的。

许多互不相关的记忆通过联想进行转接,从而产生新的想法。联想越多、越丰富,获得创造性突破的可能性就越大。著名美学家王朝闻说:"联想和想象当然与印象或记忆有关,没有印象和记忆,联想或想象都是无源之水、无本之木。但很明显,联想和想象,都不是印象或记忆的如实复现。"从他的观点不难看出,从事艺术创作的过程中,联想与想象是记忆的提炼、升华、扩展和创造,而不是简单的再现。

在创意设计中,联想是非常重要的思维方式,设计师的联想能力越强,其创造性思维就越活跃。联想是人的接纳能力、记忆能力和理解能力长期积累而爆发的结果。图2-11所示为包装设计师Jim Warner设计的一款可降解的Paper Water bottle。其创意来源于儿子的一句话。"一天他与儿子在公园中散步,儿子问起父亲的职业,他说:我是饮料瓶设计师,儿子指着那些垃圾桶里的垃圾,困惑地对爸爸说:原来你是设计这些垃圾的?!"这句话极大地刺伤了父亲的心,也让他警醒到自己的职业竟然会对环境产生这么大的影响。于是从2009年开始,他带领设计团队开始研发新型包装瓶Paper Water bottle。

图2-11　Jim Warner和他设计的一款可降解Paper Water bottle(图片由中国传媒大学提供)

这款环保纸杯是用硬纸壳做成,采用100%有机材质和可再生纤维,包括竹子、芦苇和甘蔗,内壁使用100%树脂材质,能很好地密封液体,防止液体渗出,饮用也安全放心。最重要的是,完成使命后它还可以作为堆肥使用。这款纸杯囊括了16项专利,是世界上第一种可降解的饮料容器,这款纸杯设计还赢得了2016年The Dieline Awards国际包装设计大赛的环保设计大奖。

九、逆向思维

逆向思维实质上就是打破循环联想思维的一般规律,其思路不是直线,也不是曲线,而是反其道而行之。逆向思维是通过改变思路、思维方向逆转,用与大众或自己原来的想法相对立或表面上看起来似乎不大可能并存的思路,去寻找解决问题方法的一种思维方式。表现在创意设计上,往往采取和正常思维相悖的方式。生活中人们习惯用思维的逻辑性来认识事物和解决问题,逆向思维不是对逻辑思维的背叛,而是打破原有固定思维方式,反其

道而行之；是从相反的角度来看待和认识事物；是从事物结果引向原因的思维方式。

逆向联想思维的运用，是设计师根据设计需要，主观、人为地让某一形象结合体在正常思维概念中产生逆反效果，不仅能够巧妙地吸引受众的注意力，而且能引起他人的强烈共鸣。如图 2-12 所示为英国 3 位学生发明的可食用的水包。大家都知道，一般我们饮用的水都需要塑料这种载体。但是，据统计仅在美国，每年就要使用 350 亿个塑料瓶，由此产生的塑料垃圾不言而喻。更麻烦的是这样的塑料垃圾，降解需要几百年。

图 2-12　可降解的 Ooho"水球"（图片由中国传媒大学提供）

为了环保，除了减少购买饮料的次数，随身携带保温瓶之外难道没有更好的办法吗？3 年前 3 名伦敦帝国学院的学生陷入了思考。此时他们刚刚入学，当他们提出运用逆向思维方法制作"超环保甚至可以吃的水包"时，不仅遭到周边同学的嘲讽，几位教授也表示不太可能。但是经过他们的不懈努力，终于研究出来一种叫 Ooho 的"水球"。这种"水球"颜色透明，质地却异常坚固且富有弹性。重点是，它不仅能装水，而且可食用，看起来确实难以置信。

"水球"的外膜由天然的海藻萃取而成，所以它不仅柔韧坚固，而且完全可以食用，一般的揉捏、颠簸，完全不必担心外膜破裂导致水渗漏。双层外膜设计，既加固了球体，也充分考虑到人们忧虑的卫生问题。喝的时候，撕下一层膜，直接吞入口中。如果实在接受不了吃膜，咬个小口，可以把水挤入口中。那撕下的第一层膜和不忍吞下扔掉的第二层膜可以随意丢弃，因为它会在 4～6 周自然降解。

第三节　创新设计思维模式

巴尔扎克曾说："思维是打开一切宝库的钥匙。"创新设计思维是人们在认识事物的过程中，运用自己掌握的知识和经验，通过分析、综合、比较、抽象，再加上合理的想象而产生的

新思想、新观点的思维方式。

一、创新设计思维定义

就创新设计思维的本质而言,是将客观的、合理的、按照逻辑推理的、追求相对稳定的、利用分析和相应规划实现的商业思维与主观的、换位思考的、按照感情探索的、追求新奇的、利用体验和通过行动解决的设计思维紧密地结合起来,再加上忘掉现状和问题而寻求美好未来三者平衡,便产生了新的思维模式——创新设计思维模式。

创新设计思维是一种极为注重人性的科学,用来调动人们都具备、但被传统的解决问题方式所忽视的能力。创新设计思维依赖我们的直觉能力、辨识模式的能力、构建创新以实现情感共鸣和使用功能的能力,以及通过文字或符号之外的方式来表达自我的能力。创新设计思维是综合运用形象思维和抽象思维并在此过程或成果中突破常规有所创新的思维。其核心理念在于通过科学的思维方式,全方位地提高思维能力,更完美而有效地创造客观世界。

二、创新设计思维的形成

创新设计思维不同于一般的思维活动,它要求打破常规,将已有的知识经验进行改组或重建,创造出新的思维成果。创新设计思维需要创造性想象的积极参与,常常伴随灵感状态。创新设计思维是多种思维方式的综合运用、有机结合,是直觉思维与分析思维、发散思维与收敛思维、抽象思维与形象思维的结合,不同的思维方式既互为排斥又互相补充,其创造性也体现在这种综合当中。

创新设计思维本质上就是各种不同思维方式的对立统一。约瑟夫·沃拉斯认为创新设计思维形成过程包括四个阶段,即准备阶段、沉思阶段、启迪阶段以及求证阶段。

(一)准备阶段

准备阶段是指创造者做好一切准备工作,用略为自由的方式去思考、收集材料、进行探索、听取建议、让思想漫游。

(二)沉思阶段

沉思阶段是指在准备阶段与启迪阶段之间所经过的一段时间,时间有几分钟、几个月或几年。在这一阶段中,收集到的材料也许会按照一种我们所不知道或较少意识到或完全意识不到的方式进行着一种内在的加工和组织。

(三)启迪阶段

启迪阶段是指发生在创造者看到了解决问题的这一时刻,有时它是一种突然产生的直觉、清澈的顿悟,或者是一种处于"预感"和"解决"之间的感觉;有时候是一种持续不断的努力结果。

(四)求证阶段

通过社会的批判性评价而得到明确的承认。在设计过程中,求证的过程实际上是将启迪阶段的思维结果具体化、对象化,即通过绘制插图、制作模型等方式的表达过程。是通过不断试错的方法,来达到新设计的完成的。创新设计思维本身就是各种思维方式的综合,这种综合以设计思维为主,但绝不排斥其他思维方式的运用和作用。思维的综合性,体现了思

维的辩证关系。多种思维方式的运用是根据设计过程的需要而决定的,它随着设计阶段发展的不同而相互适应。

三、创新设计思维模式的培养

美国创造学家麦金(R. H. McKim)利用格式塔心理学的成果对创新设计思维进行了进一步的研究,他在斯坦福大学开设的创造性思维训练课程取得了丰硕的成果,总结出的"设想构绘"基本模型就是创新设计思维加工方式的图形化表现,如图 2-13 所示。

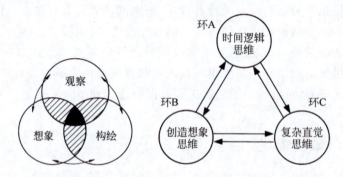

图 2-13　美国创造学家麦金"设想构绘"模式图(图片来自美国创造学会)

麦金认为的"设想构绘"在实际操作过程中,通过观察(vision)、构绘(composition)和想象(imagination)三者有机地结合起来,也就是说创新设计构思的过程是三者相互作用的结果。如果观察是基础,构绘是手段,那么构思过程的核心就是想象。因此,想象力是创新设计思维能力培养的重中之重。平时要做到学会观察,懂得如何观察,要边看边想,要多动手,将看到和想到的好创意勾勒出来;要善于想象,并将看到的形象进行积极的联想与创造。

(一)学会观察

观察是获得视知觉的最重要手段。从麦金的创意模型中可以看出,观察是创新设计训练的第一个环节。

第一,比较观察是我们认识事物最重要的方法,我们可以对事物的形态和色彩进行比较,可以对事物的性质和表现进行比较,可以采用点对点的比较方式,也可以对事物之间进行比较,通过比较找出变化,通过变化找出原因。因此,比较法是我们学习和创造的重要方法。

第二,事物的表现是复杂的,我们可以通过层次观察法由表及里,从整体到局部,再从局部到整体进一步认识世界。这就像我们在艺术创作中,从表层的形象创意欣赏逐步深入到主题深度的创意,再由形象表现与主题深度创意的结合上升到更高境界的艺术表现形式一样。

第三,立体观察法。就是要求我们变化眼光、变换角度和变化身份,从多维的角度去观察和认识事物。在学习基础绘画时,老师总是要求我们立体地看待形态和塑造形象,因此,我们对这一观察方法并不陌生。

第四,联系观察法。要求我们在观察事物时,积极与同类事物相联系,与我们已有的经验相联系,与我们的任务相联系,通过这种观察找出事物的内部联系。

总之,观察不仅仅是方法,更是审美的积极参与和创意思维的积极思考,只有学会观察

我们才能为人们的审美设计和谐的、预先匹配的形象。

(二)要多动手

中国有句古话叫心灵手巧,反过来手巧同样能够促进心"灵"。根据麦金的创意模式"构绘"实际上是我们在观察时通过想象将精神活动进行外化的一种实践,通过"构绘"意象中的形态来呈现我们的内心活动。因此"构绘"的第一环节是表达(Express),然后通过对"构绘"形态的再观察,去检验(Text)我们的想象和认识,最后再根据我们检验的结果形成新的设想修改策略(Cycle),重新修改表达,这样就形成了一个 ETC 回路,表达、检验、反馈表达,循环往复,直至形成完美形态。因此,我们建议创意设计过程中应强化速写能力和结构素描的空间组织能力的培养。

养成多用草图形式临摹设计作品和构思时使用草图形式记录思考结果的习惯,不仅能够让学生更准确地刻画自然形态的心中意象,更能对创意设计的学习起到积极的推动作用。图 2-14 所示为荷兰艺术家拉蒙·布鲁因创作的 3D 立体画。他善于用铅笔、水彩、丙烯酸树脂和油在纸片上绘制出栩栩如生的 3D 立体画。他的作品总是给人带来视觉上的幻象,仿佛画中的物体是有形的实体,可以从纸面上轻松拿走一般。感兴趣的读者也可以参考网站 http://jjkairbrush.deviantart.com/,了解更多拉蒙·布鲁因的作品。

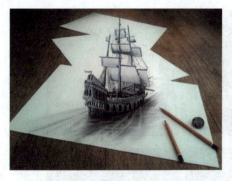

图 2-14 荷兰艺术家拉蒙·布鲁因创作的 3D 立体画(图片来自 TOPYS 全球顶尖创意分享平台)

(三)善于想象

我们认为在麦金的三元创意模型中,想象占据着支配地位,它是"看"的思想升华,同时又是"构绘"的内在动力和外在表现。如果"看"是创意的信息输入,那么"构绘"则是创意的信息输出形式。输入与输出之间的变化就是由想象进行加工和完成的。想象力的提高是可以按照某种方法进行的。

首先我们要积累丰富的生活经验,通过多"看"上升为生动的感性形象。其次多动手积极准备各种事物的表象元素。第三,在学习中丰富我们的文化素养,强调对事物的物理特性和整体把握能力,提高我们对事物的认识深度。第四,在日常生活中随时随地进行随意性想象,围绕形象多进行比喻、类比和联想训练,打破现实秩序对我们精神的羁绊。所以,要求我们在日常生活中多问为什么?围绕问题展开思考,围绕思考展开"想象",要善于"想象",给予"想象"。观察要有"想象"的习惯,"构绘"要有想象的指导。从新的角度看事物,边看边想、边想边做,必将对创意能力的提高起到积极的推进作用。

麦金的设想"构绘"模型为创新设计思维搭建了一个观察、构思和表现相结合的整体

平台,他阐述的设计师在设计过程中看、想和做之间的有机结合。尽管这一模型并没有涵盖每一个环节的具体操作,但三者的整体有机结合为创新设计思维的创造性指明了方向。如果为三个环节赋予具体的能力训练,麦金的"设想构绘"模型无疑是创新设计思维创建的基石。

2014年度可口可乐经典营销案例

可口可乐在2014这一年还真忙,在全球各地展开了各种创意营销!一会儿追赶节日的潮流,一会儿又爱心满满带来各种感动:给印度和巴基斯坦架起沟通的桥梁;帮助远在他乡的人们跟家人电话问候,即使不能回家团圆,也能感受到城市的温暖……叫人如何不爱它呢!

(1)可口可乐公司推出了一款高级隐形自动贩卖机。这款自动贩卖机的不寻常之处在于,当情侣经过时,原本看似空无一物的路边会突然亮起,并出现一段浪漫的巨型广告。紧接着,专属于情人的可爱贩卖机便会现出原形。另外,该自动贩卖机还会询问每对情侣的姓名,并将他们的名字印在瓶身上,打造出真正独一无二的情侣饮料(如图2-15所示)。

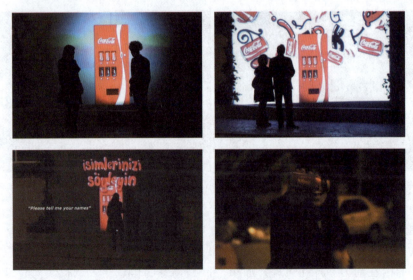

图2-15 可口可乐高级隐形自动贩卖机(图片来自可口可乐官网)

(2)可口可乐一人绝对打不开的瓶盖。可口可乐公司推出了一款奇妙的新瓶子,只有两个人合作才能打得开。该公司在校园里设立了一个冰箱,如果试图拧开瓶盖,就会发现这是一件不可能完成的事情,只有找到另外一个拿着相同瓶子的人,将瓶盖顶部对准,然后朝着互为相反的方向旋转,可乐瓶才能打开。

这个活动虽然简单,但确实能够让刚入校园的新生在完全陌生的环境下产生向他人打招呼的动力。在一次简短的合作之后,或许一段友谊就这样出现了。不得不说可口可乐公司的这次创意确实非常了得,不仅让人们记住了产品,还宣传了正能量,如图2-16所示。

(3)"快乐重生"法:可乐瓶二次利用。作为可口可乐公司全球可持续发展计

划的一步,这次可口可乐公司联合北京奥美广告公司开发了一系列的创意二次利用活动,在用户购买可口可乐的同时赠送喷头或是一些教程,教用户如何废物利用。该项目率先在越南落地执行,相对来说越南比中国贫困很多,对这种废物利用更加有需求,后期会逐渐推广到全亚洲地区(如图 2-17 所示)。

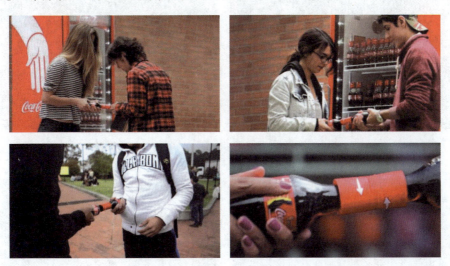

图 2-16　一人绝对打不开的瓶盖(图片来自可口可乐官网)

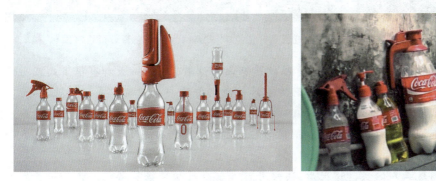

图 2-17　可乐瓶二次利用(图片来自可口可乐官网)

(4) 和平贩卖机:让印度和巴基斯坦握手言和。可口可乐公司与李奥贝纳广告公司希望通过放置在两个国家拥有 3D 触摸屏技术的自动售货机,减轻印度和巴基斯坦之间的紧张关系。活动现场,两个国家的人民通过内置在售卖机中的摄像头与 Skype 技术,可以互相看见对方,只要双方齐心协力完成触摸屏上的图案:笑脸、心形甚至一段舞蹈,双方会各自获得一听可口可乐。此时,两个国家的人民放下仇恨,很开心地享受"握手言和"的欢乐,此广告也获得 2014 金铅笔互动类金奖(如图 2-18 所示)。

(5) 人工彩虹庆南非成立 20 周年。一直有彩虹之国之称的南非成立已有 20 年。为了庆祝这个特别的日子,可口可乐公司真的在约翰内斯堡的上空架起了一座"天然"彩虹。霸气的创意和强大的执行力让人望尘莫及。执行的原理自然是根据"水汽经太阳折射形成彩虹",至于角度,工作人员反复测算了很久,最后可

可口可乐公司选定在约翰内斯堡城市广场的大楼顶部安装喷水装置，喷水装置会根据太阳的角度来洒水，进而顺利形成彩虹。风雨后才能现彩虹，彩虹作为美好的化身，七彩的颜色是最好的幸福色彩（如图 2-19 所示）。

图 2-18　可乐瓶和平售卖机（图片来自可口可乐官网）

图 2-19　可口可乐公司人工彩虹庆南非成立 20 周年（图片来自可口可乐官网）

（6）可口可乐电话亭。所谓幸福就是有人为你着想：每一天都有很多南亚劳动力来到迪拜工作赚钱以获得更好的生活。他们平均一天只有 6 美元的收入，可打电话给家里却不得不花每分钟 0.91 美元的费用。为了节省每一分钱，这些外来务工人员都不舍得打电话回家。所谓幸福，就是能听到孩子的叫声，能听到家人的声音。

了解到这批人的实际情况后，迪拜可口可乐公司联合扬罗必凯广告公司开发了一款可以用可乐瓶盖当通话费的电话亭装置，把这些电话亭放到工人们生活的地区，每一个可口可乐瓶盖都可以免费使用三分钟的国际通话费（如图 2-20 所示）。

资料来源：http://blog.sina.com.cn/s/blog_b28325310102vbbl.html.

图 2-20　可口可乐电话亭（图片来自可口可乐官网）

本章小结

"创新设计思维"是以全面建立思维模式为宗旨,培养具有创新能力的设计艺术人才为目的,力图改变大部分缺乏独立创造能力培养的传统训练。通过培养学生运用"设计思维创意"的九种思维模式,达到解放思维束缚、培养思维弹性、强化思维张力的目的。在这一过程中,首先要培养学生善于观察、多动手、多思考的创新设计思维能力,以及如何构建自身强健的创造性人格作为开发设计师创造性思维工作的起点。

思考与练习

1. 设计思维的含义和特征。
2. 设计思维模式有哪些类型?
3. 什么是创新设计思维?简述其基本特征。
4. 思考题:一个刚刚开发的山区,山上有很多熊猫、野猴之类的动物,当地人靠给游客兜售地方产品如熊掌、兽皮、特色服装等谋生。山区开办了一所学校,但是很多学龄儿童都去帮父母做生意不来上学,你能运用设计思维的几种思维模式想出一套方案帮助儿童重返校园吗?
5. 创新设计思维训练:以发现、矛盾、时间、速度、奋斗、爱、家等抽象概念为题进行训练。可通过书面、自我演绎、照片等各种形式表达。

目的:培养对"无形象"形体的敏锐反应,提高对事物的观察、思考、分析和概括能力。

要求:通过观察、思考、分析,将抽象的概念清晰、准确地表达出来。

第三章

创新设计思维方法

1. 掌握简单联想法及强制联想法的基本原则、一般步骤及运用；
2. 掌握头脑风暴法的程序、要求以及戈登法、"635法"、KJ法等改进型智激法的基本原则、程序和实施方法；
3. 掌握设问类设计方法中5W2H法、追问法、系统分析法的原则、程序及实施方法；
4. 熟知列举类设计方法中的属性列举法、缺点列举法及希望点列举法的基本原则、程序和实施方法。

思维导图、头脑风暴法、5W2H法、追问法、系统分析法

6根火柴如何搭建4个等边三角形

思考题：6根火柴，不许折断，如何摆出边长和火柴相等的4个等边三角形？由于思想受到了固化，很多人会在桌面上试着摆弄半天，觉得不可能，或者一些非常聪明的人已经摆出了多个等边三角形，如图3-1所示，中间的图中有8个正三角形（6个小的和2个大的），右边的图有6个正三角形（4个小的和2个大的），但是它们的边长都小于火柴的长度。如果冲出平面，在三维空间中考虑，马上就可以获得答案了，那就是最左边正确的正棱锥。

案例解析：

很多人都认为这是不可能的，因为大家始终在平面上摆弄，头脑

已经禁锢到了平面上,所以很难完成。这表明,我们的思想内部存在着需要破除的东西,首先要改造的是头脑内部的观念,而不是外部设计。"人生而自由,却无处不在枷锁中",要想挣脱枷锁、跳出框框,必须先知道自己已被监禁。万事皆有可能,只有敢想敢做,任何事情没有"不可能",将不可能转变成可能,便是创新。创新必须首先学会同自己的传统观念与习惯做斗争,并改变自己的思维方式。

资料来源:鲁百年.创新设计思维.北京:清华大学出版社.2015.

图 3-1　6 根火柴搭建 4 个等边三角形

设计的创新关键在于观念的变化。挑战传统的观念,打破固定的观念,正是创新设计思维的第一步。"破除旧观念,树立新概念"是创新设计思维的首要条件。不管是培养创新设计思维导师,还是开拓学生创新设计思维能力,都需要掌握创新设计思维的流程和工具。灵活地运用、开发这些工具,围绕着不同需要解决的问题,一步步地引导参与者完成设计的创新方案,便会产生创新设计的产物。在本章中,我们首先介绍几种基本的创新设计思维方法,并着重讲述每种方法使用的不同情景、条件及获得的结果。

第一节　联想刺激法

联想刺激法是依据人的心理联想而发明的一种创造方法。许多创造都来自人们的联想,联想可以在特定的对象中进行,也可在特定的空间中进行,还可以进行无限次的自由联想。联想的方法一般分为对比联想、相似联想、接近联想和强制联想。但是,不同的心理意识状态下所产生的联想也不尽相同,人们创设出的许多联想方法,概括起来主要有简单联想法和强制联想法两种。

一、简单联想法

简单联想法是根据预测事件之间的某种关联而展开的设计构想,它是一种非常重要的方法。从 20 世纪 30 年代创造学诞生起,作为创造学重要的研究方向,简单联想法就成为创造学中的基本技法。简单联想法包括接近联想和相似联想两类。

(一)接近联想

接近联想是指以事物之间在时间、空间和秩序上的关联作为依据而产生的联想。比如看到了水,就会想到水里面游动的鱼和虾;看到司机就想到车;看到乌云翻滚就想到雷雨闪电;等等。在设计中我们往往使用这一联想方法进行气氛的渲染和环境的交代,特别是利用事物之间的秩序因素而产生思维的流动,延展想象的空间,引导创意的跨越。

图 3-2 所示是艺术家通过街头艺术与大自然的完美融合,充分发挥了气氛渲染和环境交代的作用,将创意作品与自然环境融为一体,其作品极具创意,毫无违和感。

图 3-2　街头艺术与大自然的融合(图片来自 TOPYS 全球顶尖创意分享平台)

案例 3-1　尼龙百搭扣的发明

本案例是通过运用接近联想思维,创造出尼龙百搭扣发明的经典案例。瑞士有位工程师名叫乔治·德·曼斯彻尔梅。有一次他从野外打猎归来时,发现衣帽上和猎狗身上粘有苍耳刺果,这位好奇的工程师使用放大镜仔细观察,发现苍耳籽上布满了几百个倒钩的小刺。于是他想,如果在皮带上做出这样的小钩子,不就可以使皮带相互扣紧了吗。后来他利用新出现的尼龙材料做试验,终于在 1948 年发明了"钩拉粘附带"并获得了专利。这个新产品叫作"绒钩",名称来源于法语单词"天鹅绒"和"钩子"的组合,如图 3-3 所示。

图 3-3　尼龙百搭扣(图片来自发明创造网)

(二)相似联想

相似联想是指利用事物间某种属性的相似性而产生的联想,这种属性包括形式、形状、性质、材料、意义和功能等。在创新设计思维中,我们常常使用视觉形态的某种心理感应引发人们对某种抽象属性概念的联想。譬如,我们往往使用轻盈的曲线来表现女性的柔美,而粗直线往往表现男性的刚毅。

形的相似更是我们在创意设计过程中经常使用到的视觉联想基础。相似联想的关键是要找到被联想事物的相似性,这种相似性包括相似的概念到形态或者是由相似形态引申出来的概念相似。如图 3-4 所示,设计师通过运用摄影技术,将两种完全不同的事物结合在一起,通过其形态的相似性结合,创作出极具新意的摄影作品。

图 3-4　摄影师的创意拼接作品（图片来自 TOPYS 全球顶尖创意分享平台）

案例 3-2

气泡室的发明

啤酒的气泡和观察基本粒子的气泡室之间看似毫不相干，但是气泡室的发明就是受到了啤酒气泡的启发。1951年，研究基本粒子的美国物理学家唐纳德·格拉泽在一个咖啡馆里看到一瓶刚刚开启的啤酒瓶中冒出一个个气泡，一些气泡冒出瓶口后，又有一些气泡补充上来。眼看一瓶啤酒所剩不多，服务生很客气地询问是否还需要再来一瓶。

此时，格拉泽满脑子都在考虑科学家们是否可以通过"气泡"来观察基本粒子的运动过程。于是格拉泽采用液态氢制作了一个气泡室（如图 3-5 所示），将基本粒子射入气泡室后，带电的粒子通过的轨迹形成了一串串的泡沫，使原本看不见的基本粒子得以用肉眼看见，而且从泡沫的踪迹中又能观察到粒子的许多特性，可谓一举两得。

图 3-5　唐纳德·格拉泽发明的气泡室（图片来自 360 个人图书馆）

案例分析：

所以，相似联想的关键是要找到被联想事物的相似性，采用相似联想方法将表面差别很大但意义相似的事物联系起来，更有助于将创造思维从某一领域引导到另一领域。

资料来源：http://www.360doc.com/content/15/1028/13/642066_508953102.shtml。

二、强制联想法

强制联想可以克服人们习惯性的思维模式,解除对创造力的束缚,可以起到变换角度、改变思路、打破不同事物间的界限、开阔眼界、避免思想僵化的作用。强制联想法是将设计目的和提示强制性地联系起来,开发设计构想的方法。常用的强制联想方法是目录法。

(一) 目录法

目录法(Catalog Method)又称强制关联法(Forced Relationship Technique),最早使用目录法的是美国法布罗大学,在20世纪50年代后期开设的"创造性问题解决法"课程时应用此方法。该课程是在A.亚历克斯·F.奥斯本的指导下进行的。这种方法由最初作为训练的技法发展而来,后来才以目录的形式进行。所谓目录法,就是在考虑解决某一设计主题时,一边翻阅属于资料的目录或图片,一边强制地把偶然在眼前出现的信息和正在考虑的主题联系起来思考,从而促使联想的飞跃。

(二) 强制联想法的一般步骤

强制联想法就是将各种属性和结构特征进行交叉组合,或者把某一范围内的事物一一列举,依次组合配对,在两物体之间进行属性、结构特征的交叉组合的过程,实际上就是一种强迫自己进行联想的过程。强制联想法比一般联想法更易于操作,更有可能得出新奇、怪异的设想。

强制联想法进行创新设计的一般步骤如下。

(1) 确定焦点事物和参照物。

(2) 分别列举焦点事物和参照物的属性和结构特征。

(3) 在焦点事物和参照物的各个属性、结构特征之间进行组合配对。假设焦点事物有 M 种特征,而参照物有 N 种特征,就可以得到 $M \times N$ 种创新设想。

(4) 分析鉴别所有的设想,确立创新设计主题。通过特征交叉组合所得到的创新设想,虽然大多都比较新奇,但新奇并不一定实用,所以,还应该结合生产条件和市场需求的实际情况,对所有的创新设想进行仔细的分析鉴别,做出可行性论证,挑选真正切实可行的设想作为最终的创新设计主题。

(5) 针对创新设计主题,进行创新设计。在运用强制联想法进行创新设计时,也可不事先确定焦点事物,而是"盲目"地把某系统中所有的事物全部列举出来,然后两两进行配对,得出创新设想。当进行发明创造却又无明确目标时,这样做往往可以获得意想不到的收获。

(三) 强制联想法的运用

在新产品的开发设计预想、构想阶段,为了打开思路,有意识地翻阅一些相关的资料目录,把偶然出现在眼前的信息与设计中的产品相联系,有时能得到新的启发。当设计思维陷入僵局时,随意地翻弄一些产品目录、图书目录、电话号码本、企业目录、报刊目录等,也许突然会有一条目录信息出现在你的眼前,或者与设计毫不相干,但也会使你马上联想到一种新的构想,使凝滞的思路豁然开朗。

例如,把椅子和面包的柔软属性结合,可以设计出柔软的椅子——沙发;把椅子和木制材质的物理属性结合,可以设计出打破二维空间具有立体视觉效果的休闲椅;而通过结合人体腿部造型的形式代替两条椅子腿,赋予创意椅子一定的生命力,也是一个很不错的创意

(如图 3-6 所示)。

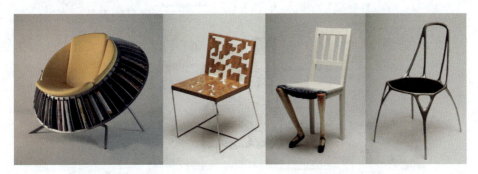

图 3-6　创意椅子设计(图片来自 TOPYS 全球顶尖创意分享平台)

第二节　脑力激荡法

脑力激荡法(brainstorming)是创造学中的一种重要方法。其形式是由一群人或一个人运用脑力,做创造性思考(creative thinking),在短暂时间内对某项问题的解决,提出大量构想的技巧。脑力激荡法从 20 世纪 50 年代开始流行,常用于决策的早期阶段,以解决组织中的新问题或重大问题。

一、心智图法

心智图法(Mapping 法)是一项流行的全脑式学习方法,它能够将各种点子、想法以及它们之间的关联性以图像视觉的景象呈现,能够将一些核心概念、事物与另一些概念、事物形象地组织起来,对发散思维的轨迹加以记录,然后再整理筛选,输入我们脑内的记忆树中。人类大脑分为左脑和右脑,左脑支持逻辑、分析、语言;右脑支持直观的形象分析。大脑使用并不完全,一般情况下使用左脑较多。

心智图法是开发右脑潜在能力的一种好方法,能够使左、右脑发育平衡。右脑较直观,能自由发散创意,右脑自由联想结合左脑逻辑分析,运用心智图法根据关键词产生联想,使左、右脑共同思考。

心智图法的操作方法很简单,首先拿出一张纸,在纸中央定一个主题,通过发散思维产生各种联想,就像树枝一样发散出去,欧美把它称作脑生理研究,是能力开发的一种方法。例如做一个策划,按照一般的思维方式,即写上一个主题,根据顺序把所想到的问题写下来,直到想不出创意为止。但是,如果把它置于纸中央以 360°发散形式,就不会约束思维,形成大量创意思维后再进行分类整理,这样就形成了心智图法的树形图像。在这一过程中,会有一些意想不到的创意产生,如图 3-7 所示为运用心智图法分析《西游记》人物性格特征所制作的两个案例。

二、思维导图

思维导图是终极的组织性思维工具。通过运用图文并茂的技巧,把各级主题的关系用

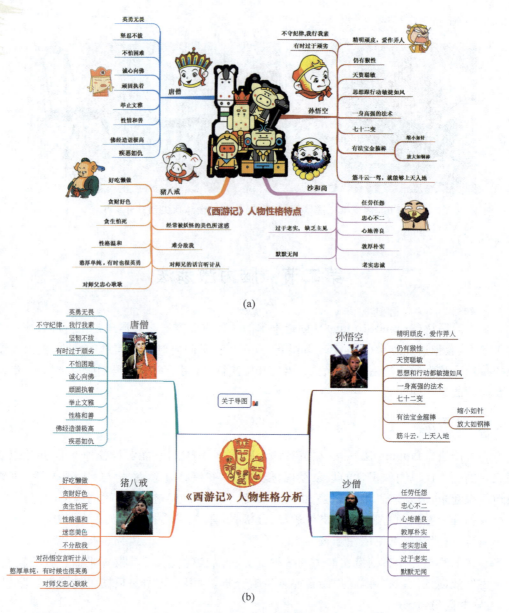

图 3-7　运用心智图法分析《西游记》人物性格特征的案例（图片来自中国广告网）

相互隶属与相关的层级图表现出来，把主题关键词与图像、颜色等建立起记忆的链接。思维导图充分运用左、右脑的机能，利用记忆、阅读、思维的规律，协助人们在科学与艺术、逻辑与想象之间平衡发展，从而开启人类大脑的无限潜能。

绘制思维导图需以下七个步骤。

（1）从一张白纸的中心开始绘制，周围留出空白。使思维向各个方向自由发散，能更自由、生动地表达自己。

（2）用一幅图像或图画表达中心思想。它能够帮助你运用想象力，图画越有趣，越能使你全神贯注，使大脑更加兴奋。

（3）在绘制过程中使用颜色。颜色能够给思维导图增添跳跃感和生命力，会更形象、更

有趣。

(4) 将中心图像和主要分支连接起来,然后把主要分支和二级分支连接起来,再把三级分支和二级分支连接起来,以此类推。

(5) 让思维导图的分支自然弯曲而不是像一条直线。因为大脑会对直线感到厌烦,曲线和分支就像大树的枝杈一样,更能吸引眼球。

(6) 在每条线上使用一个关键词。单个的词汇使思维导图更具生命力和灵活性,也更有助于新想法的产生。

(7) 自始至终使用图形。每一个图形,就像中心图形一样,相当于1000个词汇。所以,虽然你的思维导图仅有10个图形,却相当于记了10000字的笔记。

作为最简单的一种创造性行之有效的记录方法,思维导图能够用文字将想法"画出来"。所有的导图都有共同之处——它们都使用颜色,都有从中心发散出来的自然结构;都使用线条、符号、词汇和图像;都遵循一套简单、基本、自然、易被大脑接受的规则。使用思维导图,可以把一长串枯燥的信息变成彩色的、容易记忆的、有高度组织性的图,它与我们大脑处理事务的自然方式相吻合。图3-8所示为学生们制作的"我是谁?"思维导图。

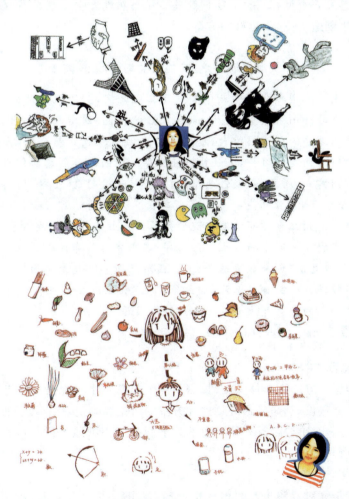

图3-8 "我是谁?"思维导图案例(图片来自哈尔滨理工大学视觉15-1班学生作业)

通过观看这些思维导图，你可以在极短的时间内迅速了解该人物，通过其特有的形式将"我是谁"全面、形象地呈现在大家眼前，就像她正在你的面前做全面的自我介绍一样。

三、头脑风暴法

"头脑风暴"的思维方式源于神经学。它本是指精神病患者毫无约束的言语与行为的表现，而后引申到思维的训练方式中，定位于一种自由奔放、无拘无束、能够突破各项常规的思维方式。头脑风暴法提倡设计者随意发表自己的意见和想法，善于突破常规思维，使这些自由的意见和想法相互间自然地发生作用，从而在头脑中产生创造力的风暴，以此方式来创造出更多、更富有创意和想法的全新方案，是一种非常典型的综合型技法。

（一）头脑风暴法的定义

头脑风暴法是由美国亚历克斯·F.奥斯本提出的一种激发集体智慧产生和提出创新设想的思维方法，简称 BS 法，又称智力激励法、脑轰法、激智法、头暴法、智攀法、畅谈会议法等。头脑风暴法是最负盛名、最具有实用性的团体创造方法，它是指以小组讨论会的形式，提倡大家随意发表意见，尽情畅谈，使这些意见自然地发生相互作用，在头脑中产生创造力的风暴，以此来创造出更多、更好的方案。

扩展阅读

"头脑风暴法之父"亚历克斯·F. 奥斯本

亚历克斯·F.奥斯本是创造学和创造工程之父，头脑风暴法的发明人，美国 BBDO 广告公司（Batten, Bcroton, Durstine and Osborn）创始人，前 BBDO 公司副经理。他是美国著名的创意思维大师，创设了美国创造教育基金会，开创了每年一度的创造性解决问题讲习会，并任第一任主席。他的许多创意思维模式已成为家喻户晓的常用方式，所著《创造性想象》的销量曾一度超过《圣经》的销量。

20 世纪 40 年代，亚历克斯·F.奥斯本在其公司发起创新研讨。1953 年和帕内斯教授在纽约州立大学布法罗学院创办了世界上第一个创造学系，开始招收创造学专业的本科生和硕士研究生。1954 年，奥斯本作为布法罗州立大学的董事会成员，促成该校建立"创新教育基金会"。亚历克斯·F.奥斯本因提出最负盛名的促进创造力技法——头脑风暴法，被大家称为"头脑风暴法之父"，这种方法的目的是通过找到新的和异想天开的方法来解决问题。

资料来源：http://www.baike.com.

（二）头脑风暴法的程序

头脑风暴的思维方法在具体实施时，需要一个非常完整的流程。从前期的准备阶段，到思维的发散产生大量设想，再到最终创造性方案的讨论和确定，都需要按照一个既定的程序来进行，其中的每一个阶段都是非常重要的。下面按照头脑风暴的一般程序向大家介绍整个思维激荡的过程。

1. 准备阶段

头脑风暴法是针对要解决的问题召开 6～12 人的小型会议，与会者按照一定的步骤和要求，在轻松的氛围中展开想象，各抒己见，相互激励和启发，使创造性的思想产生大量的新

创意。在头脑风暴开始之前，人们的注意力往往还没有进行高度的集中，需要经历一个准备调整阶段，也就是一个思维的热身阶段。

大家可以通过直接或间接参加一些有助于热身和放松身心的活动，将头脑风暴的环境调整到最佳状态。这些活动应该是一些与会议内容无关，但又需要充分发挥想象力的问题。例如：当你按约定时间与某人见面，却没有见到某人时发现忘带手机了怎么办；又或者是在黑板上画一个圆，请大家来说出这个圆代表的是什么。不论会前练习是什么，都是为了让与会者能够全身心地投入一种非常规的思维状态中，以便获得更多好的创意。

2. 明确问题

当与会者通过"热身"活动后，由组织者介绍问题，帮助大家明确讨论问题的核心，从而在接下来的头脑风暴中有针对性地进行思维的发散。组织者在进行问题的描述和阐述时要注意简明扼要和注重启发性，即组织者在介绍问题时，应不带任何限制条件，也不要过多地介绍背景资料，留给设计者一个非常自由宽泛的思索空间，才能有利于后期思维激荡的广度和深度。注重启发性是要求组织者在介绍问题时应针对该问题进行多角度、多侧面的分析，并从多个方面提出问题。

3. 畅所欲言

畅谈阶段是亚历克斯·F. 奥斯本智力激励法的核心，要求与会者畅所欲言，借助成员之间的知识互补、信息刺激和情绪激励，通过联想、想象等思维方法，提出有创造性的设想。在畅想阶段，设计者严格按照独立思考的原则进行思维的发散，不能互相干扰、互相影响。

在思维发散的过程中要保持绝对的独立，相互不能进行攀谈。但是在方案的讨论阶段就可以畅所欲言，提出自己在刚才思维激荡过程中的一些想法，从而在探讨的过程中进行方案的深化和进一步的完善。畅谈阶段的时间应控制在 1 小时左右，一般经过畅谈取得 30～100 条以上的设想后，可以转入下一步骤。

4. 方案确定

通过头脑风暴法得到的设想往往是还没有经过仔细推敲和斟酌的设想，在确定方案这一阶段，主要的目标是评价筛选、形成和确立最佳的解决方案。在评价筛选时，首先要确定评价的基本标准；其次将大家的各类设想分为明显可行的、明显不可行的，然后经过讨论决定取舍；最后再依照综合的评价标准选出几个较好的方案，以便进行进一步的深入和完善，最终得到最佳的解决方案。

头脑风暴法的运行程序并不是一成不变的。实施者可以根据问题的性质和实际情况进行有针对性的修订和改变，最终的核心宗旨还是为了最大限度地挖掘参与者的思维广度。当头脑风暴法出现僵局时，应及时休会，可通过其他外界刺激使与会者头脑在精力集中的情况下产生新的设想。

案例 3-3　　如何除去电线上的积雪

美国北部某地区冬季格外寒冷，大雪纷飞，电线上积满冰雪，大跨度的电线常被积雪压断，严重影响通信。曾经许多人试图解决这一问题，但都未能如愿。后来，电信公司经理召开了一次座谈会，参加会议的是不同专业的技术人员，他要求与会人员必须遵守以下四项原则。

第一,自由思考。即要求与会者尽可能解放思想,不受拘束地思考问题并畅所欲言,不必顾虑自己的想法或说法是否符合常规做法和逻辑。

第二,延迟评判。即要求与会者在会上不要对他人的设想品头论足,不要发表"这主意好极了""这种想法太离谱了"之类的贬抑或赞誉之词。至于对设想的评判,留给会后组织人员来考虑。

第三,以量求质。即鼓励与会者尽可能多地提出设想,以大量的设想来保证有价值的设想的产生。

第四,结合改善。即鼓励与会者积极进行智力互补,自己提出设想的同时,注意考虑如何把两个或更多的设想结合成为一个更加完美的设想。

按照会议规则,大家纷纷发表了意见。有人建议设计一台专用的电线清雪机;有人想到用电热来化解冰雪;也有人建议用振荡技术来清除积雪;还有人提出能否带上几把大扫帚,乘坐直升机去扫电线上的积雪。对于这种"坐飞机扫雪"的设想,大家心里尽管觉得滑稽可笑,但在会上无人提出疑义。有一位工程师在听到用飞机扫雪的想法后,突发奇想:依靠高速旋转的螺旋桨产生的风力即可将电线上的积雪迅速吹落。

于是他马上提出"用直升机扇雪"的新设想,这个设想又引起其他与会者的联想,有关用飞机除雪的主意一下子又多了七八条。不到 1 小时,与会的 10 名技术人员共提出 90 多条新设想。会后,经过现场试验,公司发现用直升机扇雪果然奏效,一个悬而未决的难题,终于巧妙地得到了解决,而该家电信公司经理提出参加会议的四项原则就是运用头脑风暴法的主要思想来完成的(如图 3-9 所示)。

资料来源:http://www.southcn.com/news/international/tufa/200202010691.htm.

图 3-9　各种除雪方法(图片来自中国广告网)

(三)头脑风暴法的应用

头脑风暴法是用来产生各种各样的创意和设想的,可以是问题、目标、方法、解答和标准等,但并不只限于寻求解答。要想使头脑风暴法发挥最大功效,就要清楚它的适用范围,即头脑风暴法要解决的问题必须是开放性的,只有转化角度、改变问题,才可以充分发挥头脑风暴法的作用。例如以一物多用为主题,通过运用头脑风暴法进行快递纸盒的创意设计。

随着互联网的普及,网上购物成为一种新型的购物形式。在我国网上购物也得到了很好的发展,它能为消费者和商家带来诸多便利和实惠。但是,正是由于网上购物形式的特定

性，导致快递包裹纸盒的随意丢弃，不仅暴露了个人信息而且造成了不小的浪费。近日，日本的一位女生通过运用头脑风暴法发挥想象，用快递盒子造出了坦克、飞船、机器人、怪兽等不同的形象，这些纸模艺术品完全不输于 3D 打印技术，在让我们叹为观止的同时也陷入沉思。快递纸盒的浪费与再利用是值得所有人都关注的重大问题（如图 3-10 所示）。

图 3-10　快递纸盒创意设计作品（图片来自 TOPYS 全球顶尖创意分享平台）

头脑风暴法在被广泛使用的同时，也有其局限性。如有的人喜欢深思，但会议却需要张扬的性格，及时表现自己的观点；会上表现力和控制力强的人会过分影响他人提出的设想；会议严禁批评，虽然保证了自由思考，但又难以及时对众多的设想进行评价和集中。为了解决这些问题，许多人针对与会者的不同情况，先后对头脑风暴法进行了改进，形成了基本激励原理不变，但操作形式和规则不同的改进方法。

第三节　改进型智激法

在亚历克斯·F. 奥斯本发明的头脑风暴法的基础上，美国的戈登发明了戈登法；德国鲁尔巴赫发明了以书面畅述的默写式激励法——635 法；日本川喜田二郎的"把乍看上去根本不想搜集的大量事实如实记录下来，并对这些事实进行有机组合和归纳"的 KJ 法；等等。

一、戈登法

戈登法（Gordon method）由美国哈佛大学教授 W. J. 戈登（W. J. GORDON）于 1964 年提出，又称为提喻法、综摄法、分合法等。戈登法是由头脑风暴法派生出来的，它是运用自由联想，以抽象的主题寻求卓越的设想方法。戈登是在美国马萨诸塞州剑桥市的 A. D. 里透公司的设计开发部工作期间发明了"以抽象的主题寻求卓越设想"的戈登法，故又称为 A. D. 里透法。它是通过同质异化使熟悉的设计变得新奇（由合而分），或通过异质同化使新奇的设计变得熟悉（由分而合）的一种类比法。

戈登认为，头脑风暴法在会议一开始就将目的提出来，使与会者常常很快满足自己的设想，并期望得到采用，这种方式容易使见解流于表面，难免肤浅。戈登为克服头脑风暴法的缺点，采用将会议的真正意图和目的暂时隐藏，除了会议组织者知道外，不让与会者明白，这

样,在会议组织者的指导下进行集体讨论,便可引发创造性的设想。

(一) 戈登法的具体实施

(1) 组织人 1 人,与会者 5~12 人,尽可能由不同专业的人员参加,如能有艺术家和科学家参加更好。

(2) 会议时间 3 小时,时间虽长,但往往越到最后越可望获得突破性构想。

(3) 组织者主持会议时,不宣布真正主题,而是提出与主题相关的实质性问题,让与会者自由发言,当出现与实质性问题相关的设想时,组织者应及时引导,使问题向纵深发展。

(二) 戈登法的优缺点

戈登法的优点是先把讨论的问题加以抽象化,然后研究解决问题的办法。这样可以使与会者不受现实事物的约束,大胆且漫无边际地各抒己见,从而产生出一些不同寻常的设想或创新的方法。戈登法的缺点是把重点过分集中在组织者一人身上,会议的结果很大一部分取决于组织者的引导和启发,有可能因组织者的个人成见而影响最佳构想的出现,所以可以采用一些变换的形式进行。如使一半与会者明确真正的主题,使这部分人成为组织者的得力助手。可以将第一次会议发言进行录音,在下次会议上让与会者边听录音边构想;也可以将与会者分为两组,一组按戈登法进行,另一组可根据第一小组讨论的构想,考虑解决实质问题的最佳方案。

二、635 法

对于美国人热热闹闹的头脑风暴法,德国人出于文化原因并不适应,于是德国的鲁尔巴赫依照德国人惯于沉思的性格特点,在继承亚历克斯·F.奥斯本智力激励法基本原则的基础上创造出了 635 法。635 法是在头脑风暴法的基础上发展而来的、集体创造性的思考方式,它是一种书面智力激励法,也叫卡片式智力激励法、默写式智力激励法。它要求与会者不发出任何声音,只在纸上静悄悄地写出自己的想法。其名称源于其方法:即 6 人出席围绕圆桌而坐,每人出 3 个创意,5 分钟内写在专用纸上。

(一) 635 法的具体实施

1. 会议准备

会议主持人确定会议主要议题,邀请 6 名与会者参加,每人面前放置设想卡,卡片上画有横线,每个方案有 3 行,为 9 个方案的空间。横竖分别注有 1、2、3 或 A、B、C 序号。在每两个设想之间留出一定空隙,以便其他人再填写新的设想(如图 3-11 所示)。

2. 会议实施

组织者宣布议题(创造目标)并对与会者提出的疑问解释后,便可开始默写。

在第一个 5 分钟内,要求每个人针对议题在卡片上填写 3 个设想,然后将设想传递给右邻,再继续填写 3 个设想。

在第二个 5 分钟内,要求每个人参考他人的设想后,再在卡片上填写 3 个新的设想,这些设想可以是对自己原先设想的修正和补充,也可以是对他人设想的完善,还允许将几种设想进行取长补短式的综合,填写好后再向右传给他人。

每隔 5 分钟重复一次,共传递卡片 6 次,30 分钟为一个循环,则可得 108 个设想。

图 3-11　635 法卡片模板（图片来自创意网）

3. 会后综合

从收集上来的设想卡片中，将各种设想，尤其是最后一轮填写的设想进行分类整理，然后根据一定的评判准则筛选出有价值的设想。

（二）635 法的优缺点

635 法的一般议程与头脑风暴法相同。通过书面得到设想后，制订一定的筛选原则，先将设想进行分类，再从中筛选出有价值的设想。这种整体的思考方式有利于抓住更好的、更新颖的想法。它时间短，速度快，并且因为没有直接说出方案可以自由地发挥想象，且可以相互启发，激发灵感。

635 法克服了由于性格原因而遗漏有价值设想的缺陷，但是相对于头脑风暴法又缺少了一些相互激励的气氛，图 3-12 所示为奥斯本激励法与改进型智力激励法之间的不同。

奥斯本智力激励法	小型会议，相互启发，激励，知识互补	标准程序	人员：10人以内 延迟评价 1) 会上不允许批评和指责； 2) 提倡任意自由思考，扩散思维，越奇特、越新颖、越多越好； 3) 自我控制，节约时间，不说废话； 4) 不允许集体提意见； 5) 参与人身份一律平等； 6) 会上不允许私下交谈； 7) 每个人都应针对目标发言； 8) 注意力集中，鼓励借鉴和完善他人想法； 9) 记录所有，不加选择	基本原则是：延迟评价，量变到质变
默写式智力激励法	无声会议，照顾表达能力不足。	会议阶段：5分钟内每个参与人在各自的3张卡片上写3条设想，时间一到即传递给邻居（按一定规则）；下一个5分钟内，每个人在前面人写的基础上，再写3条设想（不允许重复）。30分钟为一个循环。一般做1~2轮循环即可	参与人一般为6个	

图 3-12　奥斯本智力激荡法与 635 法的不同（图片来自创意网）

德国巴特尔研究所在 635 法的基础上继续进行改良,推出了 Brain Writing(BW 法),其重点在于:对于别人的想法是肯定还是否定,必须明确地表示出来。具体而言,就是在前一个人想法的基础上,如果继承他,就画上"箭头";如果反对他,就画上"粗线"。

三、KJ 法

KJ 法(KJ Method)是日本筑波大学人类学家川喜田二郎教授提出的,KJ 是他的姓名 Jiro Kawakita 的英文缩写(如图 3-13 所示)。1954 年,川喜田二郎在喜马拉雅山进行野外考察时搜集了大量原始资料,利用卡片排列法对资料进行整理从而发明了这种方法。

KJ 法是一套科学发现的方法,即把乍看上去没有任何价值的大量事实如实地捕捉下来,通过对这些事实进行有机的组合和归纳,发现问题的全貌,从而建立假说或创立新学说。后来他把这套方法与头脑风暴法相结合,发展成为包括提出设想和整理设想两种功能的方法,这就是 KJ 法。这一方法自 1964 年发表以来,作为一种有效的创造技法很快得以推广,成为日本最流行的一种设计方法。在设计界被称作"Re-design(再设计)",即对既有物加以改良的设计方法。

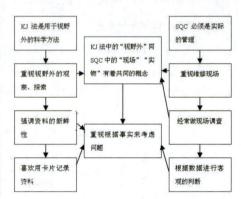

图 3-13　KJ 法创始人——日本人类学家川喜田二郎(图片来自创意网)

(一)KJ 法的具体实施

1. 会议准备

主持人 1 人,与会者 3～7 人组成一个小组。主持人写下议题,用联想激励法收集与议题有关的信息或设想,与会者对设计目标进行分析和提出解法,将头脑风暴法所获得的信息或设想,依次写在黑板上并将获得的信息或设想缩写成 2～3 行短句写到卡片上,每人写一套基础卡片。

2. 会议实施

按照小组进行分类。注意:这里的组是按照问题的独立性来分组。有时即使只有一张卡片也可以成为一个组。相同或类似的问题点尽量放在一起,变成一个小组;相关联的小组放在一起,成为一个中组;相关联的中组放在一起,成为一个大组。全体最后进行分类整理好了之后,便可把它固定下来。

3. 会后综合

将分组卡片按其隶属关系合理地排列在一张图纸上,寻找其相互之间的联系,并用符号表示连线的意义。小组有小标题;中组有中标题;大组有大标题。全体的总称放在图上边的

空白处（最好用作业后最有感想的一句话来概括），也可加上副标题。如因果关系、并列关系等，这样就形成了一张概念化的综合方案图。将相近的卡片集合在一起，不相近的单独排列，每组上加一张代表本组的标记卡。最后，将卡片上的信息根据预先规定的顺序抽象出关键词，同时运用创新思维提出新的设想，按其图解和内容，用流畅的文字表达成文。

案例 3-4

门捷列夫发现元素周期律

门捷列夫在发现元素周期律，绘制元素周期表时，为了研究元素的质量、化学性质和各元素之间的关系，将已发现的化学元素的名字写在纸片上，并记下它们的原子量和基本特征，把相似的元素和相近的原子量排列在一起。他发现在任何一个元素之后，每隔七个元素便有一个元素同该元素的性质相似，元素的性质好像存在着周期性，其化合价也是按原子量大小组成算术序列。经过反复排列、比较，他终于发现了元素周期律（如图 3-14 所示）。

资料来源：陆小虎.设计思维与方法.江苏：江苏美术出版社，2013.

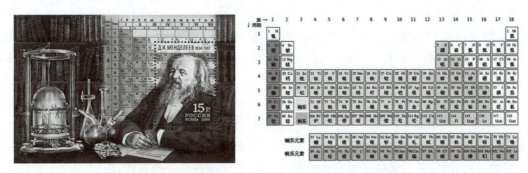

图 3-14　门捷列夫发现元素周期表（图片来自 TOPYS 全球顶尖创意分享平台）

（二）KJ 法的优缺点

KJ 法的主要特点是在比较分类的基础上由综合求创新。在对卡片进行综合整理时，既可由个人进行，也可集体讨论。KJ 法是将未知的问题、未曾接触过的领域的相关事实、意见或设想之类的语言文字资料收集起来，并利用其内在的相互关系归类合并成图，以便从复杂的现象中整理出新思路、抓住实质，找出解决问题的途径的一种方法。

KJ 法通常与脑力激荡法等创新技法结合使用。优点是解决问题过程中可以促进团队学习，开阔视野，并获得整体的观点，有助于减轻内部矛盾，并集中精力解决问题；缺点是需要较有经验的主管引导，才能有效地促成坦诚与开放的态度，并在分类与归纳过程中形成合理的答案。

第四节　设问方法

柯南·道尔笔下的大侦探福尔摩斯和阿加莎·克里斯蒂塑造的大侦探赫尔克里·波洛在最终破案之前都必须要搞清楚几个问题：作案对象（what）、作案时间（when）、作案地点

(where)、作案动机(why)、作案过程(how to),以及与上述几个因素都有联系的作案者(who)。这种思考问题的方式是确定一个事件发生过程中最常见的、最基本的方式,同样也可以从这些角度去审视一项技术过程或一个管理过程的症结究竟在哪儿,以此来寻找解决办法。

设问法几乎适用于任何类型与场合的创造性活动,因此被称为"发明创造技法之母"。设问法根据需要解决的问题或需要发明创造的对象,列出有关问题,然后逐个核对、讨论和分析,从中获得解决问题的创造设想。

设问法是为避免空设的无目标思考而设计出来的系统化提问方式,使创新者能正确有效地把握发明创造的目标和方向,并大量开发创新设想。目前,创造学家已创造出许多具有各自特色的设问检查型技法,该技法适用于创造过程的各个阶段,也比较适合解决现场管理问题,但不适用于管理规划和解决重大决策问题。

一、5W2H法

5W2H法是美国陆军首创的提问方法。这一方法简单、方便,易于理解、使用,富有启发意义,广泛用于企业管理和技术活动,对决策和执行性的活动措施也非常有效,它还有助于弥补考虑问题的疏漏。5W2H是将七个提问的英文第一个字母缩写而成,通过为什么(Why)、做什么(What)、何人(Who)、何时(When)、何地(Where)和如何(How)、多少(How much)七个方面的提问(即用五个以W开头的英语单词和两个以H开头的英语单词进行设问)发现解决问题的线索,寻找发明思路进行设计构思,从而达到解决问题或者实现发明创造的目的。我们可以把这一方法理解为"发现问题,解决问题"。

(一) 5W2H法的具体实施

(1) 对一种现行的做法或现有的产品从七个角度检查它的合理性,即:

第一,做什么(What)。目的是什么?重点是什么?条件是什么?规范是什么?

第二,为什么(Why)。为什么是这个形状?为什么不用机械代替人力?为什么产品的制造要经过这么多的环节?为什么非做不可?

第三,谁(Who)。谁生产?谁是顾客?谁是决策人?谁会受益?

第四,何时(When)。何时要完成安装?何时销售?何时产量最高?何时完成?

第五,何地(Where)。何处生产较经济?从何处买?安装在什么地方最合适?何地有资源?

第六,如何(How)。怎样做最有力?怎样做最快?怎样做效率高?怎样改进?怎样得到?怎样提高效率?

第七,多少(How much)。功能指标达到多少?销售额多少?成本多少?输出功率多少?效率多高?尺寸多少?重量多少?

(2) 将发现的疑问列出。

(3) 讨论分析,制定改进措施。

如果现行的做法或产品设计经过这七个问题的审核已无懈可击,便可认为这一做法或产品可取。如果七个问题中有哪一个答复不能令人满意,则表示这方面还有改进的余地。如果哪方面的答复有独到的优点,则表明思路有一定的创造性。这七项提问因问题性质不同,发问的内容也不同。5W2H设问方法,是列举出构成一件事情的所有基本要素,从而对

构成问题的主要方面进行分析。这一设问方法比较适于目标定位阶段的构想,是做出初步决定的基本思路。

(二) 5W2H 法的应用案例

5W2H 法提问的几个角度基本囊括了任何事物和过程的所有方面,因此,这一方法原则上可用于任何领域的任何问题。只要针对事物性质灵活具体地赋予这几个方面适当的内容,便可以抓住事物存在的根本原因和制约条件来分析问题,从而找到发生问题的根本原因。有些事物的缺点并非一眼就可以看出来,借助缺点列举法可以找到缺陷。有时候缺陷找到了,但因为产生的原因相当复杂,可进一步使用 5W2H 法,抓住缺陷和问题背后隐藏的原因,使解决问题的范围得以确定。

如图 3-15 所示为联想公司根据 5W2H 设问法进行产品分析,在原有笔记本电脑基础上设计的 Z 系列笔记本产品。

图 3-15　联想公司 5W2H 设问法分析表(图片来自中国广告网)

二、追问法

你看过多米诺骨牌游戏吗?把许多小骨牌直立排列成许多形状,然后推动第一张骨牌,第一张骨牌倒下把第二张撞倒,第二张撞倒第三张……以此类推,所有骨牌都被推倒,这就是多米诺骨牌游戏。后来人们把因某一事情的发生而引起周围事物连锁反应的现象称为"多米诺连续效应"。提问思维中也有多米诺的连续效应。

当一个问题被提出后,其他问题就相应产生了,而其他问题又会引发新的问题出现,所

以,我们在提出问题时,不要只是简单地问一两个为什么就中断了,而是要穷追不舍,直至把问题的根源挖出来为止。

(一) 追问法的具体实施

追问法分两种,一种是问别人,由别人来解答提问;另一种是问自己,由自己深入思考,寻找有关材料来解答自己提出的问题。采用刨根问底的方式发问可以形成一系列的观点、看法,供立意、构思时参考。具体实施方法如下。

(1) 把问题作为最初定义陈述出来。

(2) 提出如下问题:我们为什么要做问题中所述的工作?

(3) 回答(2)中所提出的问题。

(4) 作为一个新提出的问题对答案再定义。

(5) 重复步骤(2)和(3),直到获得高层次的问题抽象。

追问法是识别问题的最简单的方法之一。通过不断地对原始问题进行穷追不舍的提问来获得对问题的新视角,而问题的新视角又可以产生对问题解决的可行方法,直到获得最高层次的问题抽象,其表现形式一般直接采用"为什么"。

(二) 追问法的基本提问方法

(1) 趣问法。把问题趣味化,或通过各种有趣的活动把问题引出。这种提问容易使对方的注意力集中和定向。

(2) 追问法。在某个问题得到肯定或否定的回答之后,顺着思路对问题紧追不舍,刨根问底继续发问,其表现形式一般直接采用"为什么"。

(3) 反问法。即根据教材和教师所讲的内容,从相反的方向把问题提出,其表现形式一般是"难道……"。

(4) 类比提问法。根据某些相似的概念、定律和性质的相互联系,通过比较和类推提出问题。

(5) 联系实际提问法。结合某个知识点,通过对实际生活中一些现象的观察和分析提出问题。

(三) 追问法的应用案例

在日本丰田汽车公司曾经流行一种管理方法叫作"追问到底法"。就是说,对公司新近发生的每一件事都采用追问到底的态度,以便找出最终的原因。一旦找到了最终原因,那么对一连串的问题也就有了深刻的认识。比如,公司的某台机器突然停了,那就沿着这条线索进行一系列的追问。

问:"机器为什么不转了?"

答:"因为保险丝断了。"

问:"为什么保险丝会断呢?"

答:"因为超负荷而造成电流太大。"

问:"为什么会超负荷呢?"

答:"因为轴承不够润滑。"

问:"为什么轴承不够润滑呢?"

答:"因为油泵吸不上来润滑油。"

问："为什么油泵吸不上来润滑油呢？"
答："因为油泵严重磨损。"
问："为什么油泵严重磨损呢？"
答："因为油泵未装过滤器而使铁屑混入。"

追问到此，最终的原因找到了。给油泵装上过滤器，再换上保险丝，机器就能长期正常运转了。如果不进行这一番追问，只是简单地换上一根保险丝，机器短暂运转后又会停下来，因为最终的原因并没有找到。因此，我们可以看出，追问法是帮助我们找到问题根源所在最重要的解决方法，它为我们的工作提供了事半功倍的高效率。

三、系统分析法

系统分析法是指把要解决的问题作为一个系统，对系统要素进行综合分析，找出解决问题可行方案的一种咨询方法。系统分析法来源于系统科学。系统科学是20世纪40年代以后迅速发展起来的一门横跨各门学科的新的科学。它从系统的着眼点或角度考察和研究整个客观世界，为人类认识和改造世界提供了科学的理论和方法。它的产生和发展标志着人类的科学思维由"以实物为中心"逐渐过渡到"以系统为中心"，是科学思维的一个划时代突破。

（一）系统分析法的具体实施

系统分析法的具体步骤包括：限定问题、确定目标、调查研究和收集数据、提出备选方案和评价标准、备选方案评估和提出最可行方案。

1. 限定问题

所谓限定问题，就是要明确问题的本质或特性、问题存在的范围和影响程度、问题产生的时间和环境、问题的症状和原因等。限定问题是系统分析中关键的一步，因为如果"诊断"出错，以后开的"处方"就不可能对症下药。因此，系统分析的核心有两个方面的内容：一是进行"诊断"，即找出问题及其原因；二是"开处方"，即提出解决问题的最可行方案。

2. 确定目标

系统分析的目标应根据客户的要求和对需要解决问题的理解加以确定，应尽量通过指标表示以便进行定量分析。对不能定量描述的目标也应该尽量用文字说明清楚，以便进行定性分析和评价系统分析的成效。

3. 调查研究和收集数据

调查研究和收集数据应围绕问题的起因展开，一方面要验证限定问题形成的假设，另一方面要探讨产生问题的根本原因，为下一步提出解决问题的备选方案做准备。

4. 提出备选方案和评价标准

通过深入的调查研究，使真正需要解决的问题得以最终确定，使产生问题的主要原因得到明确。在此基础上，就可以有针对性地提出解决问题的备选方案。备选方案是解决问题可供选择的建议或设计，应提出两种以上的备选方案，以便提供进一步评估和筛选。

5. 备选方案评估

根据上述约束条件或评价标准，对解决问题的备选方案进行评估。评估应该是综合性的，不仅要考虑技术因素，也要考虑社会、经济等因素。评估小组应该有一定代表性，除咨询项目组成员外，还要吸收客户组织的代表参加，根据评估结果确定最可行方案。

6. 提交最可行方案

最可行方案并不一定是最佳方案，它是在约束条件之内，根据评价标准筛选出的最现实可行的方案。如果客户满意，则系统分析达到目标；如果客户不满意，则要与客户协商调整约束条件或评价标准，甚至重新限定问题，开始新一轮系统分析，直到客户满意为止。

（二）系统分析法的应用

系统分析法最早是由美国兰德公司在第二次世界大战结束前后提出并加以使用的。1945 年，美国的道格拉斯飞机公司组织了各个学科领域的科技专家为美国空军研究"洲际战争"问题，目的是为空军提出关于技术和设备方面的建议，当时称为研究与开发（Research and Development，R & D）计划。

1948 年 5 月，执行该计划的部门从道格拉斯公司独立出来，成立了兰德公司（"兰德"（RAND）是"研究与开发"英文的缩写）。兰德公司认为，系统分析是一种研究方略，它能在不确定的情况下确定问题的本质和起因，明确咨询目标，找出各种可行方案，并通过一定标准对这些方案进行比较，帮助决策者在复杂的问题和环境中做出科学的抉择。图 3-16 所示为兰德公司现在的办公大楼。

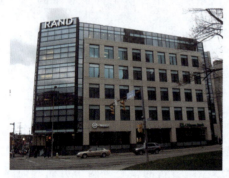

图 3-16　兰德公司（图片来自兰德公司网站）

系统分析法是咨询研究的最基本方法。我们可以把一个复杂的咨询项目看成系统工程，通过对系统目标、系统要素、系统环境、系统资源和系统管理进行分析，准确地诊断问题，深刻地揭示问题的起因，有效地提出解决方案和满足客户的需求。

第五节　列　举　法

列举法是一种借助对某一具体事物的特定对象（如特点、优缺点等）从逻辑上进行分析并将其本质内容一一罗列出来，再针对列出的项目提出改进的方法。

列举法基本上有三种：属性列举法、希望点列举法和缺点列举法。另外还有 SAMM 法、功能目标法等，都是列举法的延伸应用。

一、属性列举法

属性列举法（Attribute Listing Technique），也称特性列举法，是美国尼布拉斯加大学

的克劳福特(Robert Crawford)教授在他 1954 年发表的《创造性思维方法》一书中正式提出的。此方法强调使用者在创造过程中观察和分析事物或问题的特性或属性,然后针对每项特性提出改良或改变的构想。克劳福德认为世界上一切新事物都出自旧事物,每个事物都是从另外的事物中产生发展而来的。创造必定是对旧事物某些特征的继承与改变。一般的创新都是对旧事物改造的结果,所改造的主要方面就是事物的特性。任何事物都有其属性,如果将研究的问题化整为零,就有利于产生创新设想。

属性列举法通过对需要革新、改进的对象作观察分析,尽量列举该事物各种不同的特征,然后确定应该改善的方向及实施方法。日本产业能率大学的上野阳一,依据此理论将设计物的基本属性分为名词属性、形容词属性和动词属性。

(1) 名词属性——全体、部分、材料、制造方法、事物的组成部分、材料、要素等;
(2) 形容词属性——体积、颜色、形状、事物的性质、状态等;
(3) 动词属性——使用方式、功能(特别是使事物具有存在意义的功能)。

(一)属性列举法的具体实施

在确定了设计物以后,首先将其依照这三种属性进行分解归类,逐层逐个地分析各分解因素的现状和可发展内容,寻求其理想的最佳状态和最佳解决方法,然后进行全方位的综合调整,列出多个供选择的设计方案,再回到设计物属性的分析研究中,以便取得最终的设计方案。除此之外,还可以从不同角度将事物不同特性分解进行分析,使问题简单化、具体化、易于发现和解决问题。例如对现有的电风扇进行分析并列举属性:电风扇主要由电动机、扇叶、立柱、网罩等组成,由电力驱动,其基本功能是向外送风,可用于家庭、办公室等地。

(1) 名词属性
整体:台式电风扇、落地式电风扇、吊扇;
部件:电机、扇叶、网罩、立柱、底座、控制器;
材料:钢、铝合金、铸铁、塑料;
制造方法:铸造、机加工、手工装配;
性能:风量、转速、转角范围。

(2) 形容词属性
外形:圆形网罩、圆形截面立柱、圆形或方形底座;
颜色:浅蓝、米黄、象牙白。

(3) 动词属性
功能:扇风、摇头、升降。

(二)属性列举法的设想

当对某一产品进行创新设计时,倘若只是从整体上考虑,由于涉及面较广,很难找出主要矛盾,也难以发掘创新点和得出创新设想。如果先按照产品的属性将该产品化整为零,按组成要素分解并分别进行研究,就比较容易找出问题,得到创新的设想。例如通过运用属性列举法提出改进电风扇的新设想。

1. 针对名词属性的思考

设想 A:扇叶能否再增加一组?即换用两头有轴的电动机,前后轴上各装一组扇叶,组

成双叶电风扇,再使电动机座能旋转180°,从而使送风面达到360°。

设想B:扇叶的材料能否改变?例如用檀香木制成扇叶,再在配制的中药浸剂中加压浸泡,制成"保健风扇"。

设想C:调节风速大小和转速高低的控制按钮能否改进,改成遥控式可不可以?能不能使电风扇智能化?

2. 针对形容词属性的思考

设想A:电风扇的外表涂色能否多样化,将单色变为彩色,让其具有个性化特点,可以吸引更多消费者。可否采用变色材料开发一种迷幻式电风扇,给人以新的感受。

设想B:外形设计更加新颖,网罩克服清一色的圆形,将其作为一件室内装饰品进行使用。

3. 针对动词属性的思考

设想A:空调扇,具有空调的制冷与制热功能,但价格比空调便宜几倍。

设想B:加湿/除湿风扇,能监测室内空气中水分的含量,自动实现加湿/除湿功能。

设想C:将有级调速改为无级调速。

属性列举法要求设计师把事物的特性一一列举出来,通过大量观察,抓住某个具有现实意义的特性进行思考,从而创造某种具有这种特性的新产品方案。

(三)属性列举法的应用实例

通过属性列举法针对电风扇进行的创意设计,我们来看看各个公司是如何实现这些设想的。

(1)根据名词设想A:设计一台"双叶电风扇",使其送风度达到360°无死角,无印良品公司设计了这款空气循环风扇(如图3-17所示)。

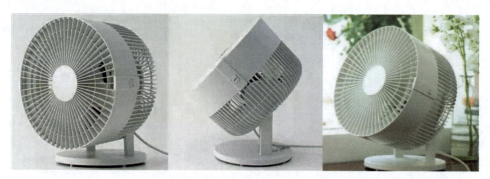

图3-17 无印良品公司设计的空气循环风扇(图片来自普向工业小站)

(2)根据形容词属性设想B:装饰扇设计,深圳的设计工作室设计了VH风扇(如图3-18所示)。它既可以挂起来,也可以放在桌上,既美观又实用。

(3)针对动词属性思考设想C:无级调速扇设计,戴森公司将扇叶取消,现有的"强、弱、微"三档变为无级调速计算机控制(如图3-19所示)。

二、希望点列举法

希望点列举法也是由美国尼布拉斯加大学的克劳福特(Robert Crawford)教授发明的。该方法是通过提出对该产品的希望,如提出"希望……""如果这样那该多好",进而探求解决

图 3-18　深圳工作室 VH 风扇的设计（图片来自普向工业小站）

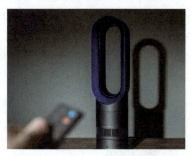
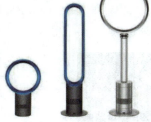
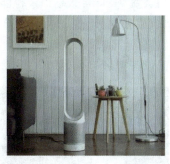

图 3-19　戴森无扇叶风扇（图片来自普向工业小站）

新的设计问题和改善设计对策的分析技法。缺点列举法围绕现有物品找缺点，提出改进设想，这种设想不会离开物品的原型，故为被动型创造技法。希望点列举法是从发明者的意愿提出的各种新设想，它可以不受原有物品的束缚，所以是一种主动型的创新技法，它是针对希望点来实施智力激励的。

（一）希望点列举法的具体实施

召开希望点列举会议，每次可有 5～10 人参加。会前由组织者选择一件需要革新的事情或者事物作为主题，随后发动与会者围绕这一主题列举出各种改革的希望点；为了激发与会者产生更多的改革希望，可将各人提出的希望用小卡片写出，公布在小黑板上，这样可以在与会者中产生连锁反应。会议一般举行 1～2 小时。产生 50～100 个希望点，即可结束。会后将提出的各种希望进行整理，从中选出目前可能实现的若干项进行研究，制定出具体的革新方案。

希望点列举法的工作方法与要求如下。

（1）对现有的某个事物提出希望。希望一般来自两个方面：一是事物本身存在不足，希望改进；二是人们的需求变更，有新的要求。

（2）评价所产生的希望，找出可行的设想。

（3）对可行性希望作具体研究，并制定方案，实施创造。

这一方法的特点是使人由幻想导出愿望，由愿望引出构思，由构思勾画出方案，最后将可行的希望点具体实施。

（二）希望点列举法的实例

分析手机现有功能，设想哪些新功能可以附加其中。

1. 现有功能

①上网；②电话通信；③照相；④播放音乐；⑤双网切换；⑥记事本；⑦闹钟；⑧录音；⑨接收短消息。

2. 未来功能

①窃听器；②控制器；③测量仪；④测谎仪；⑤雷达跟踪定位；⑥防盗；⑦避雷功能；⑧复印打印；⑨不用充电、不用担心没信号；⑩不用存储自动记忆功能；⑪任意收缩；⑫保护主人；⑬存放钥匙等小东西；⑭可以帮忙拿物品。

根据通过希望点列举法对概念手机进行设计，设计师 Samuel Lee Kwo 为苹果公司设计的这款"iPhone Next G"智能电话实现了手机可任意收缩、方便携带的愿望（如图3-20所示）。还有，设计师 Dinard da Mata 设计的 Philips Fluid 智能手机，采用了柔性屏的设计，它可以直接卷曲成手镯戴在手腕上。同时，Philips Fluid 采用高分辨率的 OLED 显示屏，作为穿戴设备携带起来更加方便（如图3-21所示）。

图3-20 "iPhone Next G"智能手机
（图片来自 TOPYS 全球顶尖创意分享平台）

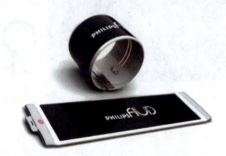

图3-21 "Philips Fluid"智能手机
（图片来自 TOPYS 全球顶尖创意分享平台）

三、缺点列举法

缺点列举法由美国通用电气公司发明，和希望点列举法一样，也是在属性特征列举法的基础上发展起来的，是通过找出现有产品的不足进行改良以达到创新目的的一种方法。缺点列举法是通过列举设计问题中的主要缺点来考虑现在的某一产品关键问题的方法。它着眼于从事物本质上的缺点入手进行分析，通过寻求解决目标即将设计的问题分成若干层次进行分析，在分析问题时专门挑出其中的缺点和不足之处，并提出相应的解决方法。

它的理论基础是：改进旧事物主要就是改进旧事物的缺点，即发现事物存在的问题，并找到解决的方法。由于缺点列举法主要围绕旧事物的缺点做文章，所以一般不触动原事物的本质和整体，属于被动型思维方法。

（一）缺点列举法的具体实施

缺点列举法的实施首先决定设计的主题，接着将问题分为若干个层次，具体找出每个层次中的缺点，加以编号，并书写在纸上；然后分析所有缺点进行排队，列举出主要缺点；最后结合智力激励法等，针对主要缺点提出改进措施。

列举缺点法的工作方法与要求如下。

（1）鼓励人们对产品挑毛病，多提缺点，提的缺点越多越好；

（2）收集到这些缺点后，立即加以整理分析；

(3) 研究这些缺点存在的原因;
(4) 克服这些缺点,创造新的方案。

(二) 运用缺点列举法提出雨伞的新设想
用缺点列举法提出雨伞的新设想。

(1) 打雨伞时手不够用,可否让雨伞成为我们的好帮手。

(2) 伞不可以组装,色调单一。将伞布与骨架设计成感应型,可根据心情和天气变化颜色。

(3) 当打雨伞的时间过长导致太累;希望空出双手来做事;雨伞可根据人数的不同自动增加防雨面积。

(4) 雨伞用完后,如何处理湿漉漉的雨伞是主要问题,是否能够设计装有自动清洁功能的雨伞或对雨伞进行改造设计。

(5) 下大雨或下冰雹时打在雨伞上的声音很大听着不舒服,雨布是否可以使用隔音材料。

(6) 不够轻盈不能折叠得很小,采用新型材料能否任意折叠,方便放入小包中。

(7) 不能全面挡雨、防雨。智能化设计,可以自动根据风雨阳光的方向自动调节方向,得以最大限度保护人们。

(8) 功能用途太少,应当增加一点天气预报、音乐等功能。

(三) 缺点列举法的应用案例
雨伞是人们生活中必备的用品,除了平时下雨出门,或者挡太阳时必备以外,有时还可以成为我们身边的好帮手。

(1) 根据缺点列举法中提到的第一个问题,制作方便人们使用的雨伞,设计师 Da Som Kim 设计了一款创意旋转手柄雨伞,很好地解决了打雨伞时手不够用的问题,它既可以用来挂东西,还可以让雨伞更好地得到支撑,可谓一举两得(如图 3-22 所示)。

图 3-22　Da Som Kim 设计的创意旋转手柄伞(图片来自 TOPYS 全球顶尖创意分享平台)

设计师 Da Som Kim 将传统雨伞的把手,从 L 形改为 U 形,并且可以旋转,他希望如此的改进能将雨伞把变成一个更多功能的挂钩,更加方便生活。

(2) 根据缺点列举法问题 3:当举雨伞的时间过长导致太累,空出双手来做事。美国 Nubrella 公司设计出的这款防雨罩,采用背包式设计,解放出来的双手就可以干别的事情,

例如拿相机拍照等。重量为 1.1 千克，背在身上不会负担太重。这款防雨罩的挡雨范围比雨衣大，同时还能保护摄影器材不被雨水淋湿，还可承受强达 40mph 的风速，可以说是摄影爱好者雨天的首选产品（如图 3-23 所示）。

图 3-23　Umbrella 公司设计的防雨罩（图片来自 TOPYS 全球顶尖创意分享平台）

（3）针对问题 4：如何处理湿漉漉的雨伞，能否对雨伞进行改造设计，设计师 Ahn Il-Mo 设计的干燥面朝外的雨伞（Inverted Umbrella）解决了这一问题。首先，他根据逆向思维设计原理，将雨伞的结构框架逆向设计。当收起雨伞时干面朝外，这样不会把周围的东西弄湿；其次，收好之后雨伞尖端呈喇叭状，刚好可以让雨伞自己站起来。当然，该款设计也存在缺点，因为雨伞结构的改变，伞面的尺寸没法做得太小，所以只适用于那种不需要折叠的雨伞（如图 3-24 所示）。

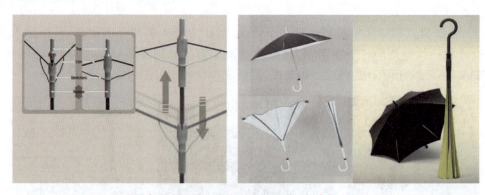

图 3-24　干燥面朝外的雨伞（图片来自 TOPYS 全球顶尖创意分享平台）

第六节　收集创意发想法

收集创意发想法是非常重要的，因为集体的智慧大于个人的智慧。当一个人苦思冥想不得其解的时候，大家聚集在一起讨论，相互激励、相互补充，会引起思维的"共振"，有助于打破思维障碍，激发不同凡响的新创意或新方案的诞生，这就是收集创意发想法，它包括 7×7 法、仿生设计法和六顶帽子思考法等。

一、7×7法

7×7法是美国企业管理顾问卡尔·格雷戈里开发的一种创新方法。卡尔·格雷戈里认为，头脑风暴法所开发出来的提案只是初步的、抽象的、缺乏具体性的方案，而7×7法弥补了这些缺点。其做法是将头脑风暴法所提出的方案汇总在七项之内，然后通过与会者的批判与研讨，确定重要程度，再按次序制定出具体的解决方案。

（一）7×7法的具体实施

召开7×7法的会议，每次与会者人数不限，组织者提出设计主题，参与者通过运用头脑风暴法引发多种方案，并记在卡片上。记录时将有类似构想方案的分为七组，用1，2，3……或A，B，C……标注组名。当确定各组的重要程度时，再依次排列起来并选出七张代表性的卡片，若超过七张的卡片则放弃一些，如在六张以下则全部保留。

保留下来的七张卡片上要写出概括性的小标题，称为"名牌"，与会者要针对七个名牌提出具体有效的解决措施。图3-24所示为7×7法发明人卡尔·格雷戈里所绘的7×7法图表。表中最重要的是第一列Ⅰ纵列，Ⅱ次之，以此类推，在移动卡片时不可打乱顺序（如图3-25所示）。

Ⅰ	Ⅱ	Ⅲ	Ⅳ	Ⅴ	Ⅵ	Ⅶ
1	1	1	1	1	1	1
2	2	2	2	2	2	2
3	3	3	3	3	3	3
4	4	4	4	4	4	4
5	5	5	5	5	5	5
6	6	6	6	6	6	6
7	7	7	7	7	7	7

图3-25 7×7法图表（制作者：于佳佳）

（二）7×7法的实际案例

以文明（civilization）、城市（city）、价值（value）为主题，通过7×7法充分发挥学生的创新思维能力，设计"文明城市·哈尔滨"的公益海报。首先，围绕国家级文明城市哈尔滨"创建为民、创建惠民"的理念，以哈尔滨代表性文化符号宣传"文明家庭、冰城好人、志愿服务、未成年人保护、建设文明龙江"等内容展开创意联想，结合7×7法图表法将创意想法进行整理（如图3-26所示）。

二、仿生设计学法

仿生学（bionics）是从生物学（biology）派生出来的一门新学科，是美国空军宇航局少校J.E斯蒂尔发明的"从生物界的原理和系统中捕捉发明灵感"的类比构想法。仿生学是研究如何制造具有生物特征的人工系统，其研究出发点侧重于对生物系统的自由模拟。

仿生设计学也可称为设计仿生学（design bionics），它是在仿生学和设计学的基础上发展起来的一门新兴边缘学科，主要涉及数学、生物学、电子学、物理学、控制论、信息论、人机

"文明城市·哈尔滨"公益海报创意设计

东北文化	城市区域	城市特色	地标性建筑	代表性产物	文明口号	好人好事
白山黑土文化	地标融合与人之间的联系	北国风光,被誉为东方小巴黎	哈尔滨香坊火车站始建于1898年	丁香花是哈尔滨市市花	创建全国文明城市 共筑幸福美好家园	"禁毒英雄"甘科伟
老前革开辟的"世界"	不光有新、老城区,还有多处与俄罗斯传统建筑风格接近	四季分明的冰雪旅游城市	果戈里书店被誉为"中国最美书店"	索菲亚教堂是俄国远东军侵略的罪证	手牵手共建文明城市 心连心同做冰雪好人	"新闻战士"金良珠
闯关东,开拓意志、胆识、勇气和能力	龙塔、圣索菲亚教堂、中央大街	哈尔滨国际冰雪节	颐园街一号为古典主义与巴洛克建筑风格的融合	哈尔滨啤酒享誉全国	讲文明从自我做起 树形象在言行体现	"献血达人"田颖
勤劳肯干的农民形象	新南岗、老道外、西客坊、旧道里	哈尔滨冰雪大世界	哈尔滨松花江大桥,建于1900年	哈尔滨地铁是首个高寒地区地铁系统	讲文明话 办文明事 做文明人 建文明城	"英雄农民"陆青山
机械化耕地,主产品质高的黄豆、玉米、土豆	老城区与新城区的融合:群力、哈西等	国际雪雕、雪雕大赛	关东古巷:具有东北地域文化代表的展现	哈尔滨龙塔为亚洲第一钢塔	文明创建重在行动 树立新风贵在坚持	"最美军嫂"孙欣
东北水稻"五常大米"名誉全国	江北与江南的隔江相望	哈尔滨冰雪艺术馆、哈尔滨亚布力滑雪场	老道外:哈尔滨最老的一片城区,楼房都有百年历史	哈尔滨中央大街为巴洛克建筑风格	文明城市大家建 劣俗陋习大家管	"红二代"王瑞泉
东北话,浓厚的文化底蕴	太平国际机场是中国东北地区重要的交通枢纽	冰上运动:速滑、花样滑冰等	哈尔滨太阳岛是中国国内沿江生态区	松花江滨洲铁路桥	一言一行总关情 携手共创文明城	"黑脸包公"李黎明

图 3-26 "文明城市·哈尔滨"公益海报创意整理图表(制作者:于佳佳)

学、心理学、材料学、机械学、动力学、工程学、经济学、色彩学、美学、传播学、伦理学等相关学科。至今,仿生学已逐渐发展成为一门涉及多门学科和技术的科学,其必须通过多领域人才的共同努力才能完成仿生的创造性活动。虽然目前仿生创造的人工系统基本是无生命、无思维的系统,但人类最终是要实现有生命、有思维的仿生创造。

案例 3-5

仿生学在航空方面的研究

从鸟的飞行到飞机的制造,这是一个借鉴创新发明的过程,当年飞机的设计主要是从小鸟滑翔时翅膀的状态得到的启示。约在公元 1800 年气体动力学创始人之一的英国科学家乔治·凯利,曾深入研究过飞行动物的形态,寻找最具流线型的结构。最终,他模仿鸟翼设计出了一种机翼曲线,与现代飞机机翼截面曲线几乎完全相同。

法国生理学家马雷(Marey)曾写过一本研究鸟类飞行的名为《动物的机器》的书。该书介绍了鸟的体重与翅膀负荷(即单位翅膀面积所负的重量)的知识。后来,俄国科学家康斯坦丁·齐奥尔科夫斯基(Konstantin Tsiolkovski)在研究鸟类飞行的基础上,提出了航空动力学的理论,正是通过对鸟类这一系列的研究,终于找到了人类飞天的关键所在。在人们模仿鸟类翅膀,采用大功率轻便发动机带动螺旋桨之后,美国莱特兄弟终于在 1903 年发明了飞机,实现了人类梦寐以求的飞天愿望。这就是利用仿生学进行创新的最有名的案例之一(如图 3-27 和图 3-28 所示)。

资料来源:http://news.carnoc.com/list/284/284596.html。

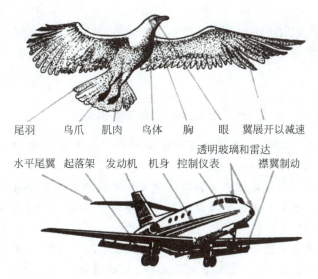

图 3-27 飞机仿生学的应用

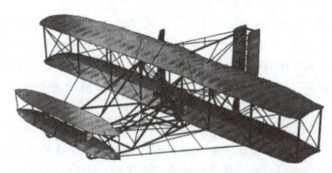

图 3-28 莱特兄弟发明的飞机（图片来自 TOPYS 全球顶尖创意分享平台）

（一）仿生设计学的研究内容

仿生模拟法是通过模拟生物系统的某些原理来建造技术系统，使人造技术系统具有类似于生物系统某些特征的一种设计思维方法，其研究范围包括形态仿生、功能仿生、视觉仿生、结构仿生、智能仿生和宇宙仿生等。

1. 形态仿生

形态仿生研究的是生物体（包括动物、植物、微生物、人类）和自然界物质存在（如日、月、风、石、山、川、雷、电等）的外部形态及其象征寓意，以及如何通过相应的艺术处理手法将之应用于设计当中。

2. 功能仿生

功能仿生主要研究生物体和自然界物质存在的功能原理，并利用这些原理去改进现有或建造新的技术系统，以促进产品的更新换代或新产品的开发。

3. 视觉仿生

视觉仿生研究生物体的视觉器官对图像的识别、对视觉信号的分析与处理，以及相应的视觉流程，广泛应用于产品设计、视觉传达设计和环境设计中。

4. 结构仿生

结构仿生主要研究生物体和自然界物质存在的内部结构原理在设计中的应用问题，其中研究最多的是植物的茎、叶以及动物形体、肌肉、骨骼的结构，主要应用于产品设计和建筑设计。

案例 3-6

世界上第一款防毒面具的诞生

第一次世界大战时期，德军为了打破欧洲战场的僵持局面，第一次使用了化学武器。有毒气体使 5000 名英法联军官兵中毒死亡，这就是世界军事史上首次大规模的毒气战。怎样才能使士兵在作战中既不被毒气伤害，又能有效消灭敌人呢？经此役后蒙受重大损失的英法联军，立即敦促本国政府尽快研发制造防毒器具。

随后两国派出最优秀的科学家，到曾被德军用氯气污染过的地段进行考察，科学家们惊奇地发现，阵地上大量野生动物，包括树林中的雀鸟及蛰伏的蛙类与裸露的昆虫，都已中毒死亡，唯独当地的庞大生物——野猪，安然无恙地活了下来。这件事情引起了科学家们的极大兴趣。

经过实地考察，仔细研究后，科学家们发现原来当野猪闻到强烈的刺激性气味后，就会用嘴拱地，以躲避气味对鼻子的刺激，而泥土被野猪拱动后其颗粒变得松软透气，并对毒气起到了过滤和吸附的作用。由于野猪巧妙地利用了大自然赐予它的"防毒面具"，所以它们在这场氯气的浩劫中幸免于难。于是，科学家们很快设计出世界上首批仿照野猪嘴形状的防毒面具。

该面具根据泥土能滤毒的原理，利用木炭这种既能吸附有毒物质，又能使空气畅通的特点，将猪嘴的形状内装入较多的活性炭。如今尽管吸附剂的性能越来越优良，但它酷似猪嘴的基本样式却一直没有改变（如图 3-29 所示）。

资料来源：http://baike.baidu.com.

图 3-29　防毒面具的发明（图片来自 TOPYS 全球顶尖创意分享平台）

（二）仿生设计学的实际案例

蓝鲸是海里的巨无霸，一次进食以吨计算。它有一张巨大的嘴和四个大胃，作为哺乳动物还拥有能容纳 1000 多公升空气的超级强肺，再加上嘴部密集的鲸须板等部位，组合成了一个拥有超强吸力和精细过滤功能的强大吸食型捕食系统。科沃斯（ECOVACS）机器人公

司根据蓝鲸的这一生理特点,仿生研发出拥有700Pa超强吸力、净容量500mL超大尘盒,精细过滤灰尘颗粒hepa等组件的"蓝鲸清洁系统(blue whale cleaning system)"。目前该系统已应用于该公司系列扫地机器人地宝(deebot),显示出高于普通扫地机器人的地面清洁效力,能带来更为洁净的家居感受(如图3-30所示)。

图3-30 科沃斯扫地机器人

同"蓝鲸清洁系统"一样,同样是仿生深海里的鲸鱼,但是这款名为Whaletone的钢琴产品仿生切入点完全不同。梦幻般的钢琴外形灵感来自瞬间钻出海浪的虎鲸,它能迷倒众生的不仅是外表,还有它基于仿生学带来的优良华丽音质。它总共有500种声音,甚至有传统的老式编制铃声,这些都能满足各种技术和变化上的需求,而且灵活性很强(如图3-31所示)。

图3-31 Whaletone创意钢琴产品(图片来自TOPYS全球顶尖创意分享平台)

三、六顶帽子思考法

六顶帽子思考法是国际创造性思维和思维技巧直接教学方面的权威狄泊诺博士总结出来的。所谓"六顶思考帽子"主要是在创意讨论会上使用,不同颜色的帽子分别象征着不同的思维方式和不同的视角。为了充分激发创新思维、发现事物的各种可能性,同时避免不必要的争论,当与会者以不同视角讨论问题时,需要佩戴不同的"思考帽"。

白帽：象征中性思维，它与现实中的数据和信息有关，按照中国人的理解方式代表现状。

红帽：象征真实，它要求参与者无须伪装地说出自己的真实观点。

黑帽：代表谨慎，它与讨论失败、避免错误和消除危险等有关。

黄帽：象征阳光，它代表乐观的、积极的思维，这种思维方式通常需要刻意的努力。

绿帽：代表创造性思维，包括新想法、另外的替换方案、其他的可能性和假设等，它为创造性思维提供了时间和空间。

蓝帽：代表对讨论者的思维进行组织，通常由会议主席或会议组织者使用，但其他与会者可以对他提出建议。

（一）六顶帽子思考法的具体实施

"六顶思考帽"是一种简单、有效的平行思考程序。会议中将与会者分为六个重要的环节和角色。每一个角色与一顶特别颜色的"思考帽子"相对应。

（1）陈述问题事实（白帽）；

（2）提出如何解决问题的建议（绿帽）；

（3）评估建议的优缺点，列举优点（黄帽），列举缺点（黑帽）；

（4）对各项选择方案进行直觉判断（红帽）；

（5）总结陈述，得出方案（蓝帽）。

（二）六顶帽子思考法的特点

狄泊诺认为"六顶思考帽"这种方法的主要优点是，讨论者可以立即切换思维，而不会冒犯任何人。人们在讨论问题的时候，参与讨论的双方通常会锁定在各自的观点和立场上，人们对争论结果的输赢往往比对探索问题本身更感兴趣，这不但浪费了时间，而且容易引起人们之间的矛盾，而"六顶思考帽"这种方法可以避免人们为讨论问题而争论不休，从而实现更有成效的讨论，而不是进行对抗性思考。

案例 3-7　Prudential 保险公司六顶帽子思考法应用实例

全球最大的保险公司 Prudential（保德信）长期运用六顶帽子思考法，其总部的地毯就是采用彩色的"六顶思考帽"图案编织而成的。Prudential 保险公司运用狄泊诺的思维方法，把传统的人寿保险投保人死亡后支付保险金改革为投保人被确诊为绝症时即可拿到保险金。这种方法目前已经被许多国家的保险公司效仿，被认为是人寿保险业 120 年来最重要的发明。

资料来源：陆小虎.设计思维与方法.江苏：江苏美术出版社，2013.

第七节　拓展训练

现代社会是一个高度人际互动的社会，是一个团队英雄主义的时代。如何实现团队的整体优势和优势互补？通过拓展训练，整合团队，发掘每个人的最大潜力，就是拓展训练的真正意义。拓展训练糅合了高挑战及低挑战的元素，学生从中在个人和团队的层面中都可以透过危机感、领导、沟通、面对逆境和辅导得到提升。拓展训练强调学生去"感受"学习，而

不仅仅在课堂上听讲。

我们都知道,当我们不了解其他人的感受时,即使我们有很好的见解也很难说服他人。研究资料表明,传统课堂式学习的吸收程度大约为25%,要求学生参与实际操作的体验式学习吸收程度高达75%,能更加有效地将知识传授给学生,拓展训练正是一种典型的户外体验式培训。

一、拓展训练的起源

拓展训练英文为 Outward Development,又称户外拓展训练(Outward bound),从字面可解释为船要离港召集船员的旗语,再后来被人们解释为:一艘小船在暴风雨来临之际收锚起航,投向未知的旅程,去迎接一次次没有未来的挑战。

拓展训练起源于第二次世界大战。当时,盟军在大西洋的船队屡遭德国纳粹潜艇的袭击,在船只被击沉后,大部分水手葬身海底,只有极少数人得以生还。英国的救生专家对生还者进行了统计和分析研究,他们惊奇地发现,这些生还者并不是他们想象中的那些年轻力壮的水手,而是意志坚定、懂得互相支持的中年人。经过一段时间的调查研究和了解情况,专家们终于找到了这个问题的答案:这些人之所以能活下来,关键在于这些人有良好的心理素质。于是提出:"成功并非依靠充沛的体能,而是强大的意志力"这一理念。

当时德国人库尔特·汉恩提议,利用一些自然条件和人工设施,让那些年轻的海员做一些具有心理挑战的活动和项目,以训练和提高他们的心理素质,其好友劳伦斯在1942年成立了一所阿德伯威海上训练学校,以年轻海员为训练对象,这是拓展训练最早的一个雏形。第二次世界大战以后,在英国出现了一种叫作 Outward-Bound 的管理培训机构,该机构利用户外活动的形式模拟真实管理情境,对管理者和企业家进行心理和管理两方面的培训。

二、拓展训练的课程

拓展训练课程主要由水上、野外和场地3类课程组成。水上课程包括:游泳、跳水、扎筏、划艇等;野外课程包括:远足露营、登山攀岩、野外定向、户外生存技能等;场地课程是在专门的训练场地,利用各种训练设施,如高架绳网等,开展各种团队组合课程及攀岩、跳跃等心理训练活动。

拓展训练通常有以下4个环节。

(1)团队热身。在培训开始时,团队热身活动将有助于加深学生之间的相互了解,消除紧张,以便轻松愉悦地投入各项培训活动当中。

(2)个人项目。本着心理挑战最大、体能冒险最小的原则设计,每项活动对受训者的心理承受能力都是一次极大的考验。

(3)团队项目。以改善受训者的合作意识和受训集体的团队精神为目标,通过精心设计的活动项目,促进学生之间的相互信任、理解、默契和配合。

(4)回顾总结。帮助学生消化、整理、提升训练中的体验,达到活动的具体目的。总结能使学生将培训的收获迁移到工作中去,以实现整体培训的目标。

三、拓展训练的特点

拓展训练是体验式的学习过程,但并非体育加娱乐,它是对正统教育的一次全面提炼和综合补充。大多数人认为,提高综合素质的手段就是通过各种课堂式的培训来掌握新的知

识和技能,其实,知识和技能作为可衡量的因素固然重要,而人的意志和精神作为一种无形的力量,往往更能起到决定性作用。

（1）体验式培训。拓展训练的所有项目都以亲身体验为基础,要求学生全身心的投入。通过体验,引发认知活动、情感活动、意志活动和交往活动。

（2）挑战极限。拓展训练的项目都具有一定的难度,表现在心理考验上,需要学生向自己的能力极限挑战,超越自我,跨越"极限"。

（3）集体中的个性。拓展训练实行分组活动,强调集体合作。力图使每一名学生竭尽全力为集体争取荣誉,同时,从集体中吸取巨大的力量和信心,在集体中显示个性。

（4）高峰体验。在克服困难、顺利完成课程要求以后,学生能够体会到发自内心的胜利感和自豪感,获得人生难得的高峰体验。

（5）自我教育。教员只是在课前把课程的内容、目的、要求以及必要的安全注意事项向学生讲清楚,活动中一般不进行讲述,也不参与讨论,充分尊重学生的主体地位和主观能动性。即使在课后的总结中,教员也只是点到为止,主要让学生自己来讲,进而达到自我教育的目的。

通过拓展训练,参训者在以下方面有所提高:①认识自身潜能,增强自信心,改善自身形象;②克服心理惰性,磨炼战胜困难的毅力;③启发想象力与创造力,提高解决问题的能力;④认识集体的作用,增进对集体的参与意识和责任心;⑤改善人际关系,学会关心他人,从而更为融洽地与集体内的其他人合作;⑥学习欣赏、关注和爱护大自然。

四、拓展训练的游戏

（一）无敌风火轮

时间：10分钟左右。

人数：12~15人。

道具：报纸、胶带。

场地：一片空旷的大场地。

概述：这个游戏说明了指令明确在协同工作中的重要性。

目的：本游戏主要为培养学生团结一致,密切合作,克服困难的团队精神;培养计划、组织、协调能力;培养服从指挥、一丝不苟的工作态度;增强队员间的相互信任和理解。

步骤：全体成员利用报纸和胶带制作一个可以容纳全体成员的封闭式大圆环,将圆环立起来、全队成员站到圆环上边走边滚动大圆环(如图3-32所示)。

图3-32 无敌风火轮拓展训练（图片来自中国拓展训练网）

讨论问题示例：
- 哪些因素帮助你实现了目标？
- 哪些因素增加了实现目标的难度？
- 如何才能更快、更好地实现目标？
- 这个游戏揭示了什么道理？
- 如何将这个游戏和我们的实际工作联系起来？

（二）信任背摔

时间：30分钟左右。

人数：12~16人。

器材：束手绳背摔台。

场地：高台最宜。

目的：培养团体间的高度信任；提高组员的人际沟通能力；引导组员换位思考，让他们认识到责任与信任是相互的。

概述：每个人都希望可以和他人相互信任，否则就会缺乏安全感。要想获得他人的信任，就要先做个值得他人信任的人。这个游戏能让使队员在活动中建立及加强对伙伴的信任感及责任感。

步骤：每个队员都要笔直的从1.6米的平台上向后倒下，而其他队员则伸出双手保护他（如图3-33所示）。

讨论问题示例：
- 你们在游戏过程中碰到了什么问题？怎样分析问题的答案？每个人都做了什么？
- 这个游戏揭示了什么道理？
- 如何将这个游戏和我们的实际工作联系起来？

变通：可以让多个小组同时做这个游戏；这个游戏也可以作为课外作业，让学生去思考。

图3-33　信任背摔拓展训练（图片来自中国拓展训练网）

（三）齐眉棍

时间：30分钟左右。

人数：10~15人。

器材：3米长的轻棍。

场地：一块开阔的场地。

目的：这个项目通过提高队员在工作中相互配合、相互协作的能力告诉大家：统一的指挥加上所有队员的共同努力，对于团队成功起着至关重要的作用，"照顾好自己就是对团队最大的贡献"。

步骤：全体分为两队，相向站立，共同用手指将一根棍子放到地上，手离开棍子即失败，这是一个考察团队是否同心协力的体验。在所有学生手指上的同心杆将按照培训师的要求，完成一个看似简单却最容易出现失误的项目。此活动深刻揭示了企业内部协调配合的问题（如图3-34所示）。

图3-34 齐眉棍拓展训练（图片来自中国拓展训练网）

讨论问题示例：
- 哪些因素帮助你实现了目标？
- 哪些因素增加了实现目标的难度？
- 如何才能更快、更好地实现目标？
- 这个游戏揭示了什么道理？
- 如何将这个游戏和我们的实际工作联系起来？

震惊全宇宙！ofo竟然被小黄人霸占了！

近日，一部好莱坞电影《神偷奶爸3》强势登陆中国。算起来，小黄人系列电影已经诞生足足7年之久了。从照明娱乐出品的第一部《神偷奶爸》开始，它就如一匹突破了好莱坞英雄类动画电影传统套路的"黑马"，一开盘就大放异彩，之后更是屡创优质口碑和票房佳绩。这些爱吃香蕉的胶囊型小人，没有肩膀但可穿背带裤，没有鼻梁但可架起眼镜，没有耳朵还能听见声音。

这个超级IP以蔓延之势席卷全球，就连衍生品也非常给力，风靡世界各地。《神偷奶爸3》在北美首映3天狂卷7541万美元票房，拿下了北美周末票房冠军。《神偷奶爸》系列动画电影（包括2015年衍生片《小黄人大眼萌》在内）票房总收入超过20亿美元。然而，小黄人的生意绝不止于院线收入，这些胶囊状、香蕉色的萌物，已然成了品牌营销的成功典范。

小黄人和ofo的交易早就不是什么秘密了，这是ofo携手小黄人的一次跨界合作。6月30日，小黄人定制版"ofo大眼车"，在北京率先上线，上海也紧随其后。除了车把前方的两个呆萌的"大眼"之外，定制款车还采用了印有小黄人图案的轮

圈,车身也贴有小黄人贴纸,让广大用户直呼萌翻啦。小黄人也不亏,借助 ofo 小黄车的宣传,成功将自己渗透进中国人的生活中,同时还为即将上映的电影《神偷奶爸 3》做足了预热,如图 3-35 所示。

除 ofo 外,美国环球影业还与麦当劳开展了为期三个月的《神偷奶爸 3》强势营销。从 5 月底开始,麦当劳门店就挤满了渴求限量版玩具的小黄人粉丝(如图 3-36 所示);随后在 6 月底,麦当劳与 QQ 联手发布了一款创新的 AR 应用,扫描在汉堡上印制的小黄人,就能召唤出在 AR 相机画面中的小黄人。用户只需登录手机 QQ 客户端,进入 QQ-AR"扫一扫"功能,扫描带有小黄人图案的爆浆芝士鸡排堡,便可参与活动。

图 3-35　小黄人版 ofo 自行车(图片来自 TOPYS 全球顶尖创意分享平台)

图 3-36　麦当劳小黄人(图片来自 TOPYS 全球顶尖创意分享平台)

此外,扫描餐盘中的垫纸、香蕉派派盒等指定区域时,还能看到独家小黄人动画彩蛋。这个合作一上线就受到了消费者的热捧,不少消费者借由这种全新的用餐方式,几乎是无门槛地完成了一次 AR 实践。从这点来说,QQ-AR 与麦当劳此次合作改变了 AR 在大众心目中遥不可及的认知,对于 AR 技术大众化意义重大(如图 3-37 所示)。

除此之外,小黄人还携手日本富士公司打造了限量版 instax Mini 8 拍立得相机。整个机身有着小黄人标志性的黄色,镜头也以其独特的"大眼睛"呈现。小黄人的蓝色背带裤以及手臂细节都做了出来,可谓栩栩如生(如图 3-38 所示)。

伴随着《神偷奶爸 3》的发布,Puma 公司也和美国环球影业公司展开合作,Puma 公司将小黄人标志性的剪影融合在 Puma 经典鞋款 Puma Clyde 与 Puma

图 3-37　QQ-AR 应用小黄人（图片来自 TOPYS 全球顶尖创意分享平台）

图 3-38　富士拍立得 X 小黄人（图片来自 TOPYS 全球顶尖创意分享平台）

Disc Blaze Capsule 上。Minions x Puma Clyde 采用纯黑色打造鞋身，并在鞋头外侧、鞋内衬里和鞋垫上印有 Minion 的图形和刺绣。另外一双 Minions x Puma Disc Blaze 主打色调则为白色，并将 Minions 可爱的大眼睛印在鞋舌标签和鞋后跟上，同时设计了 Minions x PUMA 绒面革和皮革双肩背包（如图 3-39 所示）。

资料来源：http://www.sohu.com/a/153517378_615649。

图 3-39　Puma 小黄人系列（图片来自 TOPYS 全球顶尖创意分享平台）

本章小结

本章主要介绍了创新设计思维的七种思维方法。在理解思维定式的基础上,掌握创新设计思维方法,能灵活运用头脑风暴法、思维导图法、仿生学创意法等,获得解决问题的最佳方案。

思考与练习

1. 头脑风暴法训练:分小组做头脑风暴法训练,为自己家乡的文化旅游产品创意设计提供方案。

目的:通过本次训练,对头脑风暴法有一个全新的认识,从中掌握头脑风暴创意法的形式与特点。

要求:容器有什么用途,废旧容器还能有什么用途?想一想每天扔掉的瓶、罐、盒袋还有什么其他用途,将非容器的用途分类并提出有创意的想法。

2. 思维导图法训练:用思维导图的方式将自命主题表达出来,表现出自己的特点;把具有特点、有创意的思维点找出来,并用形象进行表达;将有创意的思维点聚合,画一套该主题的小故事连环画。

目的:思维导图是一种发生性思考的方法,通过思维大图将问题一一列举,使我们的思维形象化,最大限度地使大脑潜能得到开发。

要求:自命主题,手法不限,图幅不限。

3. 质疑设问分析创意法的训练:用问答式的概念联想方法画出思维导图,寻找创意点,完成从概念到形象的转换。可以结合不同的专业进行练习。设计艺术作品展示(或演出)海报,在内容中体现5W2H方法。

目的:学习和掌握5W2H质疑提问法。

要求:从提炼主题开始,完成对概念的拓展。

4. 希望有时可能是幻想,不切实际,但正是不切实际的幻想、希望往往是伟大发明的指南。请对以下事物从材料、结构、形状、坚固、耐久、方便、美观、实用、功能等多方面进行希望点列举。

 A. 伞 B. 电视机 C. 计算机 D. 拖布 E. 手机

5. 仿生创意法训练:用形象与形象之间的联想、概念与形象之间的联想做训练,分别找出它们之间的差异;用所学过的思维方法做练习;注意由概念到形象的转换和对形象内涵的挖掘。

目的:训练和掌握仿生创意的方法与过程。

要求:尽量让创意方案具有被模仿生物的形态及特点,表现形式不限。

第四章

创新设计思维训练

学习目标及要点

1. 掌握自由联想的不同分类特点与发散联想训练方法，通过联想发散搭建不同元素之间的整合桥梁；

2. 通过各种整合加工方法，利用转换思维方式的方法进行类比训练；

3. 掌握同构整合训练与解构整合训练的表现方法，利用整合后的创意形态，揭示事物的隐含属性，以此来传达商业宣传之诉求；

4. 通过逆向思维训练，熟练运用创新设计要素进行表现，并通过方向逆向、属性逆向等四种思维方式进行创意设计。

核心概念

自由联想、类比训练、同构整合、解构整合、逆向思维

引导案例

顺应潮流的可口可乐

美国可口可乐公司总裁罗伯特·戈伊佐塔曾收到助手递呈的一份大胆计划，要求在可乐配方中加入一些新的原料，使它成为一种口味更轻、更甜的可乐。在经过初步市场调查后，公司投资数百万美元让20万名顾客做了品尝试验，结果令人满意，于是戈伊佐塔签字同意生产。然而对于有99年历史的可口可乐，美国人有着深厚的感情，所以新可乐投放市场不久，戈伊佐塔便受到了新闻媒体和顾客的批评。

老对手百事可乐更是冷嘲热讽，扬言百事可乐打败可口可乐指日可待。眼看着新可乐一步步地把市场让给百事可乐，戈伊佐塔决定把

原来的可乐命名为传统可乐,将传统可乐和新可乐同时出售。这样,可口可乐又重新占领了失去的市场,公司的市场价值也大幅增长。

案例分析:

有的时候只要我们稍微转换一下思考方式,困难的问题便会迎刃而解。创新设计思维就是为了帮助我们打破传统束缚,开拓创新,从日常生活中找到创意来源。在创新设计思维训练的初期阶段,如何构建学生完善的设计思维创新能力,如何把握直观感受并使之发挥极致是首要问题。

资料来源:罗玲玲.创意思维训练.北京:首都经济贸易大学出版社,2008.

俗话说:"万事开头难",如何培养良好的创意思考习惯,不单要靠与生俱来的天赋,更要靠后天的勤奋思考。以下提供几种创新设计思维训练方法,希望对学生提高创新设计能力提供帮助。

第一节 拓宽思维方式——自由联想训练

联想在创意设计过程中起着非常重要的作用。简单来说,它既是由事物 A 想到事物 B 的心理过程,也是由当前事物回想到过去旧有事物或预见未来新事物的过程。联想在创意设计过程中具有催化剂、导火索的作用,许多新的想法、好的创意,往往由联想的火花首先点燃。因此,只有建立在联想思维模式基础上的其他创意方法,才能够形成优秀且有价值的创新概念。

一、联想的定义

联想是人们观察和思考问题时积极与类似事物关联的心理活动方式,它通过联想的本体事物引发与被联想事物之间某种属性的相关性。人类运用联想创造发明了很多事物为人类服务,比如第二次世界大战时期的甲壳虫汽车,以及由壁虎肤色变化引发联想设计出的迷彩服等。

二、联想的类型

按照联想的不同类别,可以将联想分为相似联想、相近联想、相反联想以及相关联想。联想在整个创意过程中占有重要地位,善于联想可以由已知到达未知,实现各种创意。

(一) 相似联想

从广义上来说,相似联想是利用事物间某种属性的相似性而产生的联想,也称类似联想。这种属性包括形式、形状、性质、材料、意义和功能等。相似联想在生活中普遍存在,例如,人们很容易从高楼想到大厦,由乡村想到田园,由电话想到手机等,这些事物都是通过相似联想而产生的。

相似联想是形意同构的基础思维模式,形和意的融合也是创意设计的最高境界。简单来说,在创意设计过程中通过形式相似来揭示意义相关而建立同构关系,由此使人们产生从图形到概念思维延伸的意境。

由此可见，相似联想的最大特点就是两个事物或者时空具有共同结构或者基因，这种共同的基因促使人们想到或看到 A 便会联想到 B，再由 B 联想到 C。其实只要我们留心身边琐碎的事物，不难发现创意就隐藏在我们身边。如图 4-1 所示，德国艺术家克里斯托弗·尼曼（Christoph Niemann）擅长将生活中的日用品与自己的插画形象结合在一起进行表现。随便一把剪刀、梳子都可以与艺术挂钩，他的作品简单、古怪的风格往往包含了细致入微的细节，他的作品曾经被《纽约时报》《纽约人》杂志报道。

图 4-1　德国艺术家克里斯托弗·尼曼的创意插画作品（图片来自 TOPYS 全球顶尖创意分享平台）

（二）相近联想

相近联想（association by contiguity）是指以事物之间在时间、空间和秩序上的关联作为依据而产生的联想。这里提到的事物之间只是有关联，其间并没有什么共同的特征。比如看到了水自然会联想到水中游动的鱼和虾；看到庄稼自然联想到农民、场院、新鲜的空气；看到乌云翻滚自然会联想到暴风骤雨、电闪雷鸣等。相近联想的特征是基于人类自身的本能反应。相近联想是人类在长期的进化过程中逐渐形成的生理性的惯性反应，也可以说是先天的反应，是不受人类自身控制的本能反应。

相近联想有时又可称作时近联想或邻近联想。指的是当一个人同时或者先后经历两件事情（某种刺激或者感觉）时，这两件事情会在人的思想里产生联系，互相结合，以后每当想起其中某一件事时，另一件事情自然就会浮现在脑海里。即由一个事物的知觉和回忆，会引发对另一个事物的联想，从而产生相应的情绪反应。

如图 4-2 所示，很多人都喜欢喝咖啡，可是一旦咖啡洒了怎么办？一名来自德国的设计师斯蒂芬（Stefan），因为一次偶然打翻咖啡时，感觉咖啡渍的痕迹像只可爱的小怪兽。于是从第二天开始，他决定每天都发挥想象，把咖啡渍创作成为一只只具有各自故事情节的小怪兽。

图 4-2　德国艺术家 Stefan 的创意咖啡渍作品（图片来自 TOPYS 全球顶尖创意分享平台）

(三)相反联想

相反联想是对司空见惯的、似乎已成定论的事物或观点反过来思考的一种思维方式。它是根据事物表现的方位、属性、形态、结构和优缺点的相对特性进行的关联联想,也叫对比联想。比如,当我们想到战争时往往希望世界和平;当我们想到温室效应时往往希望节约能源、保护环境等。因此,它是设计中逆向思维的一种具体运用,能帮助我们从不同角度、出乎意料地传递设计的目的。

相反联想与常规联想有所不同,它是反过来思考问题,是用绝大多数人没有想到的方式去表达,所以总能得到新奇的创意和想法,在创意设计中出奇制胜。其实,对于某些问题,反过来思考,从答案回到已知条件,也许会使问题更加简单化,甚至因此而有所发现,从而形成新的创意概念。

如图 4-3 所示,这是一系列宣传泰国某母乳牛奶广告的海报设计。如果按照常人的思考习惯,母乳的喂养一定是由母亲来完成的。而该海报中哺乳婴儿的这项繁重工作,却是由爸爸、爷爷等男性来完成的。虽然画面中几个大男人怀抱婴儿在胸前呈喂奶状比较滑稽,但是反过来也表达出该产品源自母乳的高品质特点。

图 4-3　泰国母乳牛奶广告(图片来自 TOPYS 全球顶尖创意分享平台)

(四)相关联想

相关联想是以事物之间的逻辑关系,譬如因果关系、从属关系、传递关系、依存关系和并列关系等产生的一种联想方式。比如在我们的日常生活中,人们也常常用对比联想思考社会与自然。由鸟儿想到天空是依存关系,由天空想到大地是并列关系,由大地想到树林是从属关系,由树林想到树桩是传递关系,由树桩想到环境破坏是因果关系。因此,借用相关联想以事物的内部关联为依托进行类比联想揭示主题属性,在创意设计中常常是侧面表现创意主题的有效方法。

相关联想与相似联想不同。相似联想是由一个人或事物想到跟他们有相似之处的人或事物,这种相似,包括形似与神似两个方面。相关联想则是由一个人或事物想到在空间或时间上相接近的另一个人或事物。例如,在教室里总有黑板,看到黑板,人们自然就会想到在黑板前讲课的老师,因为老师跟黑板有相关的关系。从黑板想到老师,便称之为相关联想。

相关联想在设计创意中表现为多种属性。如图 4-4 所示是反对暴虐妇女的公益海报。该系列海报既深刻也有格调,作品风格不仅混沌和错乱,也有脆弱和激情的一面。可以说,它是受电影《剪刀手爱德华》灵感创意而来。插图画家 J.卡多索解释道:表现虐待要艺术加工,但不能降低这些虚构妇女所遭受的痛苦,每个人物形象都要赋予有血有肉的充分表现。

图 4-4 反对暴虐妇女公益海报（图片来自 TOPYS 全球顶尖创意分享平台）

三、拓宽思维方式——自由联想训练

（一）相似联想训练：基本元素的循环联想训练

训练目的：

捕捉生活中相似的视觉形象和现象，注重观察、联想，寻找客观事物之间的联系和与之相关的、可能的视觉语言，以线性的联想方式训练系统连贯的思维能力。

内容及时间：

圆形的连续、循环想象 15 分钟。

三角形的连续、循环想象 15 分钟。

正方形的连续、循环想象 15 分钟。

训练方式：

以黑白形式徒手绘画。

训练要求：

图意过渡连续，要求图的首尾连接自然。以基本图形为起点进行循环想象，最终再回到起点。即圆形→圆形的联想、三角形→三角形的联想、正方形→正方形的联想。

作业量及尺寸：

一张 A4 纸，每项训练内容不少于 15 个图形。

训练解读：

点、线、面是设计的基本元素，以基本元素进行训练是十分必要的。作为一个设计师对基本元素要有深刻的认识与感知，其中包含的根本性使其具有无限的生命力。运用图形进行相似联想训练是一个很有意思的过程，每个学生的起点与终点都是一样的，但中间大家走过的思想过程大不相同，可以说 100 个学生会有 100 种不同的答卷。此训练的重点在于培养学生把握和感知事物之间的各种不同的相互关系，为未来的创新设计打下良好基础（如图 4-5～4-7 所示）。

（二）相近联想训练：单体元素的发散联想训练

训练目的：

培养学生对事物的观察力和记忆力，以及对物体进行系统、连贯的思维能力。通过激发学生的灵感，提高视觉表现能力，训练思维想象的速度与创意表现能力。

图4-5 圆形循环联想训练（图片来自哈尔滨理工大学艺术学院视觉15-1班学生作品）

图4-6 三角形循环联想训练（图片来自哈尔滨理工大学艺术学院视觉15-1班学生作品）

图4-7 正方形循环联想训练（图片来自哈尔滨理工大学视觉传达设计系视觉15-1班学生作品）

内容及时间：

以食品、果蔬、动物、人物、日常生活用品、家用电器（如键盘）等客体元素作为思维的支撑点，以其外形、色彩、质感为思维媒介展开相近联想训练，4学时。

训练方式：

以黑白形式徒手绘画。

训练要求：

引导学生拓宽思路，在认真观察、全面分析客体元素的基础上全方位地寻找切入点。通

过本次训练,让学生养成一种良好的习惯,即面对简单的问题时能用自己独特的视角深入细致地去观察,并富有创见性地去思考与表达。

作业量及尺寸:

一张 A4 纸,每项训练内容不少于 9 个图形。

训练解读:

设计元素本身源于生活,以单体元素为依据,通过联想捕捉生活中的相似视觉形象,有意识地引导学生对周边的事物、物体产生兴趣,并进行观察,再运用艺术的手法加以表现。可从外形、功能及质感等几方面出发,让思路沿着多条线路立体交叉运行,多方位、多角度地表达自己的创意想法(如图 4-8 所示)。

图 4-8　单体元素发散联想训练(图片来自哈尔滨理工大学艺术学院视觉 13-1 班学生作品)

(三)相关联想训练:表达"我"自己

训练目的:

解构的过程就是分析的过程,每一个被分解的细小单位,都包含着主体的固有特征。通过运用相关联想训练方法分析自己的外形、爱好、性格、成长经历等因素,能够抓住最突出的特点进行创意表述。主要训练学生分析与提炼的能力以及运用图形进行准确表达的能力。

内容及时间:

以"我"为题,通过对自己各方面的分析,运用"思维导图"的方式,充分发挥创新设计思维能力进行视觉表现,4 学时。

训练方式:

以色彩形式,徒手绘画。

训练要求:

引导学生拓宽思路,在认真观察、全面分析"自我"客体元素的基础上全方位地寻找切入点,通过五个方面进行深入分析与表达。在联想中标新立异、追求创新能够取得具有创造性和非常巧妙的联想效果。可通过明确联想主体,采用自由式联想方法,从不同角度、不同方向、不同层面以及不同性质进行灵活的联想。

作业量及尺寸:

一张 A4 纸,不少于 20 个图形。

训练解读:

运用解构的方法来思考问题,特别是对一些复杂概念的分析与表述会非常有用。我们

认识一个事物、表达一个概念对其客观存在、主观认识及符号表达都可以从主体物最具特点，或最有感触的局部展开。学生凭借对"自我"的剖析，运用图形表达对学生生活的喜怒哀乐、理解与困惑。

通过运用相关联想训练尝试运用图形语言进行思考与沟通，提高在联想过程中对事物属性细节的把握能力，培养学生学会抽取事物的特征，用细节来表现的巧妙（如图4-9所示）。

图4-9　表达"我"自己相关联想训练（图片来自哈尔滨理工大学艺术学院视觉15-1班学生作品）

第二节　转换思维方式——类比训练法

类比是创意设计中最常用的一种方法。美国创新设计思维研究专家托马斯·戈登（Thomas Gordon）发明的分合创意法，其核心就是类比法，通过同质异化（变熟悉为陌生）和异质同化（变陌生为熟悉）的思维形式，以狂想、拟人、直接和象征等类推的方法实现创意的突破。

一、类比的定义

所谓类比就是把具有一定相似性而又不同的两个事物进行比较,并由两个事物的相似点推出其他相似点。类比(Analogy)一词最开始是数学家用来表示比例关系方面的相似性,后来又扩展到作用关系方面的相似性,我们日常所说的打个比方就是类比,最常见的类比就是比喻,如我们常把小孩的脸比作苹果。

类比的核心在于通过将陌生对象与熟悉对象的比较,来帮助人们认识和理解陌生的对象。类比的思维过程可分为两个阶段,第一阶段:把两个事物进行比较;第二阶段:在比较的基础上进行推理,即把其中某个对象有关的知识或结论推移到另一对象中去。

案例 4-1　　　　　　　　　　蹲踞式起跑与袋鼠

澳大利亚运动员舍里尔(Slille)有一次发现袋鼠起跳之前总是屈身下蹲,腹部贴近地面,然后一跃而起。袋鼠的起跑姿势启发了他,他联想到如果人也能像袋鼠那样蹲下去再跃起,一定也会像袋鼠那样产生更大的爆发力。于是,舍里尔发明了与袋鼠相似的蹲踞式起跑法,改变了过去赛跑一直使用站式起跑方式,并在1896年的奥运会短跑比赛中取得了优异成绩。至今蹲踞式起跑方式仍然是短跑项目中唯一的起跑方式。

资料来源:薛庆於.袋鼠与蹲踞式起跑[J].生物学教学.2002,27(2).

二、类比的分类

日本发明家高桥浩曾经这样描述对类比的认识:"从构造相似或形象相似的东西中求得思想上的启发。"从而道出了创意设计中形态类比的作用所在。类比可分为直接类比、拟人类比、幻想类比、象征类比等。

(一)直接类比

直接类比就是把主题概念形态与自然事物直接进行视觉比较。在艺术设计中通常使用并置、置换和融合的表现手法,以两个事物的相似形作为比较的基础,通过形的相似推导属性,相互映射,将一事物的属性内涵赋予另一事物。图4-10所示为冈特·兰堡所设计的《土豆》系列招贴画。土豆是冈特·兰堡作品中经常出现的一个表达主题,其土豆的系列招贴画

图4-10　冈特·兰堡《土豆》系列招贴画设计(图片来自冈特·兰堡个人网站)

曾在威斯巴登博物馆的个人展上展出过。冈特·兰堡出生于第二次世界大战的发源地德国，土豆伴随兰堡度过了苦难的青少年时期，因此，土豆深深地印在了他的脑海里。

兰堡对土豆有一种特殊的感情，他认为土豆是德国的民族文化。他的"土豆"招贴画令人称道的不是土豆本身，而是奇特的创意和视觉效应的魅力。《土豆》系列招贴画体现了兰堡对土豆的钟情，也反映出兰堡对同一种设计主题的执着。

> **扩展阅读**
>
> **德国视觉诗人——冈特·兰堡**
>
> 冈特·兰堡（Gunter Rambow）1938年出生于德国麦克兰堡地区的小镇诺伊斯特里茨，被称为"德国视觉诗人"，与日本的福田繁雄、美国的西摩·切瓦斯特并称为当代世界三大平面设计师。在30年的职业生涯中，兰堡设计了几千幅招贴画。他的招贴画多次在国际艺术大展和双年展上获奖，并被多国博物馆、大学以及文化机构收藏。
>
> 兰堡力图通过设计表现个人的艺术思想、意识观念和形态立场，在基于视觉传达功能的基础上，把设计当成诗歌那样创作，高度地个人化、自由化。他更加强调自我意识和对生活的领悟，在视觉效果上追求视觉冲击力，强调平面效果的突破。
>
> 资料来源：https://baike.baidu.com.

（二）似人类比

拟人类比又称为亲身类比法，是指把所要表现的主题进行人性化处理。亲身类比又称拟人类比，即把自身与问题的要素等同起来，从而得出更富创意的设想。在这个过程中，人们将自己的感情投射到对象身上，把自己变成对象，体验一下作为它会有什么感觉。这是一种新的心理体验，使个人不再按照原来分析要素的方法来考虑问题。

> **"苹果之旅"亲身类比法**
>
> 美国学者鲍勃·麦金和比尔·威波兰克提出了一种培养学生想象力的方法，叫作"苹果之旅"。该方法在美国斯坦福大学视觉思维课程上进行了试验，收到了很好的效果。该方法的主要环节如下。
>
> 首先，闭上眼睛，放轻松……你刚吃进去的苹果现在正在你的消化系统中消化，苹果变成了你，想象你就是刚才被吃进去的苹果，想象你长在一棵苹果树上，深吸一口气，呼出来。呼气时，把所有的紧张统统抛开，让所有的杂念沉寂下去……你感觉到温暖的阳光照在皮肤上，柔和的轻风吹拂着，天空湛蓝，阳光渗入你——苹果的身体里，感觉妙极了。你可以听见树叶被微风吹得沙沙作响，闻到渐趋成熟的苹果的甜甜香气，你成为大自然的一部分，感觉真好……
>
> 这一试验使许多参与者深有感触：当身心随着想象融入大自然，脱离了固有的躯体，会感到自己的思维无比自由，感观无比清新，仿佛活跃在无比宽广的奇幻世界里，身心无比舒坦。在这个训练想象力的试验中，要求学生把自己比作苹果，就是运用亲身类比的方法。
>
> 资料来源：罗玲玲.创意思维训练.北京：首都经济贸易大学出版社，2008.

运用亲身类比，最简单的做法就是问"假如我是它，我会……"这是一种移情，又叫拟人化，即把要解决的问题、面对的事物人格化，使无生命的东西有了生命。

亲身类比法使我们看问题的角度变了，感受也不一样了。我们可以从中获取关于对象（或问题因素）的全新感受和深刻见解，能帮助我们最终产生创造性设想。图 4-11 所示为 Le Silpo 美味杂货店（Le Silpo Delicacy Grocery Store）所做的店面宣传海报，海报中把辣椒和鱼的形象通过亲身类比的拟人化处理手法，来表现该杂货店提供的具有创意、新奇、好看又不舍得吃的创意产品。

图 4-11 《太酷了，不忍心煮了它》杂货店系列海报（图片来自中国广告网）

（三）幻想类比

幻想类比又称狂想类比，就是指摆脱常规现象、经验和规律的束缚，通过事物的某一个相同点，采用超现实的表现手法，充分发挥想象的空间，用理想主义的超序组合手法将主题感受运用意象中的形象超现实地表达。它是将幻想中的事物与要解决的问题进行类比，由此产生新的思考问题的角度。例如，要设计能自动驾驶的汽车，人们想到神话中用咒语启动飞毯的故事，由此启发人们运用声电变换装置实现汽车的自动驾驶。

在表达手法上幻想类比法多采用融合和置换的方法，通过运用夸张的意境来传递概念，常用情景置换的方法实现类比的整合，达到强有力的视觉冲击和类比推理的主题感受。图 4-12 所示为《垃圾得要多大，我们才不会忽视它？》系列公益海报。环境污染一直都是我们亟待解决的重要问题，但是，日常生活中我们不会因为丢弃一个易拉罐、矿泉水瓶或烟头，而觉得对环境造成什么样的影响。

图 4-12 《垃圾得要多大，我们才不会忽视它？》系列海报（图片来自 TOPYS 全球顶尖创意分享平台）

设计师通过夸张的意境来烘托氛围，被易拉罐砸坏的轿车；被矿泉水瓶造成的河水污

染;被摁压的烟头造成的道路断裂,这些日积月累的坏习惯会造成多么可怕的后果通过直接效应表现出来,让我们从现在开始意识到环境污染的可怕性,以及从我做起、从日常做起保护环境的决心。

(四)象征类比

象征类比是指利用具体的事物或符号作为类比的内容,创意中常用置换的手法进行不同事物之间的类比整合,传达那些约定俗成的概念。这种创意方法往往是将事物的主题概念首先进行符号化,然后再利用事物的相似性进行置换的异质同构,进而揭示两种事物之间的关联属性。简单地说,就是将抽象的主题概念或情感通过具体的象征形象或符号进行类比表达的比较方法。

千百年来的发展中,人们约定俗成了许多特有的符号形式,将抽象的概念视觉化、直观化。例如鸽子象征和平、铅笔象征设计、圆形象征圆满等,可以说这些符号是独立于文字语言,已为人们共同认可的、带有一定通用性的视觉语言。由于符号的约定俗成属性,符号类比表现难免陷入僵化,所以运用"情感表现"将成为符号类比避免刻板的制胜法宝。当然抽象符号相对于写实形态更抽象,其语义也更为模糊,但抽象语义模糊性就意味着人们观看后的想象更丰富,更能激起人们的审美参与,进而接受创意表达的信息。

来自荷兰登贝设计公司(Studio Dumbar)工作室的创意团队,用肢体摆出了一些知名品牌标识(Logo)的姿势(Pose),如图 4-13 所示。他们还为此创建了一个网站"LOGO GYM"邀请全球的用户加入到这个行列中来。

图 4-13　Kappa、小米、乔丹、路易威登肢体 Pose 图(图片来自 TOPYS 全球顶尖创意分享平台)

Kappa 标志:1970 年在一场时装秀上,一对男女模特在工作间隙坐下来休息,摄影师无意中捕捉到了这个画面,刚巧 Kappa 主席希望为 Kappa 品牌注入更多的人性元素,就选择了这张背靠背的男女图片作为 LOGO。

小米的 LOGO 是一个"MI"形,是 Mobile Internet 的缩写,代表小米是一家行动网络公司。另外,小米的 LOGO 倒过来是一个心字少个点,意味着小米要让使用者省一点心。

乔丹(Air Jordan,AJ)是由美国 NBA 篮球明星迈克尔·乔丹授权的,耐克公司旗下的运动鞋品牌。飞人乔丹品牌的标志为乔丹跳起腾空单手扣篮,即常说的"Jumpman"。

路易威登（Louis Vuitton, LV）：1854 年，路易·威登先生革命性地设计了第一个路易·威登平顶皮衣箱，并于巴黎开了第一间 LV 店铺，创造了 LV 图案的第一代。从此以后，大写字母组合 LV 的图案就一直是 LV 皮具的象征符号，至今历久不衰。

三、转换思维方式——类比训练法

（一）直接类比——品牌视觉对比训练

训练目的：

麦当劳与汉堡王是有着几乎相同口味的快餐食品，是人所共知的商业宿敌，为了建立更加具有差异化的品牌识别，多年来这两个国际著名品牌不断通过视觉设计手段调整着自己的形象识别系统，它们的努力也得到了良好的回报。看似相同的产品却有着不同的品牌个性，通过转换思维方式，采用直接类比的形式进行视觉对比训练，以此开拓学生们的设计思路，为创意设计积累素材。

内容及时间：

将麦当劳与汉堡王两品牌之间的差异性进行对比研究，找出各品牌的特征及个性特点，4 学时

训练方式：

以 Word 形式整理，可添加图片。

训练要求：

运用直接类比手法，从不同品牌各个不同的方面入手，例如：代言人、色彩、图形、广告语、合作伙伴、品牌用语、文化倾向等方面深入研究，进行分析比较。

作业量及尺寸：

一张 A4 纸，Word 或 Excel 形式呈现。

训练解读：

本次训练开始的时候，学生们往往只能够说出寥寥几点，例如口味不同、外包装不同、促销活动不同等，随着时间的推进，直接对比训练的运用，越来越多的区别将被发现，回答的用语也越来越专业。通过头脑风暴的方法将全部现象作为观察的对象，发现隐藏其中的问题，这是设计师区别于常人的关键能力之一，也是此次训练的主要目的。善于捕捉人们熟知却容易忽略的视点，也是作为设计师必须具备的能力之一（如图 4-14 所示）。

（二）拟人类比——汽车人表情符号提取训练

训练目的：

该训练主要是培养学生将理性思维与感性思维融合在一起。通过拟人类比训练，将汽车的搜集与归纳总结转换成拟人的表情符号，以此培养学生将研究结果有效地运用到设计项目当中。

内容及时间：

收集各种不同类型的汽车形象，将其车头形象进行提取，转化成拟人化的面部表情符号，进行创意设计，8 学时

麦当劳与汉堡王品牌视觉对比图

差异点	麦当劳	汉堡王
色彩	暖色表现红、黄、白	红、蓝、黄结合
构成	文字、长方形	文字、圆形
插图	表现形式多样,多为"M"文字表现	多为汉堡形象实物展示
广告代言人	影视明星居多	运动明星居多
标志设计方法	"M"字体表现	文字+图形
合作伙伴	世界杯唯一指定餐厅、可口可乐、奥利奥麦旋风、雀巢蜂蜜茶、嘉顿面包、飞利浦灯管、松下点餐机、维达厕所纸巾等	百事公司
赞助	综艺、体育、奥运会	俄超泽尼特
广告语	I'm lovin'it	Have it your way 按着你自己的方式去做
历史	1940年创立于美国	2014年成立
字母	大写	大写
视觉维度	二维表现	二维表现
文化倾向	国际化	国际化

图4-14 麦当劳与汉堡王品牌视觉对比图(整理人:于佳佳)

训练方式:

以色彩形式,徒手或计算机绘画均可。

训练要求:

表情的图形提取,主要以黑白的形式完成;色彩的提取,根据这些车的代表性色彩提取;车型的归纳与提取,通过表情符号来区分不同车辆的性格特征。

作业量及尺寸:

一张A4纸,不少于20个图形。

训练解读:

创意设计本身就是符号的表达方式,设计者借助它向受众传达自身的思维过程与结论,达到表达或是叙说的目的;换言之,受众也正是通过设计者的作品,与自身经验加以印证,最终了解设计者所希望表达的思想感情。

在训练中,学生们发现车灯构造和人的双眼十分相似,角度的变化预示着表情的不同,而排风格栅好比嘴巴,它的大、小、长、短的特点也会有微妙的表情变化。载重车会有威武有力的性格联想,跑车有狡猾灵巧的印象……基于这些特征,将汽车拟人化,并用看上去更贴近人脸的外形,使它看上去更加亲切、可爱,最终形成一组Q版的汽车人(如图4-15所示)。

(三)幻想类比——手上绘图训练

训练目的:

将人体中最常使用、最重要的触摸部分——手作为练习元素,题意简洁明确,易打开学生的思路和激发学生的创意热情。通过幻想类比训练,启发学生们的发散思维能力,将现实与幻想结合,以手作为载体进行创意设计。

内容及时间:

可从不同角度、不同层次运用手来表现不同形态;也可通过手作为媒介表现事物形象;还可通过手的不同特质来表达不同事物,例如食指、拇指的弯曲来体现不同的设计,8学时。

训练方式:

以色彩形式,徒手或计算机绘画均可。

图 4-15 汽车人表情符号提取训练（图片来自哈尔滨理工大学艺术学院视觉 15-1 班学生作品）

训练要求：

仿照例图的方法，根据手的不同形态发挥想象。以手为载体进行图形创意联想表现的物象要直观，所绘图形要充分运用手的形态特征，可单手，也可双手。

作业量及尺寸：

一张 A4 纸，不少于 9 个图形。

训练解读：

我们的生活离不开双手，设计领域，是向人们热忱伸出双手的世界。当手被赋予美学意味与社会性之后，其内涵及表现力就得到了极大的丰富。现代艺术、现代设计中大量涌现丰富多彩的手的形象、手的组合、手的平面与立体构成，如图 4-16 所示。

图 4-16　手上绘图训练（图片来自哈尔滨理工大学艺术学院视觉 15-1 班学生作品）

第三节　同构思维方式——同构整合训练

同构整合是将两个或两个以上为人们所熟悉但表面互不关联的图形，通过某种结构方式组合成一个超越自然现象而又蕴含一定意义的、既熟悉又陌生的图形，因其新颖或怪诞而引起受众的视觉注意力，进而激发他们的积极想象，以此起到视觉传达的目的。

同构整合的核心是联想发散寻找一个形态（产品）和另外一个未知形态的相似性，然后以其相似性为整合同构的基础，并以这个相似性推导出合成后的形态属性。形态的相似性主要体现在人们的视觉和心理上，这些相似性主要指的是形状、结构、色彩和质感，形态的属性以及形态的视觉概念。在这里应该特别指出的是，寻找的未知形态必须是人们所熟悉而且视觉概念非常明确的视觉形态。

一、同构的定义

同构是指利用两个形象的某些相似性把物体剪接在一起，共同组合成一个完整的图形，也就是不同物体共同构成的图形；两种不同的图形大小面积对比不大，共同成为视觉的中心。此种图形在于形象的连接与相互转化，整体性较强，不追求生活的真实性，而是通过与现实产生的矛盾关系进行表达。不同的物体虽然形象不同，但通过色彩、外形、神态等关系，或通过角度的选择，一般不难找出嫁接点，所以此种方法应用较为广泛。

二、同构的类型

同构图形是利用事物之间的某种属性关系和相似性来传递信息的。这种属性关系可分为形式同构、概念同构和延异同构。

（一）形式同构

形式同构就是指利用两个图形的形式相似进行组合的一种同构方式。这种形式包括形状、结构、色彩、质感等形式元素，同构的方式主要是替代、置换和填充。在选择两种图形的时候，首先一定要注意它们的形状必须相似，但它们的概念和属性可以有所差别；其次是辅助图形的选择一定要尽可能使用为人们所熟悉的图形概念，让同构后全新的视觉图形能引起人们足够的注意，并对原有图形的不同含义产生更深一步的了解。

如图4-17所示是著名画家萨尔瓦多·达利的作品《记忆的永恒》。这幅作品非常巧妙地将普普通通的钟表和液体流动的形态进行有机的同构，传达出对时间、生命的不可把握性和对生命的无奈。而以色列艺术家科斯塔·马格卡斯（Costa Magarakis）为表达对萨尔瓦多·达利的追思，以高跟鞋为主题，创作出一系列超现实主义雕塑（如图4-18所示）。设计者通过收集被丢弃的旧鞋子，将其进行大胆的改造，而他的灵感源泉就在众多的经典儿童读物和儿童玩具中，以及人们日常生活的各种场景。

图4-17　画家达利的作品《记忆的永恒》（图片来自达利博物馆网易艺术网站）

图4-18　以色列艺术家马格卡斯系列超现实主义雕塑（图片来自TOPYS全球顶尖创意分享平台）

马格卡斯在雕塑中运用了大量的树脂、石膏以及玻璃纤维等。一眼望去，他的作品好像只能被称作"怪诞"，甚至是"惊悚"，而对科斯塔来说，他已经把自己对生活的理解，以及自己

所看重的"怪诞和无限的想象"融入其中。

萨尔瓦多·达利

萨尔瓦多·达利(Salvador Dalr)(1904—1989年)是西班牙超现实主义画家和版画家,与毕加索和马蒂斯一同被认为是20世纪最有代表性的3个画家。他具有卓越的才华和非凡的想象力。

他所创造的奇怪、梦呓般的形象,不仅启发了人们的想象力、诱发人们的幻觉,且以非凡的力量,吸引着观赏者的视觉焦点,更是以探索潜意识的意象著称。达利的画常表现梦幻中的题材,有些画作直接点题为"梦",但他的梦与其他超现实主义画家所展现的梦的区别在于,达利创造了一种真实感,同时寄寓某些他所特别偏爱的内涵。

资料来源:https://baike.baidu.com。

(二)概念同构

概念同构就是利用概念的相似性对两个不同视觉形象的事物进行同构整合。简单地讲,就是通过A、B事物的形式同构,将人们熟悉的A事物属性(明显的概念)传递强化到B事物的相同属性(不明显的概念),也称之为含义同构。概念同构要求设计者必须对事物概念进行深层挖掘,用视觉语言把这种深层属性呈现给观众,进而帮助人们深化对主题概念的理解。

由于视觉语言的多语意性,所以图形一般具有多个概念,这些概念中有较为突出,有的相对薄弱。概念的同构显然是需要人们从全新的视角重新认识作品的"弱"概念,我们以这个"弱"概念为发散联想的出发点,寻找出与之关联的"强"概念的多种图形形式,并利用"合理"的组合形式进行同构,用图形将一个抽象的概念转换为生动且鲜活的视觉形象,从而帮助人们从全新的角度重新理解。如图4-19所示为Clinica Mosquera专业治痔疮产品的创意广告,通过用辣椒便便+仙人掌便便,使人在二维画面中联想到立体痛感,以此来表达产品的有效性。

图4-19 Clinica Mosquera治痔疮产品创意广告(图片来自TOPYS全球顶尖创意分享平台)

(三)延异同构

"延异"是指在设计中,将一种物形通过某种过渡变成另一种物形,从而显示出其渐变的过程。在自然界的发展中存在着很多完美的渐变过程,如蛹化蝶的过程,蛋孵化的过程等。延异同构在视觉上的展现比自然界更加奇特有趣,它可以将子弹变成面包,将水里的鱼变成天上的鸟,其价值和意义在于通过物形之间的相互转化完成一种新的整合。

形态各异的物象之间的同构,并非简单的并置或堆砌,而是需要更深层次、更多角度的想象,通过它们在最佳状态下的共性表现,来达到以形达意、以意取胜的目的。在创意设计中,首先要从主题的要求出发,通过联想和想象,找出这些看似孤立的形象之间的内在联系,再通过反复的思维活动进行分析和研判,通过选择最具代表性、最有意义的形象,重新整合同构共生,从而孕育并创造出全新的形象。禁烟是一个全社会性质的话题,不妨来看看国外设计师都是如何将吸烟的危害融入设计当中的(如图4-20所示)。

图4-20　外国创意禁烟广告(图片来自TOPYS全球顶尖创意分享平台)

三、同构思维方式——同构整合训练

将不同但相互间有联系的形象素材巧妙地结合在一起,整合成新的形象,必须要有先决条件:它们之间应该有适于整合的共性,对于这种共性,称之为同构。

(一)概念同构——A+B的同构整合训练

训练目的:

本训练是在前面"圆、三角形、正方形"的可能性结果训练的基础上进行的。概念同构训练本身就是一种再创造的过程,通过本次训练要让学生明白,在艺术创作所要解决的问题上不会只存在一种正确答案,通过A+B的同构整合训练寻找客观事物之间的联系和与之相关的视觉语言表现,以概念同构的整合方式训练来培养学生系统连贯的思维组合方式。

内容及时间:

A+B的同构整合训练,4学时

训练方式:

以色彩形式,徒手绘画。

训练要求:

寻找两个表象不同的客体元素进行概念同构或替代训练。可从内在联系、外形、质感、功能等几个方面来寻找不同的组合元素。通过A+B两事物之间的组合转换,赋予视觉全新的感受。

作业量及尺寸:

一张A4纸,每项训练内容不少于9个图形。

训练解读:

A与B的结合究竟能有多少种结果恐怕谁也无法说清,我们可以通过头脑风暴法的思

维运用对 A＋B 进行归类，如单纯的图形组合、象形的描绘、文化倾向的改变、空间维度的转变、添加的装饰、简化的结构等。这种构成方式的特点在于打破了人们在常规状态下正常的视觉反应，打破了客体表象正常、合理的组合，造成一种特殊奇异的效果，从而产生视觉方面的吸引力、冲击力和震撼力，给观众留下神奇的、难以忘却的印象（如图 4-21 所示）。

图 4-21　A＋B 的同构整合训练（图片来自哈尔滨理工大学艺术学院视觉 14-1 班学生作品）

（二）延异同构——事物 A→事物 B 的转化整合训练

训练目的：

通过此课程的训练，帮助学生掌握异变的方式、方法和技巧，培养学生系统观察对象的能力，启发学生由甲→乙的形体联想能力。

内容及时间：

找出形体比较接近但性质完全不同的两种客体形象，利用两者的可变因素进行变化。如鳄鱼—汽车、树叶—飞鸟等；或仅使用一种客体元素，利用其质感或颜色的变化来改变其特征，4 学时。

训练方式：

以黑白形式徒手绘画。

训练要求：

异变共分 5～6 个步骤，要求每个步骤自然、明确、合理。

作业量及尺寸：

一张 A4 纸，每项训练内容不少于 9 个图形。

训练解读：

异变创意训练强调个性的表现，任何作品如果没有自己的特点和个性，就会平淡无奇，同时也失去了艺术的生命力和吸引力。客观元素表象的异化演变过程也是创造能力的一种

体现，此次训练有利于培养学生的思维扩张性和延续性（如图 4-22 所示）。

图 4-22　A→B 的转化整合训练（图片来自哈尔滨理工大学艺术学院视觉 14-1 班学生作品）

（三）形式同构——条形码的想象与构成训练

训练目的：

条形码是世界上最广泛的使用符号之一，通过对条形码平面空间与三维空间延伸训练的引导，抓住条形码规范的秩序感，寻找生活中的物体并予以取代。要求结合自然，充分发挥空间想象力，让学生觉得，既然是空间就有延伸的可能性。

内容及时间：

条形码的平面空间与三维空间延伸训练，8 学时。

训练方式：

以色彩形式，徒手绘画。

训练要求：

通过条形码这种固有客体在固有空间中的想象，运用形式同构的特点，充分发挥想象力，将意象引申与展开，以此打破事物固有空间的束缚。

作业量及尺寸：

一张 A4 纸，每项训练内容不少于 9 个图形。

训练解读：

在创意设计过程中，往往因受到各种附带的限制而带来视觉宣传上的困难，这种训练方式打破了人们在常规状态下正常的视觉反映，通过二维空间到三维空间的转换，打破客体本身固有的表象，通过运用合理的联想思维，造成一种特殊奇异的效果，从而产生视觉方面的吸引力，给观众留下神奇的、难以忘却的印象（如图 4-23 所示）。

图 4-23　条形码空间想象与构成训练（图片来自哈尔滨理工大学艺术学院视觉 13-1 班学生作品）

第四节　解构思维方式——解构整合训练

就创意设计来讲,解构整合正是利用解构主义创作观念让人们突破传统的束缚,从不同的角度、依据不同的标准、采用新颖别致的表现方法来创造全新的视觉语意。与类比思维方式和同构思维方式相比较,首先,解构整合是对主题传统的表达方式、标准观念进行解析,打破原有的模式、套路,寻找各种具有强烈冲突性的表征元素;其次,把具有极端冲突的矛盾性元素作为加工材料,在整合中以"旧元素、新组合"的基本原则,创作出令人匪夷所思、荒诞刺激、打破传统表达方式的视觉结构,它的关键在于突破传统的束缚。

一、解构整合的定义

解构有两个概念,一个是赋予整体形象中单个元素以新的概念,称之为分裂解构。简单地说就是将原有的结构打散成单个元素,并将单个元素重新以新的秩序进行重构。它主要采用颠覆、冲突、分裂和破损等手段,打破原有的思维习惯,使原有传统意义标准性的元素意义和秩序发生紊乱,并重新建立一种与常态结构意义矛盾冲突、语意模糊甚至荒诞无稽的新秩序。另一个概念是解析整体概念的构成,筛选出典型元素进行重新组合,常采用简化、夸张和混搭的手法,创造出一种特征突出、全新的矛盾结合体,我们称之为特征解构。

在对客观物质的解构上,格式塔心理学的整体概念是指一个形态的部分元素是不能割裂的,换句话说,如果割裂这种整体关系,元素的概念就会由原来的整体概念变为新的概念。我们认识事物必须是整体的和环境结合起来去理解,如果从环境或结构中将元素解构出来重新认识,就可能意外地把熟悉变得新奇,并赋予被解构的视觉元素全新的视觉寓意,这正是解构创意的魅力所在。

二、解构整合的分类

实现解构整合必须对原有的视觉元素和概念进行分解,然后依据解构主义的指导原则进行重构。分解的内容主要包括:意义分解、危害分解、结构分解、场景分解、因果分解和发展结果分解。创意设计的解构整合主要是依据反传统的原则,采用戈登分合法中将熟悉陌生化的心理流程。与类比和同构相比,解构对传统标准反叛的游戏心理特质更为突出,而且它呈现出更加荒诞的、更加非理性的超越常规的意境。

(一)矛盾混搭

矛盾混搭就是利用相互矛盾的、不是一种风格或逻辑系统内的且具有典型表现特征的视觉元素进行混合重构。这种矛盾的重构一定要注意元素之间在视觉构成上的对比统一,使之形成一个整体,它们的结合应该是有机、合理和巧妙的统一,而不是毫无逻辑的堆砌。将中国传统与现代设计相结合的新中式风格正是矛盾混搭在创意产品设计中的具体应用。

如图 4-24 所示,这两位把瓷器"玩坏"的设计师一位是希腊人萨诺斯(Thanos),曾在厦门艺术大学任教,另一位是意大利人凯蒂娅(Katia)。2008 年两人成立了工作室——CTRLZAK 艺术与设计工作室。他们设计的这组瓷器名叫"CeramiX(瓷混)",其创意来源是想将 13 世纪中西方的文化交流重新呈现在人们眼前,因此,重组了从古董市场淘来的中、

西瓷器,探讨它们产出的时间、背后及文化意义。

图 4-24 "CeramiX(瓷混)"创意瓷器产品设计(图片来自普象工业小站)

这一矛盾混搭的方法在现代产品设计中运用广泛,从产品设计到家居设计已经形成了一个庞大的新中式风格体系。不仅突破了中国现代设计师盲从西方的尴尬局面,更是为中国现代设计赋予了鲜活的动力。

(二)荒诞刺激

将解构分解的事物概念运用荒诞刺激的视觉语言,以背离人们认知而极端异化的形态表现进行视觉造型整合,这种方法的特点是突出对事物的属性感受,运用超越现实秩序、合理性的极端夸张手法,营造视觉荒诞刺激但内涵属性合理的创意结构。极强的视觉冲击力给人以过目不忘的印象,而合理的内涵则为人们思索感悟创造了想象的空间。

图 4-25 为滴露洗手液的创意广告。一天之内你的手都接触过什么?你又用这双手做了什么?设计师通过荒诞刺激的视觉画面展现了一天中你的手接触过的所有细菌,并通过这种形式告诉你,你的双手到底有多脏。

图 4-25 滴露洗手液创意广告(图片来自普象工业小站)

（三）颠覆惯性

通过打破人们习惯的认知标准，以出其不意的变化来颠覆思维的惯性，在对常规的违背中建立新的概念传递，以此来实现解构整合打破旧秩序、重建新秩序的目的。主要的特点是出其不意，用全新的视角重新审视熟悉的事物。

图 4-26 所示为双重图像错觉，他们到底是正脸还是侧脸？该作品在同一画面中呈现两种不同视角的人物形象，正是利用了颠覆惯性这一方法。一个是正视的角度，一个是侧视的角度，由此产生视觉悖论，带来新颖的视觉趣味。

图 4-26　双重图像错觉图（图片来自 TOPYS 全球顶尖创意分享平台）

在服装设计领域，著名的解构主义设计大师三宅一生的设计作品（如图 4-27 所示），以其飘逸的特点来突出模特个性，最大限度地满足身体自由舒适的设计理念，一举打破了欧洲服装设计中强调感官刺激，塑造人体优美曲线和第二皮肤的传统服装设计观。通过结合东方的写意色彩，在感受上尊重模特，在结构上肆意挥洒，把自己的设计与模特的感悟有机地融为一体。

图 4-27　三宅一生的服装设计作品（图片来自三宅一生官网）

扩展阅读

日本服装设计师三宅一生

三宅一生（1938 年 4 月 22 日出生）是日本著名服装设计师，他以极富工艺创新的服饰设计与展览而闻名于世，其后创建了属于自己的品牌。它的品牌根植于日本民族观念、习俗和价值观，成为名震寰宇的世界优秀时装品牌。他的时装一直以无结构模式进行设计，摆脱了西方传统的造型模式，而以深向的反思维进行创意。

掰开、揉碎、再组合，形成惊人的构造，同时又具有宽泛、雍容的内涵。这是一

种基于东方制衣技术的创新模式,反映出具有日本式的关于自然和人生温和交流的哲学。三宅一生品牌的作品看似无形,却疏而不散,正是这种玄奥的东方文化的抒发,赋予了作品以神奇的魅力。

资料来源:https://baike.baidu.com。

(四)简化重构

将对事物认知的基本概念抽取简化为最基本的视觉单元符号,通过对符号的超序重构,整合出直接明了的语意结构。这种方法的特点是视觉语言简洁明了、言简意赅。简化重构主要有具象简化和抽象提纯两种形式。具象简化是以具象符号在结构中通过超序压缩和跳跃的形式直接把符号意义重构在画面中。抽象提纯简化为荒诞不经的叠加支撑结构,特别是将这一关系的脆弱性,形式化地以一点支撑的倒三角极不稳定的结构表现。它与类比和同构概念并不是完全割裂的,作为视觉创意也没有必要将其硬性划分,这一点正是视觉语言"不可描述"的特点所在。

抽象提纯是将对事物的感受或事物间的抽象关系提取出来,通过具有生命力的点、线、面结构形式利用构成的方式进行有效传递。这种方法包括两个部分,首先,通过特征解构准确地把握事物的本质核心感受;其次,尽可能地使用抽象的点、线、面结构形式表现这种感受的内在本质。图4-28所示为极简主义海报设计。

图4-28 极简主义海报设计(图片来自TOPYS全球顶尖创意分享平台)

左侧的海报设计师将水滴作为汗水的表现元素,通过重复的排列方式表达辛苦之意,用图中唯一的灯泡表现发明创造的成功实现。通过抽象符号的提纯,来表达"天才是99%的汗水加1%的灵感"的至理名言。中间的海报创意来源于奥斯卡·王尔德的至理名言:"做你自己,因为别人都有人做了"。通过指纹这种特殊方式来表现独一无二的特性。而右侧的海报是罗米的名言:"你不是沧海一粟,你是整个海洋的一部分"。通过文字与图形的结合来表现其重要性。

所以说抽象提纯往往使用感受抽象概念的方式提取事物的本质性内核并加以形象化的抽象表现。同构和类比同样涉及抽象提纯,也同样需要某种程度的荒诞的陌生。它们的区别在于类比需要的是在两个事物之间进行比较,同构需要的是合成为一个相对被认知习惯接受的单元,而解构则更加简化地、直观地、不受任何制约地为设计者提供反传统的展现空间。

(五)极端夸张

将事物概念的属性特征以极端夸张的视觉表现手法进行整合,这种方法的特点是极端

突出重点强化特征。与形式创意中的极端夸张相比,解构的极端夸张更多是对事物属性或意义方面的夸张,在设计时只要抓住一点感受,然后把它在视觉表达上做到淋漓尽致。

如图 4-29 所示为高露洁牙线广告:当牙缝中留有食物残渣时,在他人眼中整个牙齿区域都将被放大,其广告画面极具喜感,设计者通过放大牙齿部位来强调该产品的重要性。固然,解构整合的夸张最终也是通过视觉形象的夸张来实现的,但是,其隐藏在这种视觉夸张背后的属性或意义才是解构整合创意的精彩所在。

图 4-29　高露洁牙线广告(图片来自 TOPYS 全球顶尖创意分享平台)

三、解构思维方式——解构整合训练

(一)矛盾混搭——双形解构整合训练

训练目的:

传统的绘画以其美学和技巧给人类创造了大量的精神财富,在照相技术发明之前,其功能是无可替代的。20世纪随着技术的进步以及技术对艺术的影响,使得一部分敏感、优秀的艺术家寻找出一种新的语言来证明现代艺术的魅力。双形解构是将事物 A 与事物 B 融合在一起,产生一种具有超现实主义意味的表现形式。

内容及时间:

人体元素的相互构成、人体元素与物的构成、物与物的构成、特定物的联想和延伸、水果的联想,8 学时。

训练方式:

以黑白形式,徒手绘画。

训练要求:

两个不同元素,要求相互有共同点,即寻找具有同形特征的物体,如:西瓜与小蝌蚪、萝卜与孔雀、香蕉与铅笔、香蕉与手指等。

作业量及尺寸:

一张 A4 纸,每项训练内容不少于 9 个图形。

训练解读:

解构是创意设计中的重点,其应用广泛,感染力强。它的出现给写实主义绘画与现代绘画划了一道分水线,矛盾混搭以其形象化的视觉语言得到了观众的认可。双形解构的范围其实很大,对初接触图形的学生来说,应该给出几个规定的范围,如人体元素之间的组合、水果与物的结合,使之集中观察与思考,达到举一反三的效果(如图 4-30 所示)。

图 4-30 双形结构整合训练（图片来自哈尔滨理工大学艺术学院视觉 14-1 班学生作品）

（二）颠覆惯性——"天猫"标识元素代替训练

训练目的：

转换图形是以常规图形为依据，保持其物形的基本特征，将物体中的某一部分被其他形状所替换的解构整合方式。通过训练培养学生原创图＋转换元素＝新视觉效应的能力。通过训练让学生们理解虽然物形之间结构不变，但逻辑上的张冠李戴却可以使图形产生更深远的意义。

内容及时间：

可在天猫商城的产品分类中寻找切入点，如衣、食、住、行等方面；或在相同形中寻找替代物；也可将两种不同事物进行有趣味的联想，以此来表达其组合事物"意"的引申，12 学时。

训练方式：

以色彩形式，徒手绘画。

训练要求：

在原创图基础上通过形和意的转换，得到视觉上的新感觉，赋予新的含义。

作业量及尺寸：

一张 A4 纸，每项训练内容不少于 9 个图形。

训练解读：

替代图形使原创图本意更深化，例如用绿叶取代扇片表示像自然风一样柔和；烟囱与烟的转换表明戒烟的必要性与急迫感（如图 4-31 所示）。

（三）简化重构——正负形解构整合训练

训练目的：

我们常说"一语双关"，语言是这样的，视觉化图形语言同样是这样。人们十分注重实空间的利用，却往往忽略了对虚空间的利用和把握。正负形解构整合训练正是强调虚实的同等重要性，通过训练来引导学生使用第三只眼去观察生活，充分利用一切可利用的元素。

图 4-31 "天猫"标志代替解构训练(图片来自哈尔滨理工大学艺术学院视觉 14-1 班学生作品)

内容及时间：

以中国太极图为例,说明正负形的含义及视觉效果,并分析正负形的特征及构成条件。以人和人、物与物或人与物结合作正负图形,使之统一在一个平面体中,16 学时。

训练方式：

以黑白形式,徒手绘画。

训练要求：

要求学生在使用正负形时注意表达简洁,两者交接界处的处理要巧妙,同时注意外形的处理也要恰当。

作业量及尺寸：

一张 A4 纸,每项训练内容不少于 9 个图形。

训练解读：

"苹果虫""啄木鸟""调色盘""牙刷"等作业从图、文角度把两者融为一形,"猫""大鱼吃小鱼""口蜜腹剑",也形象生动地反映出人和物的本性(如图 4-32 所示)。

图 4-32　正负形解构整合训练（图片来自哈尔滨理工大学艺术学院视觉 12-1 班学生作品）

第五节　逆转思维方式——逆向思考训练

一、逆向思考的定义

逆向思考即从相反的方面考虑，往往会得到意想不到的新方案。有时，一些对立的属性常常联系在一起，比如，人们由某一事物的感知和回忆引起对与其具有相反特点的事物的回忆。逆向思考不仅可以运用在技术发明上，也可以运用在创业前选择目标，创业中制定经营战略等方面。

二、逆向思考的分类

逆向思考是一种与常规思维相反的思维方式，同时也是一种质疑的思维方式，具有新奇性、叛逆性等特点。充分挖掘、运用对立（逆向）因素进行创造性构想，可使图形获得意想不到、出奇制胜的效果。逆向思考有很多种，如方向逆向、属性逆向、原理逆向、悖论等。

（一）方向逆向——打破视觉形象的恒常性

方向逆向是指对常规视觉方向或事物发展方向的反向思维，如正与反、顺与逆、上与下、进与退、首与尾等。方向逆向不仅能摆脱消极思维定式的束缚，打破视觉形象的恒常性，形成强烈的视觉冲击力，而且能提高观者的感知兴趣、延长感知时间，从而留下深刻的印象和记忆。传统的习惯性思维是一种"顺藤摸瓜"的方式，即按照一定的逻辑向前推进思考，而方向逆向则是从相反的、对立的、颠倒的角度思考问题，方向逆向思维方式会促使我们产生意想不到的创意。

案例 4-3

方向逆向的成功案例

第二次世界大战后期，在攻打柏林的战役中，一天晚上，苏军必须向德军发起进攻。可那天夜里天上偏偏有星星，大部队出击很难做到保持高度隐蔽而不被敌人察觉。苏军元帅朱可夫思索了许久，猛然想到并做出决定：把全军所有的大型探照灯都集中起来。

在向德军发起进攻的那天晚上，苏军的 140 台大探照灯同时射向德军阵地，极强的亮光把隐蔽在防御工事里的德军照得睁不开眼，什么也看不见，只有挨打

而无法还击，苏军很快突破了德军的防线获得胜利。朱可夫正是利用了方向逆向的思维方式，通过140台探照灯的照射，很快帮助苏军找到了德军的巢穴，将本该隐藏在黑暗中的敌军暴露出来，成为苏军攻打的目标。

资料来源：https://baijiahao.baidu.com.

方向逆向好比开汽车需要学会倒车技术一样，如果不学会倒车，一旦汽车钻进了死胡同就出不来了。思考问题时，人们有时也会钻进死胡同里，方向逆向是可以帮助你退出困境的思考方式。如图4-33所示为全球安全系统广告，如果把图案颠倒过来，毛发茂密的大胡子就变成了犯罪分子的标志面罩，犯罪分子的特征一览无余。

图4-33　全球安全系统广告（图片来自TOPYS全球顶尖创意分享平台）

（二）属性逆向——改变事物的属性和特质

对事物属性与特质的反向思维，其主要对立因素有：金属与非金属、固体与液体、空心与实体、轻与重、软与硬、冷与热、大与小、干与湿、动与静、生与死等。在运用属性逆向的表现手段时，设计师应从新的视角寻找看似不相干的事物之间的差异性与关联性，对两种不同性质的事物全部或局部进行具有特定意义的"性质跃迁"。

例如钟表在我们的印象中一般都是圆形或方形的，但是，通过运用属性逆向的思考方式反向思考之后，我们可以把整圆变成半圆，甚至剖裂钟表只能存在于圆形或者方形的固有外形基础上，把钟表结构集中到一半或隐藏起来。图4-34是不落俗套的钟表创意设计。

图4-34　创意钟表设计（图片来自TOPYS全球顶尖创意分享平台）

在自然界和人类社会，许多事物和现象都充满了正反两方面的意义，这就昭示着人们认识事物的思路和解决问题的方法不应是单向的。虽然人们提倡追求事业的执着性，但必须

反对思维方式的僵化和思维路线的单一,这样才能使创造者的思路不因循守旧、一成不变。运用属性逆向解决发明创造问题时,应把思维的原点放在发明创造的目标上,这样才能做到思维路径移向和思考重点突出。

案例 4-4 温度计的诞生

意大利物理学家伽利略曾应医生的请求设计温度计,但屡遭失败。有一次他在给学生上实验课时,由于水的温度变化引起的水的体积变化,使他突然意识到,如果反过来,由水的体积变化不也能看出水的温度变化吗?循着这一思路,他终于设计出了当时的温度计。这种从事物理特性的、属性角度去考虑问题的方式往往能够帮助人们有效地破除思维定式,克服经验思维、习惯思维或僵化思维造成的认知障碍,为发明创造奠定基础。

资料来源:http://www.kunsthochschule-kassel.de.

(三)原理逆向——对传统艺术、理性与现实本质的质疑

原理逆向思维的对立因素主要有:正常与反常、传统与非传统、理性与非理性、现实与超现实、熟悉与陌生、真与假、美与丑等。在创意设计中原理逆向就是要打破常规、常理,对传统艺术、理性与现实本质进行质疑,超越合乎逻辑、顺理成章的客观现实和时空限制,使有悖原理的视觉形象被人们认同与接受,通过知觉的特性(整体性、理解性、恒常性、选择性)扩展其内涵,加深对创意设计所折射出的某种观念或信息的认识、理解和记忆。

案例 4-5 反向电视机的发明

日本索尼公司名誉董事长井深大有一天去理发,一边理,一边从镜子里看电视。由于镜子中的图像是相反的,看起来觉得有点别扭。这位喜欢动脑筋的董事长便萌发了这样一个新想法:如果制造个反画面的电视机,那么就能在镜子里看到正常图像了。于是,他让公司技术部进行开发、研制出新颖的反画面电视。这种画面形象反向的电视不仅可供消遣,还可以为乒乓球、羽毛球等运动员作特殊训练,让左右手不同握拍的人经过反画面电视的转换互相借鉴。

资料来源:http://blog.sina.com.cn.

在创造过程中,人们经常使用具有挑战性、批判性和新奇性的原理逆向的思维方式来启发思路,逆向思维的本质是知识和经验向相反方向转移,是对习惯性思维的一种自觉冲击,所以,这种从对立的、颠倒的、相反的角度去想问题的方式往往能打破常规,破除由经验和习惯造成的僵化的认知模式,为创造扫清障碍。

(四)悖论——颠覆理性的透视法则

理性的透视法则主要有:平视(平行透视、成角透视)、非平视(俯视、仰视、倾斜透视)、阴影透视(各种情况下的光影透视)、反影透视(倒影、镜面反影透视)等。在创意设计中有必要运用悖论思维有意识地彻底颠覆理性的透视法则,打破客观物象固定与合理的秩序,以反常求正常,以形成新的视觉语义,产生新的特殊内涵和强烈的视觉吸引力,让人们对物象与悖论世界有一个全新的认识,并理解隐藏于物象与空间结构中的内在意义,从而使悖论图形

充满创意和语义解读的丰富性。

一些具有世界影响的画家、设计家,如荷兰 M.C.埃舍尔、日本的福田繁雄、匈牙利的伊斯特文·沃里兹等,都是运用悖论思维方式,颠覆理性的透视法则,创作出了许多具有独特风格的悖论图形,对创意设计产生了广泛且深远的影响。如图 4-35 所示为大众汽车创意海报设计,其创意来源于埃舍尔的混维空间理论,通过这种形式借以表达大众汽车四驱超强的汽车动力。

图 4-35　大众汽车创意海报设计(图片来自 TOPYS 全球顶尖创意分享平台)

三、逆转思维方式——逆向思考训练

(一)属性逆向——水与火的属性逆向训练

训练目的:

"金、木、水、火、土"是中国文化衍生的重要元素,其传统文化内涵十分丰厚,深入分析水与火这两种属性逆转的不同事物,以此培养学生善于挖掘事物不同属性特征的能力。通过各种对立因素,运用全新视角反映事物本质特征,有助于创意设计研究的深度与广度。

内容及时间:

水火图形的表达训练,12 学时。

训练方式:

以黑白形式,徒手绘画。

训练要求:

做设计前,通过脑力激荡法对水、火二字进行组词造句,可从象形方面、物理特点、社会角度、传统文化、民俗特点以及汉字文化等方面进行创意发想设计。本训练要求想象宽泛,图形表现要直接。

作业量及尺寸:

一张 A4 纸,每项训练内容不少于 9 个图形。

训练解读:

启发学生从不同角度理解水和火。比如:以传统文化为切入点,从风俗文化上来说"龙喷水";从汉字文化角度来说,与水有关的象形文字,几乎大部分和"雨"有关;还有对水有渴望的"渴"字;还有汪洋大海的"海"字等(如图 4-36 所示)。

图 4-36　水火属性逆向训练（图片来自哈尔滨理工大学艺术学院视觉 13-1 班学生作品）

（二）原理逆向——转换影子训练

训练目的：

影子是光的反映，也是一种真实空间的反映和写实性绘画。生活中的影子追求真实，设计中的影子则是富有深刻寓意的创意活动。由影子的变化所带来的视觉创意是多种多样的，根据需要有意改变光的投射角度，以及影子形态的变化，使要传递的信息更为生动和不同寻常。运用这种方法可以轻易反映出事物内部现象与本质、现实与幻觉的矛盾关系。

内容及时间：

写意影子、象形影子、转换影子等训练，12 学时。

训练方式：

以黑白形式，徒手绘画。

训练要求：

理解影子的原理、影子的意义、影子的可塑性、视觉化影子的美学质量。学生必须放弃写实性影子的概念，在写意影子的基础上寻找影子的可塑性。"影子"要求简洁概括，视觉上不破坏整体关系。

作业量及尺寸：

一张 A4 纸，每项训练内容不少于 9 个图形。

训练解读：

影子确实有一种令人难以想象的魔幻力量，在光线下投射在不同的表面，不断变换的影子很容易引起人们不断的幻想。影子应用在设计中是有难点的，因为：第一，它既要遵循艺术规律，又不能无聊地重复对象；第二，影子是黑色的，形的准确与否至关重要，一个不合理的影子必定破坏设计的视觉效果。在创意设计中，异影图形得到了广泛的发展与应用，影子投射出的另一个世界与另一个现实，带给我们富有含义的思想冲击与视觉冲击（如图 4-37 所示）。

图 4-37　转换影子训练(图片来自哈尔滨理工大学艺术学院视觉 13-1 班学生作品)

(三)悖论逆向——杯子创意设计训练

训练目的:

对杯子进行图形化处理,运用悖论逆向思维训练并采用各种表现手段及方法进行图与地的双重表达。抓住与人密切联系的物形进行刻画更易于深入。选择一个自己感兴趣的、特征明确的具体物形,分析其构成元素,例如,对杯子进行象形、象物、象意、象音等创作,引用对比、夸张、含蓄、幽默等手法,帮助学生学会对任何事物采用举一反三的方法,恰如其分地表现。

内容及时间:

以杯子为例,对杯子的平面空间与三维空间进行想象延伸,运用逆向思维方法,打破二维空间束缚,遵循三维空间特性,对其进行再创造,从新的角度认识事物,12 学时。

训练方式:

以色彩形式,徒手绘画。

训练要求:

图形表现的载体由两部分组成,两者既有区别又有联系,是事物的两个方面,既可独立存在,又可作为一个整体,要求学生在创作图形时表现这些特性。通过水杯这种固有客体在固有空间中的想象,运用形式悖论逆向的同构特点,充分发挥想象力,将意象引申与展开,以此打破事物固有空间的束缚。

作业量及尺寸:

一张 A4 纸,每项训练内容不少于 9 个图形。

训练解读:

启发式引导。议点:杯子的功能、杯子的类别及特性、杯子的象征意义等,在课堂上以学生讨论的想法为基础进行总结、举例。例如,茶水杯与玻璃杯的区别,从材质不同、造型不同、功能不同等几个方面进行分析,使学生在创意时条理清晰。这种训练打破了人们在常规状态下正常的视觉反映,通过运用合理的联想思维,造成一种特殊奇异的效果,从而产生视觉方面的吸引力,给观众留下神奇的、难以忘却的印象(如图 4-38 所示)。

图 4-38　杯子创意设计训练（图片来自哈尔滨理工大学艺术学院视觉 13-1 班学生作品）

2010—2017 年度戛纳电影节海报设计

经典案例赏析

每一款海报都有其背后的意义，戛纳电影节海报设计也是如此。这座仅有 7 万人口的小镇，却拥有世界上最洁白美丽的沙滩和终年的阳光。每年在这座小镇上都会上演一次电影界的盛宴，群星闪耀，大师云集，而随同这场视觉盛宴一道出场的海报设计更是如此。随着电影节的不断成长和改变，海报的设计元素也越发丰富，文化与艺术气息的结合，独具匠心，堪称经典。

2017 年是戛纳电影节诞生 70 周年。早前官方曾发布的海报正是 1960—1970 年活跃于影坛的意大利女演员克劳迪娅·卡汀娜，其照片 1959 年拍摄于罗马，正好符合电影节"欢乐、自由、大胆"的主题口号，该款海报是由巴黎布朗克斯（Bronx）广告公司以及 Filifox 工作室的菲利普·塞瓦（Philippe Savoir）设计制作的。但是，官方海报一经公布就引发了争议。原因在于设计师通过 PS 技术将克劳迪娅·卡汀娜的下巴、腰、腿等部位进行了改动（如图 4-39 所示）。克劳迪娅·卡汀娜本人却表示并不介意。她说："这张海报不仅代表我个人、代表舞蹈，还代表飞翔的精神。我不认为这里需要强调完全尊重现实，作为一个坚定的女权主义者，我并没有从中看到对女性的不尊重，世界上还有更多重要的事情值得讨论，别忘记这只是影像。"

"导演双周"始创于 1969 年，由法国导演工会主办，它与"影评人周"单元一起组成了戛纳电影节的两大平行单元。今年的海报主体是一张黑白照片，铺满云絮的天空下树立着一块巨大的标牌。标牌上印着"SOGNO"的（字眼是意大利语中"梦"的意思）字体样式十分明显（如图 4-40 所示）。

图 4-39　2017 夏纳电影节海报设计
（图片来自普象工业小站）

图 4-40　2017 年夏纳电影节"导演双周"
单元海报（图片来自普象工业小站）

第 69 届夏纳电影节海报致敬于让·吕克·戈达尔的影片《轻蔑》。该官方网站是这样写的："都在这里了，台阶、海洋、地平线：一个男人朝着梦想拾级而上，地中海的暖色调被熏染成了金色"（如图 4-41 所示）。而第 68 届夏纳电影节海报则致敬瑞典传奇女演员英格丽·褒曼，她曾担任 1973 年夏纳电影节评委会主席，而那年恰巧是她诞辰 100 周年（如图 4-42 所示）。所以我们可以看出，随着夏纳电影节的不断成长和改变，我们所看到的海报设计元素越发丰富，独具匠心。

而第 67 届夏纳国际电影节海报设计是以意大利已故著名导演费德里科的名片《八部半》的剧照为设计背景，剧照主角为意大利已故知名演员马尔切洛·马斯特罗扬尼。1963 年上映的《八部半》曾在夏纳电影节主竞赛单元展映，后来获得美国奥斯卡奖最佳外语片奖，成为经典影片（如图 4-43 所示）。

图 4-41　2016 夏纳电影节海报
（图片来自普象工业小站）

图 4-42　2015 夏纳电影节海报
（图片来自普象工业小站）

图 4-43　2014 夏纳电影节海报
（图片来自普象工业小站）

第 66 届夏纳国际电影节海报设计主要是向演员、导演保罗·纽曼（Paul Newman）与其妻子乔安娜（Joanne）向伍德沃德（Woodward）致敬。此次海报中呈现的是两个人深情热吻的画面，而这个画面正是保罗·纽曼导演的知名影片《新恋爱经》的经典剧照。不仅如此，该海报的设计师还将两个人的姿势颠倒，刻画出了"66"的画面，寓意着此次正是第 66 届夏纳电影节（如图 4-44 所示）。

第 65 届夏纳电影节海报延续了上几届女性主题，相比上一届的费·唐纳薇

(Fee·Donnaeu)和上上届的朱丽叶·比诺什(Juliette binoche),此次的海报人物更为重量级,她就是永远的性感女神——玛丽莲·梦露(Marilyn Monroe)。在摄影师奥托·百特门(Otto L.Bettmann)的镜头下,梦露吹蜡烛的形象似乎在为走过65年风雨的夏纳电影节庆生。对于选择梦露作为海报人物,夏纳官方这样解释:"尽管梦露已经去世了半个世纪,但她似乎从未离开过人们的视线。她是电影史上不可替代的重要人物,是永远的时尚 icon。"时至今日,梦露的优雅、神秘、魅惑依旧让人深深着迷,而她在银幕上留下的光影则成为后世影人的灵感源泉(如图4-45所示)。

而第64届夏纳电影节的海报设计更是别具一格。在黑色打底的画面中,著名女演员费·唐纳薇(Fee·Donnaeu)与充满几何寓意的"数字64"相映成趣。据悉唐纳薇的这幅造型照来自影片《一个堕落儿童的雕像》,由导演杰瑞·沙茨伯格(Jerry schatz berger)亲自拍摄。官方评价称,"这幅海报既高雅又深邃,是电影梦想的体现和象征,也是夏纳电影节一直以来之所求"(如图4-46所示)。

图 4-44　2013 夏纳电影节海报　　　图 4-45　2012 夏纳电影节海报　　　图 4-46　2011 夏纳电影节海报
（图片来自普象工业小站）　　　　　　（图片来自普象工业小站）　　　　　　（图片来自普象工业小站）

第63届夏纳电影节海报以温馨的深蓝色打底,著名女演员朱丽叶·比诺什(Juliette binoche)挥舞刷子,勾勒出"照相机(Cannes)"的字样。这张海报由著名摄影师碧姬拉康姆朱(Brigitte Lacombe)亲自制作,康姆朱擅长拍人物像,她的镜头总能表现出人物最具生命力的一面。近年的夏纳电影节海报中很多都是以女性为主角,画面充满了神秘感和艺术性。这张海报看似简单,却具备了朴素和温馨的力量,其中"夏纳"字样的曲线演绎和比诺什手上发光的刷子堪称点睛之笔(如图4-47所示)。而第62届夏纳电影节海报是在致敬意大利电影大师安东尼奥尼(antonioni),他于2007年去世,海报中的女人一身黑色修身吊带裙勾勒出迷人的曲线,在门口张望的背影有种既不安又虚无的气息,正如安东尼奥尼电影的味道。而这个女人的背影总让人联想到安东尼奥尼影片中的经典女星——莫妮卡·维蒂(Monica D)(如图4-48所示)。

第61届夏纳电影节海报里遮住眼睛的女人形象,来自大卫·林奇(David lynch)电影图片的灵感,同样也是向这位另类黑色大师、夏纳宠儿的致敬。海报的创作者是皮埃尔·克里耶(Pierre kerry),出身于法国北部里尔的艺术家,也算是老

字号海报作坊主了。在电影节期间,海报上这位蒙住眼睛的神秘女郎终于现身,她正是巴黎舞蹈演员 Anouck Margueritte。而这届金棕榈的得主正是法国电影《墙壁之间》(如图 4-49 所示)。

资料来源: http://mp.weixin.qq.com.

图 4-47　63 届夏纳电影节海报
(图片来自普象工业小站)

图 4-48　62 届夏纳电影节海报
(图片来自普象工业小站)

图 4-49　61 届夏纳电影节海报
(图片来自普象工业小站)

本章小结

本章主要对创新设计思维的主体、对象、形式和特征进行较为深刻的介绍,从本质上通过设计思维创意训练的不同方法实现创意设计表现。重点掌握自由联想思维训练、类比训练、同构整合训练、解构整合训练、逆向思维训练等。

思考与练习

1. 图的流畅性训练:能用一条直线和一条半圆弧组成哪些物品?请画出来并进行说明。

2. 形与形的类似联想:以某一形态(几何形、造型简单的物体如铅笔等)为原点,选择形态与其相似的形象,勾画出草图方案,数量不少于 20 个,选择其中与代表性、形态有趣、联想独特的图案进行精细描绘。

3. 逆向思维训练:选择生活中常见的元素,从其外形、色彩、功能及质感等方面出发进行发散思维联想训练,然后用抽象或具象的手段表现出来。利用手绘、复印、摄影、拼贴等形式,从其外形、功能及质感等方面出发,让思路沿着多条线路呈立体交叉状发展,尽可能多地表现出自己的想法,必要时可以使用文字。

4. 抽象性创意思维训练:以发现、矛盾、时间、速度、奋斗、爱、家等抽象概念为课题进行训练。通过观察、思考、分析,将抽象的概念清晰、准确地表达出来。可通过书面、自我演绎、照片等各种形式表达。

5. 形象性创意思维训练:以生活中的自然物体和人一起组成一个有表情的形象,实物组形,组合出一个全新的形象。要求:塑造完成后用照相机拍照,注意选择物的形状、质感、色彩、明度之间的关系,实物与表达内容的关系。

第五章

创新设计思维主题的确立

1. 通过创新设计思维主题的确定，寻找创意切入点；

2. 通过主题概念抽象化的三种形式来表达设计思维创意的内涵与外延；

3. 掌握主题视觉化创意的不同表现形式，发现自己的表现特长，有目的地提高视觉语言表现能力。

主题解析、主题创意、表现工具

美国"民权纪念碑"设计方案

美国著名华裔建筑师林璎谈到她的《民权纪念碑》设计方案时说，其创意是来源于美国黑人领袖马丁·路德·金在《我有一个梦想》演讲中的一句话，"我们现在并不满足，我们将来也不满足，除非正义和公正犹如江海之波涛，汹涌澎湃，滚滚而来。"

马丁·路德·金的演说在当时激励了美国黑人用和平手段为自己争取权利的斗争，并不断地指引着他们的斗争道路，直到最后取得了一系列的胜利。因为这句话，给了设计师林璎巨大的思想启发和艺术灵感。林璎在设计时特意用了水流的理念来呼应马丁·路德·金演说中的文字。她说："她在设计时想到了水的湍湍不息，也想到了水的平静，但更多的是，她想到了水对医治创伤的能力。"在美国，黑人受了多年压迫之后，他们需要有一个医治创伤的机会。

林璎采用非对称平衡(asymmetrical balances)的结构,将纪念碑设计成方形的墙与圆形的桌,墙上的大号字体与桌面上细密的文字形成对比,连纪念桌的基座也是不对称的。林璎说,不对称的平衡,是为了表达一个重要的主题:平等不必相同,不是说非要看上去一样不可。纪念碑的另一部分是一个巨大的锥形平台,也是用黑色的大理石做成的。在平滑的台面上,刻着40位已故民权运动领导人的名字,他们都是在1954—1968年为美国黑人民权和废除种族歧视而奋斗到生命最后一刻的斗士。

人们可以走到圆盘的跟前,伸手抚摸水中的铭文,体会历史的声音。可见,立意更多地是来自非逻辑思维的跳跃,而构思是围绕这一创意,运用多种变化手法来达到目的(如图5-1所示)。

资料来源:http://blog.sina.com.cn.

图5-1 美国"民权纪念碑"——林璎设计(图片来自TOPYS全球顶尖创意分享平台)

在创新设计思维的整个过程中,最重要的环节就是设定主题,所谓主题创意就是指那些以揭示事物属性为主要构成形式的艺术设计创作。主题是需要解决问题的方案或者需要设计的产品,只有设计正确的主题,才能表达真正的意图和思想,才能取得最好的效果。

第一节 主题创意的确立

主题创意设计的作品多数是以深化主题、揭示新概念和传达新观点作为创意设计的主要表现形式。当然在艺术设计范畴中除了新概念、新观点,更普遍的是用全新的表达形式来传递创意设计的诉求,揭示作品的情感、功能与特征,使得老主题概念披上全新的视觉外衣,以其新颖的表现形式吸引人们的关注,以其合理的创意促使人们对主题概念的接受。

一、主题的确立

设计主题的确定一方面来自产品功能和产品定位所带来的宏观性诉求;另一方面来自设计师在这一基础上产生的精神化和艺术化概念(情感)。主题是设计师创意的导航塔,是设计表达的主旨,也是设计的目标。就创新设计而言,设计的主题并不是"写出来的",而是整体的视觉艺术形象感受传递的信息。

主题创意需要用情感的表现形式来实现艺术创作,只不过相对于纯情感的形式创意,其

表现成果更侧重于事物属性的揭示。所以好的设计作品一定是形式与创意完美结合的产物。

二、主题理解僵化的根源

在创意设计中,学生对创意主题理解空洞、表面化是一个比较普遍的现象,这自然牵涉出学生的文化知识、生活经验、阅历背景等认知的基础较薄弱,但更重要的是学生只是把创意主题当成一种从属的字面概念,而不自觉地将艺术设计理解成为视觉形式美化的表现,因此,很多学生都是在做完设计以后才想起给设计起个名字,找个主题。

(一) 空洞、表面化的主题表现

一般初学者在接受创意设计任务时,一方面是对设计背景知识了解肤浅、知之甚少,设计对于学生仅是一个概念,很少有生活的体验;另一方面对产品的宣传需求定位模糊,找不到设计主题的切入点,面对全新的、具体的设计任务无从下手。所以,也只好根据思维定式,运用被大家公认的、自己熟悉的主题去理解产品宣传,把空洞的表现作为"美化设计"的方法。

创作主题的确立是基于设计者对设计背景和功用综合认知的基础上提出的感性观念,是一个设计师对产品给予人们物质与精神作用的双重理解,是设计师对产品赋予的物质与精神的期许,同时紧紧围绕着产品的特征和宣传的需求而确立的促销策略的浓缩精华。只有围绕这些因素出发确立设计主题,才能够赋予设计以独特而又生动的表现形式,起到宣传促销的作用。

(二) 缺乏情感的僵化表现

初学者总是把创意当成一个工作和任务,这种心态会误导设计者只会满足雇主的需求,而制约了自身对创意设计的艺术感悟的主动性表达,盲从的满足只能体现赤裸裸的商业追求,而不是将艺术设计与促销手段完美地结合。这样的作品不具有艺术感染的吸引力,也不可能给受众留有思维延展参与的空间。这种标准化概念性的设计,其实质来自于对产品宣传的情感缺失,自然也就缺乏视觉表现与情感同构的能力。

因此,设计者应将设计任务看作是雇主提供的一次情感表现的机会,应该用身心投入感悟、品味设计对象。所以,把握产品的使用感受、体现产品的功能以及观者的心理需求,以"自由态"的心境去寻找新颖独特的情感表达形式才是创意设计的根本所在。

(三) 习惯性、格式化的视觉表现

主题的空洞和表面化自然形成了概念化和格式化的表现,特别是主题概念性的理解缺失对事物的情感判断,设计只能按线性思维进行事实陈述,无疑成为创意空洞、表面化和"大白话"形式的根源所在。我们知道熟视无睹是由于我们看得多了,习惯于这种认识和理解,习惯于这种视觉表现形式的刺激,熟悉的表现自然就不能够引起人们的注意。换个角度来讲,习惯性思维的产物易被认知但不易被感动,这其实就是艺术创意设计的最大忌讳,也是最错误的作品。那么如何打破习惯性思维的格式化表现呢?

宏观的宣传主题概念可以有许多的雷同,例如以爱情为主题的各种艺术形式几乎是千年传颂的不老话题。但每一个具体的内容表现形式必须是独特而生动鲜活的结构情节。宏观的宣传主题具体内容概念(内涵)的雷同容易造成外延表现形式的雷同僵化,解决的办法

是从不同角度延伸理解概念的内涵,确定新颖独到的设计切入点(具体事物的特征),把概念抽象为本质,通过发散思维展开联想,以情感判断的形式整合表现出全新的视觉表现形式。

如图 5-2 所示为三大品牌针对 2017 年情人节所做的销售海报,从海报中可以看出各品牌依据各自产品特征作为创意出发点,虽然所表现的主题不同,但代表的意义基本一致。如百度手机卫士的创意来源于现在较为流行的 Wifi 无线上网,以"喜欢一个人什么感觉?好像 TA 身上有 Wifi,让你不断想靠近。"为切入点,希望通过这种方法来抓住心仪之人的心。百草味坚果类产品以吃货作为出发点,对于吃货来说:"我喂你"大概就是"我爱你"的另一种表达吧!(如图 5-3 所示)。再如,晨光文具的情人节海报就更加具有创意性了,它针对消费者"爱你在心口难开"的尴尬境地,运用晨光文具的特质,表达用户清新文艺、与众不同的特质(如图 5-4 所示)。

图 5-2　百度手机卫士情人节海报　　图 5-3　百草味情人节海报　　图 5-4　晨光文具情人节海报
(图片来自世界顶级广告创意集)　(图片来自世界顶级广告创意集)　(图片来自世界顶级广告创意集)

(四)具象化的主题概念限制思维发散

在"主题概念的确立空洞化、表面化"和"习惯化思维、格式化表现造成熟视无睹"中我们提到主题多以具体的事物特征所呈现,这就带来了两个问题:一个是具体的文字概念限制形象思维的发散而使得思维的成果贫乏;另外一个是雷同的主题概念容易造成格式化而使得作品缺乏创新。因此,破除主题概念的制约将成为拓宽创意思路进行创新表现的关键所在。

深化理解主题,剔除那些清晰的、具体的约束,提纯出主题抽象的精神内核就会无形中放大它的形象外延,拓宽它的表现领域。在思路拓宽的基础上,运用丰富细腻的形象语言将成为触动受众情感的最有力武器,因此,提纯主题与具体化表现就成为破解思路僵化的主要环节。综上所述,创意主题解决僵化的根源在于打破主题对于思维的限制,我们可以把这个创意设计思维流程简化为:确定特征主题概念—融入情感判断—抽象模糊、提纯概念本质—发散思维扩大联想—同构、类比或解构整合陌生具象—引导触发情感认同。

三、设定适合主题的原则

在设定主题时,一定要遵循主题既不能太大、太宽泛,也不能太小、太狭窄。在宽泛主题下大家往往找不到明确的思路,很难在有限的时间内完成设计任务,也难以产生合适的想法和解决方案。对于太宽泛的主题加以适当的限定,就能产生明确的想法,而且往往这些想法

会远远超过原先划定的范围。太狭窄的主题就没有足够探索的空间来思考新的可能,也不能很好地反映出讨论的整体性,机会空间被限定得过于狭窄,真正探索问题的机会就会受到一定的阻碍。

主题的设定就是先规划一个目标,设定一个范围。首先,对主题的理解非常重要,如果理解有偏差,就会差之毫厘,谬以千里。为了充分了解主题目标的重要性,我们先从一个图形复原的游戏讲起。

目标导向的管理游戏:图形复原

训练目的:

通过游戏,理解目标设定的重要性,并学会正确地提问。

何时使用:

- 在制定主题之前;
- 在大家累了,希望通过游戏调节一下气氛时;
- 在做深层次探索时。

持续时间:

10~15 分钟。

参加人数:

小组中人员自愿组合,最少两个人一组。

道具:

自愿组成的小组,每组两张 A4 纸,圆珠笔最少两支。

步骤:

完全还原图形,大家公认做得最好的小组获奖。

(1)所有参与人员分成若干个小组,每组最少两个人,其中一个人作为甲方,其余人员作为乙方。

(2)甲方在 A4 纸上任意画一个图形,不让乙方任何人看到,画完后将图形反扣在桌上。

(3)其余人员可以讨论,通过不超过 5 个问题,将甲方画的图形完全复原,复原的定义是将图形画的纸放在一起,对着灯光检查,完全重合。

(4)做完的举手,大家公认做得好的小组得奖。

结果:

测试大家是否做到目标导向,了解正确定义目标的重要性。提醒大家,在做任何事情的时候,时刻记住我们的目标是什么。

训练解读:

曾经有人有这样的误解,认为创新设计思维意味着没有任何限制,没有任何边界,完全是天马行空。但是,任何事物的研究都不应该偏离事实,设计人员清楚只有深入地研究,提出有效的问题,划定适当的范围,制定合适的讨论主题,才有助于产生广泛使用的创造性想法。因此,首先考虑小组完成这个游戏的目标是什么?这个游戏很简单,关键是目标如何制定。有了目标,只要一层层深入分解下去,看一看实现它们需要什么样的条件就可以了。在很多情况下,每个小组都会尽一切办法提问题。因此,提问是确立主题成立的关键所在。

第二节　主题概念的解析与构成

设计创意主题首先要解决设计切入点的问题,这个切入点是对事物特征的情感判断。设计主题是如何确立的,如何依据主题进行思维发散、拓宽创意思路的,以及如何在此基础上进行主题创意的表现,将在本节中系统讲解。

一、主题因素解析

设计主题是依据市场分析和产品自身的特点、消费对象的喜好等特征而形成的情感描写的概念,因此,设计者要根据对产品的了解、用户消费心理的了解和市场竞争对手的情况进行解析,寻找出构成产品卖点特征和情感附注形式等设计切入点的概念元素。主题概念的解构是基于对产品了解以及受众的潜在需求,从普通的宣传概念解析出情感宣传的特点。

情感判断概念的最大特点就是设计师对产品卖点特征的情况判断(渲染),它是广告创意诉求的中心。主题解决的是要知道自己需要做什么,在此基础上通过对主题意义、危害的延展,解构出更易于视觉表达的情感形象。

二、主题概念抽象化

设计主题确立以后的关键是如何解除思维限制,寻找出多元的创意思路,形成众多的创意意象,从而避免习惯性思维、主题概念具象和主题理解空洞对创新的制约。就视觉创意而言,主题概念抽象化是最有效的拓宽思路的方法。

(一)分离概念

已经确定的主题概念往往是由一批概念型的词汇根据语法结构所组成的。我们可以通过打散其结构转化为几个关键词来分离概念,然后围绕每个关键词进行概念发散寻找出不同的视觉形象,最后再根据视觉语言的组织规律进行形象整合。

<div align="center">从不同角度分析主题:关键词替换</div>

训练目的:

通过关键词的替换,让参与者充分理解讨论的主题。希望大家对讨论的主题有充分的理解,利用关键词代替情感表达,从各个不同角度对主题进行观察,了解这次活动主要解决的问题和目标,为提出创新想法奠定基础。

何时使用:

- 在和客户制定主题,讨论出更适合的主题的时候;
- 需要将问题陈述得更清楚、更准切定义的时候;
- 对主题的陈述更具有挑战性、会带来更多创新想法的时候;
- 希望扩展对相应问题的想法,而没有偏离太远的时候;

持续时间:

8~15分钟。

参与人数：

每个小组 2~10 人。

道具：

每个小组一张白纸，每人一支黑色小双头记号笔，便签贴每人至少五种颜色，每种颜色至少 5 张。

步骤：

阅读讨论主题的陈述，改变替换关键词，使得这些陈述更确切、更清楚地表达主题，但是还要有新意。检查讨论主题的陈述，辨识关键词。

(1) 研究讨论的主题，将关联词找出来

比如说有 N 个关键词，例如"我们如何改进风扇"，其观点是"提高""销售"，当然有时也会有"我们""如何"，一般情况下这里有四个关键词，也就是说 N=4。也可以将关键词分为"我们如何""改进风扇"，还可以仅仅划分为一个关键"我们如何改进风扇"。

(2) 寻找相近的关键词

在大白纸上画出 N 个纵向小格子，从左到右在大白纸的每个格子里依次写下关键词，比如"我们如何改进风扇"，可分为 4 个格子，分别为"我们""如何""改进""风扇"，然后给每个人一支黑色小双头记号笔和若干张便签贴，接下来每人将自己认为相近词义的关键词写在便签贴上，再贴到对应的关键词下面。比如，"增加"的相近词"提高""拓展""提升"等。

(3) 关键词的混合、匹配、替换新词，形成新的主题描述

将相近的关键词相互交叉连接起来，重新描述问题的陈述，然后将这一新的陈述写出来，每个人都可以看到。利用这些新的陈述增强对问题的理解，让大家瞄准新的"我们如何"的问题上来。将关联词修改成为相近的词 5 次，例如，"我们如何改进风扇"改成"创新发现""改良提升""拓展工具范畴""增加销售""持续销售"等。图 5-5 所示为学生们依据关键词代替训练所设计出来的改良后的创新风扇的设计方案。

（二）提纯——提取抽象精神内核

提纯就是从主题的具体描述中，提纯出意义、危害、情感表象或抽象的属性关系。有些设计主题是空泛的，甚至是雷同的概念，大部分主题看起来只是一些现象和要求，而隐含在这些表层的字面下还包含了意义和与之相似的精神。例如常常在公益广告中涉及的环保主题，"关心我们的地球""珍惜水资源""气候变暖"等这些都是现象或要求，但实际都是在提醒人类要珍惜我们生活的地球。

提纯它的精神内核，一个层面是围绕意义和危害去展开，另一个层面是找出人与自然和谐、共生共存关系的本质作为内核，然后以感受者的身份，运用情感的手段进行表现。提纯的内容无须每次都是深奥的属性概念，哪怕只是一个感受都可能创作出精彩的视觉创意。提纯要从不同的角度、标新立异地提取概念，使创意更加具有独创性。

充分理解、分解主题：635 脑力激荡法

训练目的：

让参与者充分理解讨论的主题，为解决某一特定的问题，参与者必须清楚讨论的主题和目标，从而更进一步利用脑力激荡法带来更多的想法和点子。

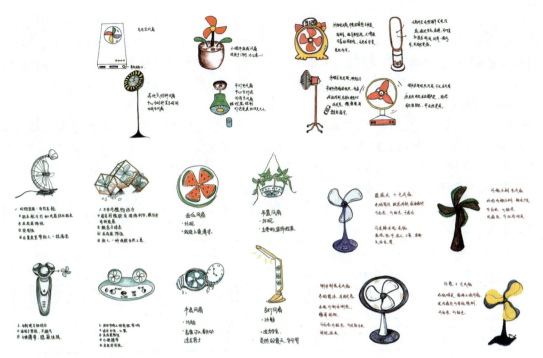

图 5-5　改良后的风扇设计稿（图片来自哈尔滨理工大学艺术学院视觉 15-1 班学生作品）

何时使用：
- 在了解了现状、背景，制定了一个讨论主题之后，对主题开始讨论之前。
- 希望大家对讨论的主题、背景以及一些基本想法形成的时候。
- 对主题有充分的理解，在有限的时间内明确主题，通过主题抽象、归纳概括抽象概念，已经了解这次活动主要解决的问题和目标的时候。

持续时间：
30 分钟。

参与人数：
每个小组 8~10 人。

道具：
每个小组一个小盒子，每人一支黑色小双头记号笔，空白卡片每人 10 张。

步骤：
将用来进行头脑风暴讨论的主题写在白板上，比如第六届海洋文化创意设计大赛主题为"智慧海洋"，将主题用两个关键词来描述。诸如"智慧""海洋"，主题也可以是一些期望发明、制造的新产品，比如"科技""海洋""发明""海洋"等。

3 分钟：产生特征池。在练习的前 3 分钟，参与者每人发一支黑色小双头记号笔和 10 张空白卡片，要求考虑该主题，尽最大努力在卡片上写出该主题尽量多的特征，并将写下特征的卡片放到每组的小盒子里。在此过程中，任何特征都不能过滤掉，目标是在 3 分钟内，对于主题列出尽量多的各个维度的特征。

12 分钟：获得概念。将小组分成六个人一队。每队从特征池盒子中选取三张卡，分别是"in""out""with"。通过这三张卡片对主题特征的描述，形成一个有关主题的概念。

每队有 12 分钟的时间来获得这个概念,然后向小组汇报。如果每队的 3 个特征词可以充分解释需要讨论的主题,计时开始,团队开始游戏。每队进行 30 分钟的头脑风暴,可以利用粗糙的草图、原型或者其他媒介,准备一个不超过 5 分钟的短时间概念汇报。5 分钟汇报应该是一个"有血有肉"的聚焦主题的版本,比如"我们如何表达智慧海洋的主题"。

训练解析:

创新的关键是要有创意,创意起源于想法。传统的想法是按照逻辑推理的方法得出来的,而创新的想法是利用右脑思维,跳出问题的表面现状朝着其他的方向思考而得出新的想法。新想法可以按照如下维度思考:不占空间、不用电、不需材料、不花钱或者少花钱、简单不需维修、不会坏、不需要现在的资源、新的技术等。

图 5-6 所示为学生根据 635 方法,从"In""Out""With"三方面对"智慧海洋"主题所做的创意文案。

	海洋生态文明	Out 世界海洋日暨全国海洋宣传日	In 海洋法基本概念	With 海洋防灾减灾
1	海洋生态文明建设是社会主义生态文明建设重要组成部分	在我国沿海地区每年都举行隆重的海洋节日。国家海洋局与多部门联合主办大型宣传活动,取得明显效果	海洋法是关于各种海域的法律地位和调整国与国之间在海洋活动中发生的种种关系和规则制度	做好海洋灾情调查,海洋灾害风险评估,切实加强海洋应急指挥运行和保障
2	建设海洋生态文明有助于长久开发海洋资源,保护资源	宣传保护海洋知识,有效保护海洋	协调国与国之间的关系,一同增进海洋技术	一切开采资源技术以保护海洋为前提,以节能为前提
3	还要尊重海洋,顺应海洋	海洋是人类共同的财产,需要所有人共同维护	避免战争对人类自然都没有好处	还要有效率,长时间夺取海洋资源不仅会影响海洋恢复,也是一种资源浪费
4	海洋是人类进步的阶梯	需要人类共同发展	大自然是非常可怕的,特别是海洋垃圾造成的污染	稀有鱼类众多
5	国家海洋局批准建立了珠海横琴等 12 处国家级海洋生态文明建设示范区	保护海洋防止污染	随着人们利用海洋的活动越来越多,规模越来越大,这一类的法律越来越丰富	科学有效地防范和应对海洋灾害将有效地保障人民的生命财产安全
6	在示范区开展模型建设,宣传海洋生态	海洋宣传日中开展活动	制作法治知识展板进行宣传	加强科研,研制更高科技的预知灾害仪器

	海洋生态文明	Out 世界海洋日暨全国海洋宣传日	In 海洋法基本概念	With 海洋防灾减灾
1	其生态文明在于人类维护并保证人与海洋的和谐关系,做到其平衡有序,和谐统一	人类的活动使海洋付出可怕的代价,所以依法建设生态文明海洋,并建立海洋宣传日和发展海洋经济	联合国公约是国家与国家之间签订,是海洋法律地位和调整国与国之间在海洋活动中发生各种关系的原则	海岸侵蚀,海水入侵并且全球变暖。我们应该尊重、顺应、保护海洋,不应该大量捕杀鱼类
2	海洋约占地球面积的70%,是生态组成的重要部分,也是开始之处	在保护的前提下,加以发展和利用	破坏海洋生态平衡应承担法律后果,日后承担生态后果,所以要依法进行有关的海洋活动	防止污染。我们要尊重海洋生态文明并加以保护,如果不这样做,最后承担后果的将是我们自己
3	用人类维护、自然恢复的方式	可持续发展的政策	用海岸线的方式来表现领土	从污染的源头根治
4	用科技来保护地球,发展生态文明	用其感同身受的方式宣传	用法律规范人类	逐渐减少污染的种类
5	节约优先,保护优先,自然恢复	人类的不法活动正在使海洋付出可怕的代价	养护海洋生物资源和保护海洋环境也属于海洋法	扎实做好海洋灾情调查
6	保护海洋就是保护人类	各类海洋物种正在灭绝	海洋法有约束力,所有国家都有义务遵守	由内而外,从上到下,逐一调查

图 5-6 "智慧海洋"636 法创意文案(图片来自哈尔滨理工大学艺术学院视觉 15-1 班学生作品)

(三)隐藏具体化主题

在实际的设计过程当中,由于习惯性思维的巨大惯性,对主题概念的理解和升华首先就制约了学生的想象力。教学过程中,如何帮助学生迈过这道门槛?进入主题概念抽象化的具体训练就显得至关重要。教学的实践证明,教师应事先把设计主题归纳成几个简单的抽

象概念,而不是直接将具体的设计主题告知学生。

围绕着几个抽象概念进行随意性创意思考,并采用头脑风暴法进行思维发散的组织,采用心智图法对思维的结果进行管理,最后再将主题告知学生,并引导学生根据具体主题要求进行适当的调整整合,这是利用思想风暴有效地将抽象主题广泛视觉化的最好方法。

主题要素发散分解:莲花图方法

训练目的:

将要讨论的主题分解成若干个子主题,然后围绕子主题找到相应的解决方案;或者讨论的主题由很多不同的要素组成,根据这些要素,找到每个要素的解决方案,最后获得主题的整体解决方案。

何时使用:

- 在讨论一个主题,并且希望找到与主题相关的若干个维度的解决方案的时候;
- 如果主题可以分解成为若干个相关的子主题,需要找出这类主题解决方案的时候。

持续时间:

30~50 分钟。

参与人数:

每个小组 2~10 人。

道具:

白纸三张,8 种颜色的便签贴每种两包,黑色小双头记号笔每人一支,宽大胶带一卷。

步骤:

(1) 将三张白纸(60cm×90cm)拼成 120cm×120cm 的正方形(将一张白纸纵向分成三等分(每份 30cm×60cm),将其中的两份贴到纵向两张白纸的下面),画上如图 5-7 所示的格子。

图 5-7 文明城市哈尔滨公益海报创意设计的"莲花图创意法"文案(制作人:于佳佳)

(2)将要讨论的主题写在中心 9×9 方阵中心,然后将需要讨论的主题分成 8 个子主题写到 8 种颜色的便签贴上,再贴到主题的周围。将 8 个子主题写到对应的 3×3 的 8 个格子中心。

再将每个子主题的应对方案写到同一颜色的便签贴上,然后贴到其周围的 8 个方格中,这样就有 64 个子项组成的创意方案。

训练解析:

通过"莲花图"方法,对可以分解成若干个子主题的主题进行讨论,最后获得一个表格式的整体解决方案。"莲花图"方法可以将主题拆分成若干个子主题,以获得很好的层次结构。如图 5-7 右图所示为文明城市哈尔滨公益海报创意设计的"莲花图创意法"文案。

三、视觉语言的内涵与外延

艺术的生动来自于对情感形式准确细致的刻画,也就是说,描述得细致准确的艺术形象才更生动,才能激起更多的人类情感。这里"更多的情感"就是视觉语言的外延。其实,概念的外延与内涵是成反比关系的,而视觉语言相对于情感形式这一想法,却成正比关系。艺术形象越典型、越具有特征,描绘得就越深入,正如 100 个人眼中有 100 个罗密欧与朱丽叶一样。

语言分为两种:符号语言和情感语言,概念多数属于符号语言,视觉语言则更多地体现情感。符号语言是要通过逻辑说明一个事实,越准确越好,所以,科技方面的定义是不会让人们感到似是而非的,它是直白的陈述一件事实;而情感语言则不同,它最忌讳直白,它是为了构成一种情感形式、一种感受,不是指一种具体的客观事物。所以,它的外延在于激发和唤起受众的情感。

换句话说,视觉语言的外延是意境,而非具体的事实。它需要受众参与并重构不同的情感变化。所以说,只有创作出具有感染力的典型形象才能激发受众的想象,而直白的描述或者过于空泛的抽象"概念"很难打动受众的情感。图 5-8 所示为 2017 年夏季档刚刚上映的电影《悟空传》的创意海报。其实具有视觉冲击力的文字创意也同视觉形象一样,具有自身独特的内涵与外延。

图 5-8　电影《悟空传》创意海报(图片来自《悟空传》官网)

第三节　主题视觉化创意方法

总体来讲,视觉创意本身就是把文字主题概念进行巧妙的、情感化的视觉转换。比喻和象征是视觉化的主要手段,通过虚实联想进行类比和通感转化寻求具体的视觉形象是主题概念视觉化的有效方法。同时,将主题概念初步转换为视觉形象后,由于视觉语言的多语义性则思维发散更易于扩大其外延,进一步寻找出更多的视觉形象以供参考。

一、表象关系直接组合

由于形象语言更直观同时又具备多义性,因此在创新设计中将主题概念进行图示和符号化处理就成了抽象简略方法的主要形式。简略的加工是通过关系表象的直觉思维,以整体的事物"关系"为切入点进行直接表现、判断,特别是抽象的概念往往通过恰当的、巧妙的视觉化简略(模糊)转换,使作品具有了想象的空间。概念进行视觉化转换的主要方法可以归纳为表象关系视觉结构组合和植入情感两种形式。

将主题文字概念通过一种日常现象、规律等人们熟知的视觉形象进行"不合理"组合,直接呈现主题的字面含义,通常所采用的方法就是直接类推。这种方法在应用中有点像是"视觉直译",让人们在陌生的视觉中同构出概念的本质。

如图 5-9 所示,2016 年度最成功的创意营销案例——汤姆斯(Toms)赤足日活动:"只要赤足拍照,就捐赠一双鞋"。汤姆斯(TOMS)是美国一家销售鞋的公司。2008 年,创始人布雷克·麦考斯基(Blake Mycoskie)先生为了让更多人切身感受到没有鞋穿的孩子所经历和感受的痛苦,发起了 One Day Without Shoes(ODWS,赤足一天)的号召。而在 2016 年他们在社交媒体上又发起了新的一轮 One Day Without Shoes 活动,而且这次活动从美国漂洋过海来到中国。

图 5-9　Toms 赤足日活动"只要赤足拍照,就捐赠一双鞋"(图片来自 Toms 赤足日活动网站)

2016 年 4 月 28 日—5 月 10 日,只要你在微博、微信、nice 三大平台晒出赤足照片,TOMS 就会为有需要的中国孩子捐献一双鞋!为此 TOMS 还推出了一个 H5 页面让大家一起开启赤足晒照之旅。

首先上传一张赤足照,第二步选择合适的滤镜与贴纸,最后分享你的赤足照,并呼吁更多的小伙伴参与其中。TOMS承诺只要集齐10000张图,他们就可以捐助10000双鞋给中国的小朋友。同时,为了感谢各位赤足达人,TOMS还将从官方微博、nice、微信分别抽取1名幸运粉丝送出TOMS十年有成纪念版精美鞋履。

TOMS的此次公益活动,正是通过情感和责任的传达,让消费者产生品牌可信赖、有担当的情感性认知。同时,TOMS很好地设计了整个信息的传达路径,通过文字的表述,从创意到活动表达,再到最终的消费者得利,整个过程犹如教科书一般,值得借鉴。

二、情感形式替代

把抽象的概念植入情感,让商业的理性、冰冷的功能诉求披上情感的外衣,进而打动受众促成购买行为是商业设计常用的手法,这也是创意设计以情动人的惯用手法。植入情感通常是将主题概念以视觉的人文情感描述、气氛情景渲染为主要方式,让人们在情感的视觉沟通中感悟概念,身临其境融入情感体验。

气氛的营造在创意设计中也是常用的一种情感植入方式,设计师往往通过统一、和谐的手法,突出某种形式和气氛,进而达到浓郁氛围的营造。图5-10所示为"方太厨房智能,世界上最大的智能 是妈妈的爱"的创意广告。

图5-10 方太创意广告(图片来自方太网站)

对于家电的广告来说,消费者印象最深的就是广告里一本正经介绍功能及特点的固有形象,其次就是一家人如何其乐融融地因为家电而更舒心地享受生活的场景。但是,方太在最近短短半年的时间里,推出的一些或令人脑洞大开或令人看完后会心一笑细细回味的广告,正在悄悄地改变人们对家电广告长时间以来的"刻板印象"。

方太最新投放的一则母亲节的广告依然不走寻常路。它没有罗列产品功能,没有企业文化的植入,方太用一个颇具现代感的风格,呈现出一个虚拟的智能厨房。这个名为"方太

智能 M"的智能厨房,为了让你多睡会儿做好了丰盛营养的早餐;在你忙于工作时,提醒你该多点时间陪陪男朋友吃饭;甚至在你分手时,安慰你让你别抽烟伤害自己的身体……这般体贴细腻的智能家电,不就是像母亲般在你最需要照顾的时候,给你带来温暖吗?果不其然,6 分钟的广告里基本所有的铺垫,都为了最后那一句:"世界上最强大的智能 是妈妈的爱"。原本以为是个黑科技的广告,却在最后用如此出人意料的方式触到了心中柔软的地方。

三、拟人、拟物化类推

拟人、拟物其实质也是一种植入情感的方式,拟人是赋予事物以人的性格与情感,拟物是赋予人或此物以他物的情感和属性。如图 5-11 所示,是著名平面设计大师金特·凯泽(Gold. Kaiser)于 1922 年为柏林音乐节所设计的招贴。设计师金特·凯泽善于把各种乐器与毫不相干的事物相结合,例如利用一条丰腴性感的美腿与爵士乐(Jazz)的主要乐器通过异质同构的形式进行结合。通过拟人的手法将爵士乐强劲刺激、节奏特色明显、即兴表演的黑人音乐特点表现得淋漓尽致。还有他为法兰克福音乐节设计的另外一幅爵士乐招贴,设计者以拟物的方法将小号的材质置换为苍老粗糙的树皮和一枝嫩芽,寓意爵士乐民间艺术生命力的自然质朴,并通过"树皮"与"嫩芽"这一物像形式直接展现出来。

图 5-11 金特·凯泽爵士乐系列海报(图片来自世界顶级广告创意集)

扩展阅读

欧洲视觉诗人、爵士乐招贴大师——金特·凯泽

金特·凯泽(Guenther Kieser)是德国著名的招贴设计大师,其招贴创作题材多以爵士乐为主且选题深刻,喜欢用贴近生活的摄影图片为素材,运用拼贴组合的形式展示主题。凯泽的招贴作品构图饱满,充满张力,利用异质同构的原理,转换不同的材质以达到夸张的视觉效果。

纵观凯泽的作品其色彩质朴而不张扬,意象清新而脱俗,受第二次世界大战影响,他的作品多集中于展现对生命与和平的向往,体现人与自然的结合。对于受商业文化影响下的招贴设计,凯泽坚持以生命的主题进行诗性的创作,创造出了许多具有影响力的爵士乐招贴,极大地推动了德国平面设计的发展。

资料来源:http://www.dolcn.com.

四、类比推理转换

围绕主题抽象概念展开意义（利益、危害）、因果关系的发散联想，进行类比推理，寻找出视觉化的类比对象，将概念转换为视觉形象。这种方法既可使抽象概念视觉化，也可使宏观概念微观化。

如图 5-12 所示为 GNC Burn 60 减肥药的创意海报设计。减肥药广告从来都不缺乏创意灵感。此次，GNC Burn 60 减肥药广告巧妙地提出瘦子活得更久的理念。广告画面中将本有一线生机的主角，被大大的肚腩出卖在鳄鱼、原始人、捉奸者面前。这个理念虽然有些极端，但广告制作极具喜感。从下面的创意海报中，我们可以看出类比转换的关键就在于找出主题的深刻属性，以巧妙的视觉形式揭示这一属性，使人们更易接受主题的理念。

情感是艺术创意所有形式的必备"物品"，类比也不例外，而且类比作为主题概念视觉化的主要手段，在这一方面更是具有将情感与属性、形式与内容有机地结合在一起的能力。

图 5-12　GNC Burn 60 减肥药创意海报设计（图片来自创意广告控）

五、通感转化

通感又叫"联觉"，简单来说，通感是人的各种感觉的彼此沟通，是相互交织、交互为用的感觉基础，比如色彩表现味觉、形象表现触觉、声音表现情节等。利用语言来描述形象感受与利用视觉形式表现感受有所不同，前者只需要表述抽象性质，后者则需要借助具体可视的形象或者形式特征。

对于创新设计来说，比喻和联想不是形式表现的实质。形式表现的关键是要找到与各种感受相关联的特征并在此基础上形成同构联觉的概念，这一概念包括感觉联觉、知觉联觉、表象联觉和意象联觉等。视觉创意借助这一理论通过同构、类比，可以实现将含有"觉"的主题概念转换为视觉形象，进而实现主题概念视觉化。

创造性的想象需要付诸具体的艺术构思，最终的目的还是要落实在表现形式上，必须借助某些视觉能够看到的媒介、形态、方法使想象得以具体化、形象化，这是创意设计最基本的问题，而通感的手法则使一些抽象题材有了更大的表现空间。

如图 5-13 所示，来自巴西的芬达汽水广告，强调喝下去后味蕾都充满草莓的味道。同样，图 5-14 的海报设计也是强调草莓口味，不过这次是宣传优格酸奶，连舌头都变成了草莓。海报通过这种夸张的设计表现，让消费者感同身受，通过通感转化的形式来表达设计主题（如图 5-14 所示）。

图 5-13 芬达草莓味汽水海报
（图片来自创意广告控）

图 5-14 优格草莓味酸奶海报
（图片来自创意广告控）

第四节 主题视觉化创意表现工具

创意思维最终变为可观的形象，需要通过多种媒介表现出来。我们知道，表达同一个概念可以通过不同的手法，这就涉及形式表达的问题。设计者通常会为徒有一个好创意却难以选择合适的表达手段而烦恼。丰富的表达手段需要具备创造力，而许多形式的创造都需要动手能力。

要想提高创造力应当做到眼到、脑到、手更到。手到，即能画、能做，能迅速、准确、生动、有力地进行创意表达。表达设想不仅需要语言，在设计中更多地还要学会使用图形。利用图形等不同手段表达和记录想象的结果，可以促进观察和深入想象，从而完善设想。

图形从内容上包括了绘画、图案、图像、图表、图示、符号等，甚至排除本身语义内容的形象文字或者文字的抽象表现也属于图形的范畴。图形形象在表达中具有核心作用，进行设计思维创意时，应根据不同时代、不同内容采用不同形式加以表现，在技法选择上也应该紧扣主题，注意运用各种手法表现的差异性，以能够清晰、准确、有效地传达概念为最终目的。

一、绘画表现

绘画作品可以体现各画种独特的艺术趣味和画家驾驭艺术语言的功力。绘画能在形状、笔触、肌理、色彩等因素上注入作者直接的感觉和强烈的个性，既能体现再现性绘画的精确性，又能体现表现性绘画的主观性等因素。所有的绘画手段都可以应用到创新设计思维中。常见的表现形式有：水彩、水墨、版画、油彩、油画棒、色粉笔、钢笔淡彩、线描、素描等。由于绘画工具和所用纸张等媒介的不同，各种作品也会呈现出不同的个性气质和独特的肌理、质感，在设计应用时要细细体会。

图 5-15 所示为 MINI Cooper 的第一张设计稿。MINI 是一款风靡全球、个性十足的小型两厢车。经典 MINI 的第一张设计图，传说是 Alec Issigonis 爵士在戛纳酒店阳台上喝杜松子酒时画在餐巾纸上的；但也有人认为，画有"真迹"的餐巾纸并未保存下来，现在流传的草图只是画在 A3 纸上的系列设计图之一，关于"餐巾纸设计图"的争议，半个世纪以来都是 MINI FANS 们津津乐道的话题。

图 5-15　MINI Cooper 的第一张设计稿（图片来自世界顶级广告创意集）

第一部 MINI 诞生于 1959 年的 8 月 26 日，是成立于 1952 年的英国汽车公司，简称为 BMC 的作品。由于 1959 年苏伊士运河危机使英国的汽油紧张，BMC 决定生产一种比较经济省油的小型汽车，当时的设计目的很简单，就是用尺寸最小的汽车轻松搭载 4 个成年人和一些行李物品。在这个思路下，他们采用了 4 轮独立悬挂、前置前驱动形式，散热器左置的设计方案，最大限度地利用了车内的空间，最终设计出了长 3.05 米，宽 1.41 米，高 1.35 米的样车。

二、摄影表现

摄影是运用画面构图、光线、色调等造型手段来表现主题的方法。摄影发展到现在已经成为一门独立的艺术，它不仅仅涉及光圈、焦距、曝光、色温、感光度等方面的技术性知识，也包括构图、造型、色彩、光影等美学知识。

由于具有成本低、易操作、实现简便、时间快捷、艺术真实等特点，现在已经成为应用最广泛的艺术表现手段之一。如图 5-16 所示，来自韩国年仅 23 岁的 Lee KiTaek，创作了一系列荒诞、夸张的摄影作品。画面中的场景都很常见，但 Lee KiTaek 透过 PS 软件处理后，让这个世界完全颠覆了……你可以看到肢体的分离、空间的错乱、不同物体间的融合等科幻电影中才出现的画面。Lee KiTaek 像个魔术师一样让平淡的生活场景瞬间变得不可思议。

图 5-16　Lee KiTaek 的创意摄影（图片来自创意广告控）

三、数码技术表现

机械美学、电子美学是新兴的工业时代、电子时代的美学诉求。随着电子技术的发展，

产生了一种前所未有的形式之美,它与古典美风格迥异。扫描仪、数码相机、录像机、摄像头等电子产品使图像的获取已经不再单一,计算机对图像的加工处理更是多姿多彩,尤其是计算机软件的图像滤镜、色彩调整、图形拼接等各种效果可以使图像产生前所未有的独特效果。

(一)专业绘图软件

计算机处理的图形主要有位图和矢量图两种。位图指由像素组成的图像和图形,典型处理软件为 Photoshop。位图的观看质量由本身分辨率决定,特点是细腻、富有变化,具有随机性、色彩丰富。矢量图典型处理软件为 CorelDRAW 和 Illustrator,该图由多个单独的元素组成,特点是路径线条清晰、硬朗、光滑,色彩渐变均匀,适合做平涂渐变(如图 5-17 所示)。

计算机绘图需要学习专门的 CAD 制图软件。CAD 制图软件是计算机辅助设计(Computer Aided Design,CAD)领域最流行的 CAD 软件包,此软件功能强大、使用方便、价格合理,在国内外广泛应用于机械、建筑、家居、纺织等诸多行业,拥有广大的用户群。AutoCAD 除具有强大的二维绘图功能外,还具备基本的三维造型能力。若物体并无复杂的外表曲面及多变的空间结构关系,使用 AutoCAD 可以很方便地建立物体的三维模型(如图 5-18 所示)。

图 5-17 PS 与 AI 界面(图片来自 Adobe 公司官网)　　图 5-18 Auto CAD 界面(图片来自 Adobe 公司官网)

(二)专业绘图表现

专业的绘图语言又分为工程制图、机械图、电路图等。三视图是正规的工程制图方法。三视图是如何形成的呢?首先将形体放置在我们建立的 V、H、W 三投影面体系中,然后分别向三个投影面作正投影。

在三个投影面上做出形体的投影后,为了作图和表示的方便,将空间三个投影面展开摊平在一个平面上。V 面保持不动,将 H 面和 W 面按图中箭头所指方向,分别绕 OX 和 OZ 轴旋转,使 H 面和 W 面均与 V 面处于同一平面内,即得如图 5-19 所示的形体三面投影图。按标准规定:V 面投影图称为主视图;H 面投影图称为俯视图;W 面投影图称为左视图。

四、材料模型的表现

材料模型就是设计师根据设计的需要利用某种材料进行加工制作的模型,通常把要表现的物体制作成模型、雕塑或装置作品,类似于布景或造景。此种方法可以把不存在或不易

图 5-19　三面投影图（图片来自 AutoCAD 官网）

于表现的物体以具象的形式表现出来，根据需要对物体的材质、肌理、位置、组合、角度等进行处理和把握，以准确真实地体现物体的质感和立体感。

与摄影表现有所不同的是，这种方法更注重材料模型的加工与制作过程，在进行模型制作时还可以进行创造性加工。它与其他表现手法相比有以下优势：突出了材质和肌理表现，把某些宏观和微观的内容变得具体可视；具有较强的空间感，可调节表现视点；真实生动、亲切可信。

（一）模型制作的工具和材料

模型制作要准备图纸、材料、黏合剂和工具。模型制作的材料十分广泛，有纸、吹塑纸、木材、竹材、有机玻璃、金属材料等，不同材料的加工方法各不同。

1. 纸质材料

纸质材料是学生制作模型时使用最多的材料。常见的有卡纸、白板纸、铅画纸、蜡光纸等，可用剪子和刀片进行剪刻加工，制作比较方便。吹塑纸也经常用来制作模型，加工时要用锋利的刀片，粘接时用白胶。卡纸的使用技巧十分重要，如要弯折，不用完全切割，只需要用刀在纸上划较深的划痕，就可弯折成任意形状。

如图 5-20 所示为《折纸机器人——蜗牛》，这是 98 名来自新加坡科技设计大学一年级交换生的杰作。在浙江大学国际设计研究院开设的《设计思维与表达》课程中，他们设计了近 40 只"动物"，有左摇右摆的鸭子；有匍匐前进的乌龟；酷酷的蜗牛和生气的河豚……当然，它们不是变形金刚，而是用纸折成的抽象动物，这些动物的学名叫"折纸机器人"。

这些来自新加坡的大学生都不是学习设计的，为了要做出这样一个机器人，他们在浙江大学需要学习设计方法、机械原理、编程技术、折叠技巧等知识和技能。系列课程让他们从设计到制作，从具体到抽象的创造能力得到全方位的锻炼。

导师说："这只蜗牛是我很喜欢的一件作品，因为很酷。"它不动的时候就像一张平面的纸，电源一通，它"哗"一下立起来就能行动，像终结者一样。图 5-21 所示是兔子和蜗牛，这是唯一一组没有用马达，而是用了纽扣电池的作品，两只小动物动起来就像溜冰。兔子和乌龟谁跑得比较快呢？不要想当然，因为在机械原理把握不够好的情况下，纽扣电池驱动的兔子很有可能原地转圈圈，不用乌龟出马，蜗牛都能赢兔子。

图5-20 "折纸机器人"——蜗牛
（图片来自中国传媒大学设计）

图5-21 "折纸机器人"——兔子和蜗牛
（图片来自中国传媒大学设计）

2. 化工材料

近年来，用化工材料制作模型也相当普遍，如有机玻璃、彩色塑料板等。威士忌冰酒石项目是去年大好河山设计公司皂石项目的拓展和延伸。天然的石材除去自然天成的视觉外观外，还具有非常良好的冷热性能，可以满足很多产品的功能需要，而且石材加工技术越来越成熟，取材也越来越便利。图5-22所示为大好河山设计公司开发出的一套冰酒石的单品套装，设计概念采用比较易于加工的基本几何形态：立方体、圆柱体、圆球形和二十面体。

几何图形营造出的整合氛围符合石材本身的冷酷气质，这也是设计最初的风格定位。材料上选用两款不同质地的皂石搭配"一黑一白"（白色大理石和黑色玄武岩）构造产品的设计感，从材料上，四款石材整体细腻、温和清凉，十分适合作为冰酒石使用。

图5-22 冰酒石典藏套装（图片来自大好河山设计公司）

冰 酒 石

冰酒石（Ice Stone）通常被称为威士忌冰酒石，可以代替冰块。在饮用前先将冰酒石放入冰箱冷冻层冰镇，放入玻璃杯后倒入威士忌，会在保持原汁原味的基础上降低温度，增加清凉的口感，同时漂亮的冰酒石本身也会带来饮酒时视觉上的愉悦体验。

资料来源：http://www.dahao-dahao.com.

3. 木质材料

木质是制作模型的主要材料，常用的有松木、桐木、三合板、五合板等。选择木料时要注

意选择无裂缝、较软、节疤较少、已经干燥的木料,取材时还要注意木材的纹路。木料的加工用刀子、弓锯、木砂纸和锉刀等。图5-23所示是台湾地区设计师云帆的自然材料手工再生作品。Kamaro'an是她品牌的名字,Kamaro'an(读音:嘎玛鲁岸)在阿美族语中的意思是"住的地方"。

图 5-23　云帆的自然材料手工再生作品(图片来自大好河山设计公司)

Kamaro'an的家具与家饰均取材自花莲港口部落的艺术创作,由部落艺术家带领族人手工制作而成。工艺是顺应生活的需求而生的,而且在满足需求之余,又会反映出当地独特的精神生活,进而形成当地的生活美学。也因此Kamaro'an的产品都是围绕着"部落工艺""部落生产"发展而来的,例如轮伞草系列:在工厂制作完成的金属框架送到部落之后,再由部落妇女把轮伞草细细地编到铁架上。一些工业生产零件的辅佐让设计师可以把产品的制作时间控制在合理的范围。

生命力旺盛的轮伞草生长于清澈的水梯田,是海岸阿美族的传统编织材料。夏天凉凉的轮伞草席是部落家家户户的生活必需品,草席的编织也是部落妇女的日常技艺。在艺术家舒米·如妮与设计师的合作中,将传统的轮伞草编织工艺结合在简约的金属框架里,加快了轮伞草的编织速度。部落妇女的轮伞草工作团包括种植、采集、剖皮、晒干、编织、组装到包装出货,产品成本几乎都留在部落里,产品利润近半成回馈了合作的艺术家,可以让艺术家有更稳定的资源进行更多的创作。

4. 金属材料

常用的有白铁皮、铜片、钢丝、漆包线、大头针等。金属材料可用剪刀、钢锉、手摇钻、焊接等方法进行加工。

工具的配备要根据制作要求进行选择,一般配有尺子、刀子、锉刀、锯子、剪刀、钻、榔头。有些工具可以自己制作,如小榔头可用一支旧水龙头横柄和一根木棍制成;刻刀可以用砂轮磨制废钢锯条做成等,也可以使用家里现有的工具,如螺丝刀、钳子等。

日本东洋钢铁公司(oyo Steel 東洋スチール株式会社)位于日本大阪,是一家有着近50年历史的金属制品加工厂,近几年随着产业的不断深化改革,也逐渐从生产加工制造为主转为自己品牌的设计与打造。包具品牌Konstella就是在这样的背景下出现的产物,采用金属搭配高端皮革设计的公事包,设计理念来自天空中的星座。

这次Konstella品牌与东洋钢铁公司合作,对工厂本身的技术能力和商业市场进行全面的评估后,给项目的定位是:带给消费者一个兼具安全感和时尚品质感的公事包。不同于常见的皮制公事包,轻量级的金属外壳可以保证产品的坚固度,同时平整坚硬的箱面还可

以成为随时随地的桌面,可以用于书写和笔记本电脑的放置,简约干净的金属表面与具有色彩与温度的皮革搭配也给人带来视觉上的舒适感,如图 5-24 所示。

图 5-24　Konstella 金属高端皮革公事包(图片来自大好河山设计公司)

5. 废旧物品

废旧物品经常作为创意设计使用的材料,一方面体现了环保的理念,另一方面又是对创意的激发。废旧物品的种类很多,金属材料有易拉罐、铜片、铜丝、铁片、铁丝、铜锯条、自行车辐条、螺丝螺母等;木质材料有各种木板的边角料;塑料材料有可乐瓶、塑料板、塑料管、泡沫塑料等;其他还有乒乓球、牙膏管、竹竿、破镜子等,在平时要注意收集这些材料。

在我们的印象中,大海是地球上最美的风景之一,然而,美丽的海洋正在沦为一个巨大的垃圾场。全球每年会产生大约 30 亿吨聚合材料,其中 1‰ 会以塑料垃圾的形式流向大海。这些海洋垃圾中,肉眼可见的只是很少一部分,绝大部分都是以颗粒的形态四处漂浮,这还不包括沉入海底的部分。Studio Swine 是一间来自伦敦的设计工作室,他们近年来一直在研究用回收废料制造家具。最近,他们又尝试着用海洋垃圾来制作环保艺术品,呼吁人们关注海洋保护。这一项目名为"Gyrecraft",名字由英文单词"环流"和"手工制作"组成,设计师想借此强调项目的主题与艺术性。

设计师们乘船出海,利用特制的网篮将海中漂浮的塑料碎片收集起来,然后用他们自己发明的太阳能熔炉将碎片融化,最后制成精美的艺术品。这些艺术品的制作材料均来自海洋,它们的造型也与大海息息相关,例如鲸鱼的牙齿、星象仪、渔网、玳瑁和珊瑚,而这些艺术品的名称,则来自收集制作材料的环流区域。如图 5-25 所示为《北太平洋环流》设计作品。

图 5-25　Studio Swine 设计室设计的环保作品《北太平洋环流》(图片来自领点传媒)

(二)模型的分类

模型的种类繁多,从内容上分,可分为建筑模型、船舶模型、汽车模型等;从构造上分,有纸木结构的简单模型,也有要用几千个零件、制作要求较高的无线电遥控模型;从性能上看,有只能观赏的实体模型,有只能短距离、短时间运动的模型,也有能长距离、长时间运动的模型。设计活动的开展可分为自由设计和命题设计,自由设计是在规定主题的情况下,不规定设计内容和要求,制作材料由自己选定。

命题设计是规定了设计内容或材料,如易拉罐飞机模型设计等,所以,模型的制作也可分为依据设计材料的模型(材料命题),如报纸、纸盒、易拉罐、吸管等,以及依据设计主题(内容命题)的模型,如表达"静与动"。

用模型表达创意具有一些突出的优点。首先,可提供三维的形体,非常直观,为思考提供丰富的营养。其次,利用看得见的、摸得着的结构进行思考,使人能得到突然而至的快乐感和出乎意料的新发现。再次,模型是可供评价和共享的。最后,用模型思考,开动了大脑的右半球,当思考受阻于一个词语或一个符号的时候,模型是不可思议的解药。

如"MOON"月球模型的设计,出自设计师 Oscar Lhermitte 和 Kudu 设计工作室,以1∶20万比例尺严格按照 NASA 公布的数据制作。环绕它旋转的光源可以手动设定,也可以完全与真实的月球同步(如图 5-26 所示)。

图 5-26 创意月球模型设计"MOON"(图片来自领点传媒)

经典案例赏析

毕业于包豪斯的中国新锐设计师

毕业于德国包豪斯大学的中国新锐设计师靠着一个毕业设计,成了设计界的红人,被权威杂志排进德国 TOP 50,并且第一次在国内亮相,就有一家企业签下了他们的创意作品。这些是陶海悦和翁昕煜最初成立设计工作室时万万没有想到的。

十年前,翁昕煜还是中国传媒大学一个普通的德语系学生,跟现在大多数年轻人没什么区别:读书、实习、害怕进入社会,对于未来,有一点迷茫。后来一次"偶然临时起意"他决定申请德国包豪斯大学,重读一遍本科,学产品设计。

十年前,陶海悦是上海师范大学的一名艺术生,跟着向京、瞿广慈夫妇学雕塑,毕业后选择去德国包豪斯大学,继续攻读公共艺术的研究生。6 年前,这两个有趣且热爱艺术的人相遇了,并于 2015 年在柏林成立了工作室 Yuue Design。仅用了一年半的时间,他们的设计连续得到认可,特别是"良药苦口"系列最广为人

知。他们设计的作品多为普通的生活用品,但是情趣感非常强,不仅幽默,更具有反思性(如图 5-27 和图 5-28 所示)。

图 5-27　Yuue Design 首次在斯德哥尔摩设计展亮相
(图片来自 ACG 艺起嗨)

图 5-28　"良药苦口"系列设计
(图片来自 ACG 艺起嗨)

Oops！Lamp 是一个会恶作剧的捣蛋鬼。拉绳一拉,Oops 一不小心就把灯管和灯泡都拽出来了……当你还沉浸在不小心把别人东西弄坏的尴尬和懊悔中,其实这只是设计师和你开的一个小玩笑(如图 5-29 所示)。

Time Killer 是一只在自杀的钟,如果没有人在场,它就会用锯子切割自己;如果有人出现,它就会停止这种"自杀仪式",假装什么事都没有发生,但总有一天,它会一分为二。时间的消逝,其实是可以看见的(如图 5-30 所示)。

图 5-29　Oops！Lamp 互动吊灯
(图片来自 ACG 艺起嗨)

图 5-30　Time Killer 互动挂钟
(图片来自 ACG 艺起嗨)

Angry Lamp 是一盏形似人且有自己个性的灯,它爱唱反调,会偷偷观察人类使用灯的情况,如果周围已经够亮或忘了关灯,它就会把自己关掉(如图 5-31 所示)。

这个叫 TANGIBLE MEMORY 的家伙,其实是一个懂事的相册,如果你很久不碰它,相框里的照片就会模糊,就像记忆在慢慢消散,而你的抚摸可以唤醒它,就像它唤醒你的美好记忆一样。TANGIBLE MEMORY 源自对时间和记忆的理解(如图 5-32 所示)。

德国柏林是一个自由独立的城市,有国际大都市的宽容,却没有浓重的商业

图 5-31　Angry Lamp 创意灯（图片来自 ACG 艺起嗨）

图 5-32　TANGIBLE MEMORY 诗意相框（图片来自 ACG 艺起嗨）

气息,有很多艺术家和设计师,整年无休的各种活动和展览给予了 Yuue Design 很多灵感,慢节奏的环境也非常适合专心工作和生活。

2017 年,对于翁昕煜和陶海悦来说又有一件里程碑式的事件发生,两大知名欧洲家居品牌找到了 Yuue Design 签约,虽然具体的名称不能透露,但是对于在国外创业的年轻人来说,这算是对作品非常肯定的鼓励了。现在他们还会为终于攒够钱买到心仪已久的工作椅开心不已。"人们拥有的物质已经够多了,我们不主张让产品去满足人的物质欲望,而是希望能找到购买一件产品的新理由。"这也许是 Yuue Design 的设计理念之一吧！总之,好的设计永远值得被珍惜。

资料来源：http://mp.weixin.qq.com.

本章小结

本章主要围绕如何制定合适的主题进行探讨,首先讲解设定合适主题的原则,主题不能设定得太宽泛,也不能太狭窄。接着讨论了设定主题的方法,需要在设定主题之前对需要研讨的组织或者企业做充分了解。然后给出主题的设定、主题涉及的范围和相关讨论主题的最终利益相关者等 8 个工具：关键词替换法、635 脑力激荡法、莲花图法等进行了介绍。其中主题视觉化创意方法是一个非常关键的方法,也是创新设计思维的一个核心,站在受众角度考虑问题,也就是换位思考,或称为同理心,我们会在第六章的实例中详细为大家介绍。

思考与练习

1. 创新设计思维游戏一：一棵大树

目的：动态合影拍照、锻炼右脑思维。

人数：没有限制，但是最好不要超过60个人。

时间：10～20分钟。

道具：不需要道具，但是需要所有人可以站下的空间。

何时来做：一般在吃过午饭之后，课程开始之前。

做法：所有的人站成一排，面向讲台方向，大家选出一个强壮的人站在队伍的最前列，第一位大声说"我是一棵大树"，然后走到空地中间，比画成一棵大树的样子。紧接着后面的一位讲出和大树相关的任何东西，比如"我是树上的一片叶子"，讲完后走到大树旁边，比画出叶子的样子。接下来由下面的一位讲出一个关于大树的任何东西，要求不能和前面重复，不能停顿，重复或者停顿的人最后要给大家表演节目，直到最后一位讲完。让大家保持各自的动作，照一张"奇特"的合影作为结束。

2. 创新设计思维游戏二：堆气球塔

目的：团队协作精神、原型设计。

道具：每组一个打气筒，50个气球，一卷线绳，一卷小胶带。

人数：每组5～10人。

时间：30分钟。

何时来做：在吃过午饭以后，开始活动之前，在讨论的主题与团队协作精神相关的时候。

做法：每个小组利用给定的道具打气筒、气球、线绳、小胶带，在20分钟内做一个最高的气球塔，不许借助任何外力，做得最高的小组得奖。做完后，每个小组和大家分享做游戏的体会。

3. 创新设计思维游戏三：姿势比"人"

目的：换位思考、移情他人。

人数：没有限制，每两个人一个小组。

时间：1分钟。

何时来做：需要换位思考，角色移情的时候

做法：要求每个人用两只手比画出一个"人"字给对面人看，这时大部分人看到的不是"人"而是"入"。只有站在对方的角度，用手比画一个"人"字，对方看到的才是一个"人"字。

4. 创新设计思维游戏四：故事接龙

目的：锻炼右脑思维。

人数：没有限制，每个小组不要超过10个人。

时间：10分钟。

道具：不需要道具。

何时来做：在进入右脑思维提出建议之前，或者仅仅作为热身游戏。

做法：要求每一个小组从第一个人开始，讲一句话的故事，然后后边的人接着将故事续

讲下去。要求,在讲之前一定赞成上一位的故事,说句"是的,是的"。故事要求尽量荒诞,尽可能给后面增加难度,如此一个接一个讲下去,直到主持人宣布游戏结束。

5. 思考题:《格林童话》中有一个《池中水妖》的故事。讲的是一个男孩和女孩在井边玩,不小心掉到井里,被水妖捉去干苦力。孩子们忍受不了,连夜逃跑。没走多远就看见女妖追上来了,女孩朝身后扔了一把刷子,那把刷子立刻变成了一座布满了成千上万根刺的大刷子山,水妖费了好大的力气爬过了这座山,男孩朝身后扔了一把梳子,那把梳子变成了一座布满了成千上万个尖齿的大梳子山,水妖抓住尖齿又爬了过去,这时,女孩朝后面扔了一面镜子,那面镜子变成了一座非常光滑的镜子山,它光滑得使水妖没法爬上去,小男孩和小女孩终于成功地逃走了。

请利用这个童话故事为核心立意,设计一套可以随身携带的、具有多种功能的镜子。可先到家居用品店考察现有的多功能镜子,也可以通过其他的物品得到启发,提出一个创新镜子的新方案。要特别注意设计什么结构来实现"方便携带以及多功能",然后再做一个模型或者制作一面真实的镜子。

第六章

创新设计思维项目综合实训

1. 掌握如何根据对象的资料发现并确定主题概念；

2. 掌握主题概念解构的过程，通过主题概念的确立来寻找创意切入点；

3. 树立标新立异的创新意识，掌握拼置同构整合方法与过程进行设计创作；

4. 掌握从概念到视觉元素转化的方法，并有针对性地进行设计创意。

主题解析、概念解构、视觉元素转化

从摩拜单车看共享出行中的大设计

2016年4月22日，摩拜单车（Mobike）正式宣布登陆上海，以倡导绿色出行的方式给世界地球日一份礼物。时至今日，以摩拜单车为首的智能共享单车平台，受到人们疯狂的追捧，正在逐渐改变人们的生活方式和出行方式。

设计公司eico与摩拜单车进行了更深度的合作，从手机端应用体验优化到用户使用流程简化，再到品牌形象定义，在硬件和软件方面，共同打造全新的自行车共享体验。面对摩拜这样一家初创企业，以及它带来的颠覆传统的自行车共享新模式，进行有品牌思维的设计十分重要。

在营销策略方面,摩拜单车坚持做公关不做广告。摩拜单车一切品牌形象从无到有,仅在短短几个月的时间里就成功建立起来,其极简设计风格更容易让它与传统自行车区别开来,给公众营造一种"骑摩拜的人更文艺,也更支持公益"的视觉形象(如图6-1所示)。

图6-1　摩拜品牌视觉设计(图片由中国传媒大学提供)

摩拜单车的风靡,瞬间引发了共享单车的"大战",据智东西统计的数据显示:截至目前,市场中已经有包括摩拜单车、ofo、优拜单车、小鸣单车、小蓝单车等20多家投资机构投入了近30亿元资金。2016年资本趋冷,但摩拜在这场共享单车的"大战"中异军突出,杀出重围,在几乎一年的时间里就完成了投资金额高达数亿美元的融资。

案例分析:

摩拜单车是互联网思维的产物,是传统与现代思想的融合贯通。2016年是智能共享单车发展的元年,世界上第一辆智能无桩自行车设计就诞生在中国。这是以摩拜为代表的中国创新,将前沿的移动互联网科技与中国擅长的制造业结合在一起。它有别于传统的设计,是包括流程设计、服务设计、用户体验设计为一体的大设计。摩拜单车通过骑行改变城市,通过智能共享自行车的方式解决城市交通的出行,为城市公共设计画上浓墨重彩的一笔。

资料来源:http://mp.weixin.qq.com.

第一节　艾德英语培训学校标志设计

项目背景:

艾德英语培训学校简称艾德教育,成立于2010年,是黑龙江省首家雅思考试官方合作

培训机构。它是一所集教育培训、教育产品研发、教育服务等于一体的大型综合性教育培训机构。致力于各类国际英语考试的发展研究、课程开发及高端私人定制,专业从事雅思、托福、GRE、GMAT、SATI&Ⅱ、SSAT、A-level、海外生存口语等英语培训项目。艾德英语培训学校专注于为准留学生提供个性化全面的英语培训,侧重培养学生学习英语的能力及西式思维,帮助学生高效通过各类留学考试,顺利融入海外学习、生活和工作。

训练内容:
(1) 发现概念;
(2) 主题概念的确立与解构。

训练目的:
(1) 掌握如何根据对象的资料发现并确定主题概念;
(2) 掌握主题概念解构的过程;
(3) 掌握概念解构过程中,概念到视觉元素转化的方法。

课题要求:
对所选项目的资源进行调查分析,确定主题概念,并对主题概念进行解构,完成项目的设计任务。

参考网站:
(1) 艾德英语网 http://www.aideenglish.com;
(2) 中国 CI 网 http://www.cn-cis.com;
(3) 哈尔滨市伙伴经济信息咨询有限公司网址:http://www.ihuoban.cc。

一、项目确定

1. 项目名称
- 艾德英语培训学校标志设计

为艾德英语培训学校设计符合其产品特色、市场开发环境和文化理念的商标。

2. 项目要求
- 标志设计能代表公司的文化内涵,并且醒目简洁。
- 通过标志设计,增强公司的个性化特点与形象。
- 标志设计能体现艾德英语培训学校的教学特点和偏重综合性教育的产品属性。
- 设计的标志主要用于艾德英语培训学校的整体形象设计、教学全过程及学生使用的物化产品等。

二、调查分析

1. 艾德英语的企业形象
艾德英语是一个聚集了具有留学经验的教研专家、专项高手的 80 后精英师资团队,由雅思名师西震任教学总监,通过建立个性化 VIP 私教课程打造"高效备考管理"的教学理念(如图 6-2 所示)。

2. 艾德英语的文化教育产品
艾德英语形成了以艾德教学体系为核心的课程、教材、教具、教辅等系列产品。具体产品涉及教材、教学光盘、电子书、游戏卡片等。在本次设计项目中,企业强调该标志的设计主

要应用于艾德英语的形象推广及在日常教学中形象的渗透及涉及学生使用的物化产品等（如图 6-3 所示）。

图 6-2　艾德英语教育标志（图片来自艾德英语网站）

图 6-3　艾德英语教育课程内容（图片来自艾德英语网站）

3. 艾德英语的文化理念

艾德英语秉持专业（Professional）＋敬业（Dedicate）、激情（Passion）＋亲情（Family）的"高效备考管理"教学理念，为准留学生提供个性化全面的英语培训，侧重培养学生学习英语的能力及西式思维，帮助学生高效通过各类留学考试，顺利融入海外学习、生活和工作（如图 6-4 所示）。

图 6-4　艾德英语文化理念（图片来自艾德英语网站）

4. 对象与市场

随着市场竞争的日益激烈和企业的规模化、现代化，企业产品更为多元化，使用的对象、环境以及市场竞争对手互不相同。艾德英语主要是针对想要出国留学的国内学子，主要内容是帮助学生高效通过各类留学考试，顺利融入海外学习、生活和工作。

艾德英语的主要竞争对手是新东方、派特森英语、EF教育、环球雅思、托浦英语等,虽然在黑龙江省占据一定市场,但仍未进行商业化、系统化的包装(如图6-5所示)。

图6-5　艾德英语竞争对手(图片来自哈尔滨伙伴广告公司制作)

5. 精准客户需求

在企业设计任务要求之外,企业主管对标志设计曾经提出,希望将该教育的教学理念通过标志的展现传达出去,加深学子对"专业＋敬业""激情＋亲情"的"高效备考管理"理念的深化;另外企业主管希望能够将该机构的标识与其他教育机构的标识区分开来,通过简单、新颖的方式进行展现。

注意:在设计过程中,首先,设计者要明确企业对设计任务的具体要求;其次,设计者所设计的作品必须充分体现企业文化,这是基于项目的客观属性的要求。但在实际操作中,企业主管往往根据个人喜好、兴趣,以及对于设计任务的理解提出一些具体的要求。针对这一要求我们要辩证地看待,从服务的角度必须满足客户的需求,同时也应该清醒地认识到,设计除了情感还必须依据客观且理性的分析,两者有机地结合对于设计服务的完美实现至关重要。

三、确定主题概念

在了解设计要求的基础上,通过逻辑归纳整理寻找创意主题的核心内容,并在此基础上转化为对设计对象的情感判断。

1. 主题概念解析

1) 归纳总结

主题概念解析必须立足于对设计要求的归纳和总结,根据前文对设计项目的调研,主要因素归纳如下。

(1) 公司产品。主要为准留学生提供个性化的全面的英语培训,课程设置内容包括:雅思、托福、面试口语、高中生特色英语等教学系列产品,重点是帮助学生高效通过各类留学考试的系列教学产品。

(2) 文化理念。专业＋敬业、激情＋亲情的"高效备考管理"教学理念。

(3) 消费对象。所有想要出国学习、生活、工作的国内学子。

(4) 市场。国内推广。

(5)客户特殊要求。强化教育理念、标志简介醒目、与同行业区分、国际通用、体现文化。

2)二次分类

围绕这些概念,从品牌的文化意象和表现特征进行二次分类,以便进行下一步的主体概念抽象化和情感化。

根据设计要求从企业文化中提取品牌的文化意象,抽取抽象概念体现企业的隐性文化因素。品牌的文化意象和表象特征如下。

(1)艾德英语:英文AIDE的直译,原指助手、副官或侍从。

(2)游戏:培养学生西式思维,吸收了西方寓教于乐的理念。

(3)文化意象:西方文化、推广普及、寓教于乐

(4)品牌表现特征:概括为专业化、造型具象、色彩明快、国际化。

2. 主题构成

在主题因素解析的基础上,利用头脑风暴法组织讨论如何将文化意象和表现特征相互结合,并用简练的语言概括出主题概念的情感表现。

艾德英语取其首字母A和D,A代表乐观向上,对英语及生活的积极态度;D代表专业用心,分享知识和快乐,总结起来便是艾德教育的文化教育理念"乐观向上、用心分享"。

四、设计构思——创新设计思维的应用

1. 主题抽象化

运用概念分离的方式,我们重新把主题"乐观向上、用心分享"解构,打散为"乐观""向上""用心""分享"4个关键词,然后围绕关键词展开联想。

2. 分单元发散联想

在这一阶段我们可以从关键词出发,利用各种联想形式和发散方式(如思想风暴法、心智图法等方式)、发散思维、拓宽思路,寻找视觉化的表现方案。

3. 视觉化整合草图方案

根据联想发散的结果,依据整合的知识可以大致寻找出一些整合的方向。这个过程是一个量变的思考过程,是一个灵光闪现的过程。一般情况下,这也就是典型的"麦金"构绘创作的过程。因此,一定要把整合的意象及时地记录并加以完善。

概念性方案包括:字母+符号、字母+对号、字母组合、字母+太阳、问号+学习等如图6-6所示。

五、确定方案设计制作——形式调整

在上述大量方案的基础上,我们可以围绕这些方案展开讨论,选择2~3个方案进行视觉形式细节的修改,然后征求各方意见,在此基础上再次修改完善。

这一阶段的细节完善主要的依据是对产品的表象特征的定位和视觉形式的基本规律。例如,本案中鲜艳明亮的色彩、圆润的造型、象形的符号就是针对产品定位中专业化、造型具象、色彩明快、国际化等条件,最后形成如图6-7的设计方案。

设计注释:运用笑脸符号作为基本造型构成红蓝两种形象,不仅体现了培训教育机构的亲切服务,又能隐喻莘莘学子的满意程度。通过笑脸这种形象的表现配合寓教于乐的产品特性,赋予标志以"亲切活泼"的特点。

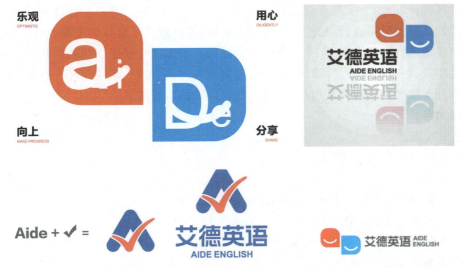

图6-6 艾德英语标志设计草图（图片来自哈尔滨伙伴广告公司制作）

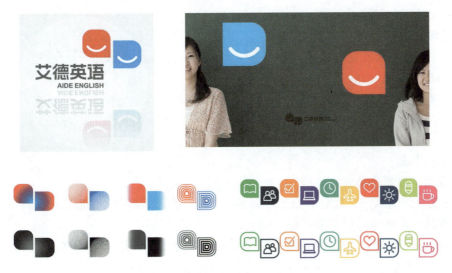

图6-7 艾德英语标志设计最后定稿（图片来自哈尔滨伙伴广告公司制作）

 商业的创意设计是建立在对商业诉求完整把握的基础上，运用艺术化的创意表现手段将传达内容与传达形式完美结合的设计行为。它既不是艺术的无病呻吟，也不是天马行空的肆意而为，必须通过详细的调查分析、综合，并利用创意设计的具体方法，为艺术设计的"天马"套上逻辑指控的马鞍。

第二节　齐氏餐饮管理有限公司——馋嘴猪项目设计与推广提案

项目背景：

齐氏餐饮管理有限公司是一家集品牌管理、美食研发、餐饮直营及连锁特许经营于一体

的餐饮管理机构。自2008年成立以来,公司旗下已有齐家铺子、万嘉粥铺、馋嘴猪小粥坊三个知名餐饮品牌。公司直营、加盟已有数十家店面,并已取得了良好的市场效益。齐氏馋嘴猪欢乐猪煲店是齐氏餐饮于2016年专门针对年轻人推出的全新餐饮品牌。其中,四款招牌菜品馋嘴猪煲、馋嘴招财煲、馋嘴滋味肉、馋嘴大花卷,口味独特、深受年轻人喜爱。同时,此品牌也弥补了猪煲类餐饮产品市场的空白,拥有广阔的市场前景。

训练内容:
(1) 发现概念;
(2) 主题概念的确立与解构。

训练目的:
(1) 掌握如何根据对象的资料发现并确定主题概念;
(2) 掌握主题概念解构的过程;
(3) 掌握概念解构过程中,概念到视觉元素转化的方法。

课题要求:
对所选项目的资源进行调查分析,确定主题概念,并对主题概念进行解构,完成项目的设计任务。

参考网站:
(1) 齐氏餐饮管理有限公司 http://www.atobo.com.cn/Companys/12751719.html;
(2) 中国 CI 网 http://www.cn-cis.com;
(3) 哈尔滨市伙伴经济信息咨询有限公司网址:http://www.ihuoban.cc。

一、项目确定

1. 项目名称

- 齐氏·馋嘴猪公煲标志设计

为齐氏·馋嘴猪公煲设计符合其产品特色、市场开发环境和文化理念的商标。

- 齐氏·馋嘴猪公煲招牌菜推广文案

为齐氏·馋嘴猪公煲招牌菜设计符合其产品特色、市场开发环境和文化理念的推广文案。

2. 项目要求

- 标志设计能代表公司文化的内涵,并且醒目简洁。
- 通过标志设计,增强公司的品牌形象推广。
- 招牌菜推广文案及海报设计能体现齐氏·馋嘴猪公煲的商品特点和新菜系的开发与产品属性。
- 招牌菜推广文案及海报设计主要用于齐氏·馋嘴猪公煲产品店面的整体形象设计、美食产品的推广等。

二、调查分析

1. 齐氏·馋嘴猪公煲企业形象

齐氏餐饮管理有限公司旗下的"齐氏·馋嘴猪公煲"属于餐饮业中一种小规模的餐饮加盟店,在餐饮业激烈的竞争中脱颖而出,具有很强的市场生命力及强大的市场空间和市场潜

力(如图 6-8 所示)。

图 6-8　吉林省齐氏餐饮管理有限公司网站(图片来自企信宝网站)

2. 齐氏·馋嘴猪公煲招牌菜

齐氏·馋嘴猪公煲,旗下有四款招牌菜品口味独特,深受年轻人喜爱。公司的猪肘酱料是齐氏·馋嘴猪公煲成功的关键,为厨师压缩了许多烦琐的烧制流程,同时也给经营者带来了许多管理上的便捷,不仅保证了质量,又方便了管理。

3. 餐饮文化理念

齐氏餐饮管理有限公司秉持"因时而变,因地而变,永续经营"的经营理念,传达"责任、创新、敬业、团结"的企业精神,发扬以"特色经营,服务顾客,卫生消毒第一"的企业口号服务于大众。

4. 对象与市场

齐氏餐饮管理有限公司旗下的齐氏·馋嘴猪公煲美食,在黑龙江及周边地区作为一支刚刚兴起的生力军,在餐饮业激烈的竞争中脱颖而出。健全的供应商服务支持,实行一店一长的管理模式。现已具有一定的品牌知名度和良好的口碑,在市场当中具有一定的创新性,有很强的市场感召力。

齐氏·馋嘴猪公煲的主要竞争对手是港味·798 茶餐厅、上井餐饮、朝天门餐饮、养生·麻辣香锅、亚惠美食等,虽然在黑龙江省占据一定市场,但仍未进行商业化、系统化的包装,品牌形象推广有待提高(如图 6-9 所示)。

图 6-9　齐氏·馋嘴猪公煲主要竞争对手(图片来自哈尔滨伙伴广告公司)

5. 精准客户需求

企业主管希望能够打造一个受年轻人喜欢并可接受的餐饮品牌;满足年轻人追求多样化和新奇特的消费心理,具备独特的品牌个性,同时也让加盟商对产品有兴趣,对加盟有信心。

注意：在设计过程中，首先，设计者要清楚企业对设计任务的具体要求；其次，设计者所设计的作品必须充分体现企业文化，这是基于项目的客观属性的要求。在设计时，我们要从服务角度出发满足客户需求，同时也应该清醒地认识到，设计除了情感还必须依据客观而理性的分析，两者有机地结合对于设计服务的完美实现是至关重要的。

三、确定主题概念

在了解设计要求的基础上，通过逻辑归纳整理寻找出创意主题的核心内容，并在此基础上转化为对设计对象的情感判断。

1. 主题概念解析

1）归纳总结

主题概念解析必须立足于对设计要求的归纳总结。根据前文对设计项目的调研，主要因素归纳如下。

（1）公司产品。主要为齐氏·馋嘴猪公煲提供个性化的品牌定位，包括本身的地理位置、制作时间、招牌菜、口味、工序、分量以及价格等；招牌菜主要包括：猪煲、招财煲、滋味肉、大花卷等；还要锁定目标消费群体，以食不厌精、工序复杂、实惠、管饱、亲民的公道价格来吸引消费者。

（2）文化理念：齐氏餐饮集团秉持"因时而变，因地而变，永续经营"的经营理念，传达"责任、创新、敬业、团结"的企业精神，发扬"以人为本，管理到位，制度说话"的管理目标，以"特色经营，服务顾客，卫生消毒第一"的企业口号服务于大众。

（3）消费对象：打造一个受年轻人喜欢并可接受的餐饮品牌。

（4）市场：国内推广。

（5）客户特殊要求：打造年轻人喜欢并可接受的餐饮品牌，具备独特的品牌个性，突出猪煲产品的独特性，对外宣传要求必须带有"猪煲"两字，利于搜索及推广。

2）二次分类

围绕这些概念，从品牌的文化意象和表现特征进行二次分类，以便进行下一步的主体概念抽象化和情感化。

根据设计要求从企业文化中提取品牌的文化意象，抽取抽象概念体现企业的隐性文化因素。品牌的文化意象和表象特征如下。

（1）馋嘴猪公煲：以"馋嘴猪"三字进行直译表现，突出本产品特色。

（2）产品：四款招牌菜品馋嘴猪煲、馋嘴招财煲、馋嘴滋味肉、馋嘴大花卷口味独特、深受年轻人喜爱。同时此品牌也弥补了猪煲类餐饮产品市场的空白，拥有广阔的市场前景。

（3）经营理念：年轻化、实惠、管饱、亲民。

（4）品牌表现特征：概括为特色化、造型具象、色彩明快、易于识别与记忆。

2. 主题构成

在主题因素解析的基础上，利用头脑风暴法组织讨论如何将文化意象和表现特征相互结合，并用简练的语言概括出主题概念的情感表现。

"馋嘴猪公煲"以馋嘴猪的卡通形象世人，憨态可掬、风趣幽默的馋嘴形象是它的特点，结合文字的表现，加深该品牌的印象。配以"小温煲，大满足"的广告语进行表现（如图6-10所示）。

产品本身

A、位置：商场店面，人流量大，但面积也会偏小些。
B、速度：中央厨房配送、上菜速度快。
C、招牌菜：猪煲、招财煲、滋味肉、大花卷。
D、口味：温暖、量足、入味。
E、工序：食不厌精、工序复杂。
F、分量：实惠、管饱。
G、价格：亲民。
H、风格：有趣。

目标消费群体

A、满足目标消费群体可吃饱的需求。
B、满足上菜快，口味又好的需求。
C、满足份量大的需求。
D、满足性价比高的需求。
E、满足观感新奇特、并有记忆和传播点的需求。

小温煲，大满足。

图 6-10　齐氏·馋嘴猪公煲设计创意文案（图片来自哈尔滨伙伴广告公司）

四、设计构思——创新设计思维的应用

1. 主题抽象化

运用概念分离的方式，我们重新把主题"小温煲，大满足"解构，打散为"小温饱""大满足"两个关键词，然后围绕关键词展开联想。

2. 分单元发散联想

在这一阶段我们可以从关键词出发，利用各种联想形式和发散方式（如头脑风暴法、心智图法等方式）、发散思维拓宽思路，寻找视觉化的表现方案，如图 6-11 所示。

图 6-11　齐氏·馋嘴猪公煲设计创意草图（图片来自哈尔滨伙伴广告公司）

3. 视觉化整合草图方案

根据联想发散的结果，依据整合的知识可以大致寻找出一些整合的方向。这个过程是一个量变的思考过程，是一个灵光闪现的过程，一般情况下，这也就是典型的"麦金"构绘创作的过程。因此，一定要把整合的意象及时地记录并加以完善，如图 6-12 所示。

A、馋嘴猪煲。——————准备的时间和工作多，耗时长。

标题

馋嘴猪煲，食肉动物的大满足。

内文

你美美的吃掉一块肉，只需要10秒，
我们为此却甘愿付出整整10小时。

随文

两小时秘方煨制，十小时排酸抽水，两小时精致烹饪。

B、馋嘴招财煲。——————寓意好，吉利。

标题

馋嘴招财煲，一夜暴富的大满足。

内文

当鸡手猪手在我面前挥舞，
大金元宝就对我露出笑容。

随文

招财进宝，麻辣鲜香。

C、馋嘴滋味肉。——————准备的工序多，入味。

标题

馋嘴滋味肉，入滋入味的大满足。

内文

生活，要有滋有味，
吃肉，更要入滋入味。

随文

9种精选原料，8小时精心煨制，先炸后蘸，酥糯甜香。

D、馋嘴大花卷。——————份量足，味道好。

标题

馋嘴大花卷，特别大的大满足。

内文

鲲之大，不知其几千里也，
大花卷，不知其几斤几两。

随文

先蒸后烤，奶香四溢。

图 6-12　齐氏·馋嘴猪公煲设计创意文案（图片来自哈尔滨伙伴广告公司）

招牌菜推广文案——利益点（命名、归类、好吃）；馋嘴猪煲——准备的时间和工作多，耗时长；馋嘴招财煲——寓意好，吉利；馋嘴滋味肉——准备的工序多，入味；馋嘴大花卷——分量足，味道好。

五、确定方案设计制作——形式调整

在上述大量方案的基础上，我们可以围绕这些方案展开讨论，选择2～3个方案进行视觉形式细节的修改，然后征求各方意见，在此基础上再次修改完善，如图6-13所示。

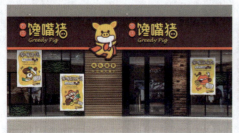
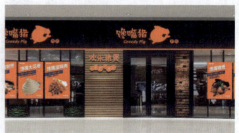

图 6-13　齐氏·馋嘴猪公煲设计方案（图片来自哈尔滨伙伴广告公司）

这一阶段的细节完善主要的依据是对产品的表象特征的定位和视觉形式的基本规律。例如,本案中鲜艳明亮的色彩、圆润的造型、象形的符号就是针对产品定位中特色化、造型具象、色彩明快等条件,最后形成的设计方案如图 6-14 所示。

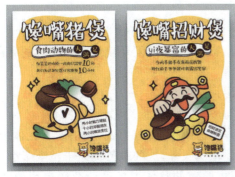

图 6-14　齐氏·馋嘴猪公煲最终设计方案(图片来自哈尔滨伙伴广告公司)

设计注释:运用馋嘴猪的卡通形象作为基本造型构成,不仅隐喻该美食取自猪肉煲这一特色,又能表现憨态可掬、风趣幽默的馋嘴"吃货"形象。通过这种形象搭配整套招牌菜文案的推广,以此来打造一个口味独特、深受年轻人喜爱的餐饮品牌形象。

第三节　G-LIFE 优选生活体验馆形象设计

项目背景:

G-LIFE 优选生活体验馆是哈尔滨首家全生活方式体验馆,坐落于哈尔滨重要商圈。G-LIFE 以"人、家、生活"为理念,以提升修为、改善真我为宗旨,共分三层主题概念体验。第一层烹饪教室,聘任国内知名烹饪大师,教授中餐、西餐、东南亚菜系以及西点烘焙课程;第二层五道学堂,聘请著名国学导师教授书道、花道、茶道、香道以及琴道;第三层微会所,开设色彩礼仪课程,承办私人派对,并提供专属定制服务。

训练内容:

(1)发现概念;

(2)主题概念的确立与解构。

训练目的:

(1)掌握如何根据对象的资料发现并确定主题概念;

(2)掌握主题概念解构的过程;

(3) 掌握概念解构过程中,概念到视觉元素转化的方法。

课题要求:

对所选项目的资源进行调查分析,确定主题概念,并对主题概念进行解构,完成项目的设计任务。

参考网站:

(1) G-LIFE 优选生活体验馆 http://www.yhouse.com/host/43372;

(2) 中国 CI 网 http://www.cn-cis.com;

(3) 哈尔滨市伙伴经济信息咨询有限公司:http://www.ihuoban.cc。

一、项目确定

1. 项目名称

- G-LIFE 优选生活体验馆标志设计。

为 G-LIFE 优选生活体验馆设计符合其产品特色、市场开发环境和文化理念的商标。

2. 项目要求

- 标志设计能代表公司文化的内涵,并且醒目简洁。
- 通过标志设计,增强公司的个性化特点与形象。
- 标志能体现 G-LIFE 优选生活体验馆"体验营销"的经营模式,使消费者在体验产品的过程中享受企业专业化、标准化和人性化的服务,这种服务贯穿于整个营销流程。
- 设计的标志主要用于 G-LIFE 优选生活体验馆的整体形象设计及所使用的物化产品等。

二、调查分析

1. G-LIFE 优选生活体验馆企业形象

G-LIFE 优选生活体验馆是哈尔滨首家全生活方式体验馆,它不仅是国学文化、人文科技、低碳环保理念的浓缩,同时也是展示烹饪文化、与消费者沟通交流的平台。它改变了以往传统的销售模式,建立线上线下新平台,以中国国学知识,美食文化为中心构筑的社交平台,如图 6-15 所示。

2. G-LIFE 优选生活体验产品

欧式风情装修,环境典雅有格调。体验馆共分三层。第一层烹饪教室,聘任国内知名烹饪大师,教授中餐、西餐、东南亚菜系以及西点烘焙课程;第二层五道学堂,聘请著名国学导师教授书道、花道、茶道、香道以及琴道;第三层微会所,开设色彩礼仪课程,承办私人派对,并提供专属定制服务。

3. G-LIFE 优选生活体验馆的文化理念

G-LIFE 以"人、家、生活"为理念,以提升修为、改善真我为宗旨。

4. 对象与市场

随着现代都市繁忙的生活,人们每天都处于忙碌状态,生活体验馆的存在为我们的生活增添了不少乐趣。G-LIFE 优选生活体验馆是放松身心缓解压力的地方,其背后的寓意在于对生活品质的追求。G-LIFE 优选生活体验馆针对忙碌的上班族,在这里不仅可以体验制作各种美食,而且可以学习传统国学文化,练习茶道技艺等。

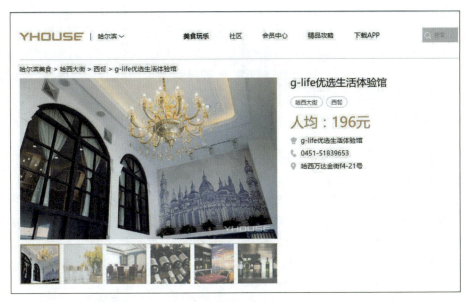

图 6-15　G-LIFE 优选生活体验馆（图片来自 G-LIFE 优选生活体验馆网站）

　　G-LIFE 优选生活体验馆的主要竞争对手是很高兴遇见你、钱永记咱家 de 厨房低碳生活体验馆、富家居生活体验馆等，虽然在黑龙江省占据一定市场，但仍未进行商业化、系统化包装，品牌形象推广有待提高，如图 6-16 所示。

图 6-16　G-LIFE 优选生活体验馆竞争对手——很高兴遇见你（图片来自哈尔滨伙伴广告公司）

5. 精准客户需求

　　在企业的设计任务要求之外，企业主管对标志设计曾经提出，希望将该体验馆的经营理念通过标志的展现传达出来，加深 G-LIFE 以"人、家、生活"为理念，以提升修为、改善真我为宗旨的企业文化精神。另外，企业主管希望能够将该机构的标识与其他体验馆的标识区分开来，通过简单、新颖的方式进行展现。

　　注意：在设计过程中，首先，设计者要明确企业对设计任务的具体要求；其次，设计者所设计的作品必须充分体现企业文化，这是基于项目的客观属性的要求。但在实际的操作中，企业主管往往根据个人喜好、兴趣，以及对于设计任务的理解提出一些具体的要求。针对这一要求我们要辩证地看待，从服务的角度必须满足客户的需求，同时也应该清醒地认识到，设计除了情感还必须依据客观且理性的分析。两者有机地结合对于设计服务的完美实现至

关重要。

三、确定主题概念

在了解设计要求的基础上,通过逻辑归纳、整理寻找创意主题的核心内容,并在此基础上转化为对设计对象的情感判断。

1. 主题概念解析

1)归纳总结

主题概念解析必须立足于对设计要求的归纳总结。根据前文对设计项目的调研,主要因素归纳如下。

(1)公司产品。第一层烹饪教室,聘任国内知名烹饪大师,教授中餐、西餐、东南亚菜系以及西点烘焙课程;第二层五道学堂,聘请著名国学导师教授书道、花道、茶道、香道以及琴道;第三层微会所,开设色彩礼仪课程,承办私人派对,并提供专属定制服务。

(2)文化理念:G-LIFE 以"人、家、生活"为理念,以提升修为、改善真我为宗旨。

(3)消费对象:想要在工作之余放松身心的白领一族或其他。

(4)市场:国内推广。

(5)客户特殊要求:强化经营理念、标志简介醒目、与同行业区分、体现文化传播。

2)二次分类

围绕这些概念,从品牌的文化意象和表现特征进行二次分类,以便进行下一步的主体概念抽象化和情感化。

根据设计要求从企业文化中提取品牌的文化意象,抽取抽象概念体现企业的隐性文化因素。品牌的文化意象和表象特征如下。

(1) G-LIFE:英文 Graceful 的简称,寓意优美、优雅、美好、得体的设计。

(2)产品:烹饪包括中餐、西餐、东南亚菜系以及西点烘焙课程;五道学堂包括书道、花道、茶道、香道以及琴道;微会所开设色彩礼仪课程,承办私人派对,并提供专属定制服务。

(3)文化意象:以"人、家、生活"为理念,以提升修为、改善真我为宗旨。

(4)品牌表现特征:概括为专业化、造型具象、视觉冲击力强。

2. 主题构成

在主题因素解析的基础上,利用思想风暴法组织讨论如何将文化意象和表现特征相互结合,并用简练的语言概括出主题概念的情感表现。

G-LIFE 优选生活体验馆标志设计首先考虑到目标消费群体的消费档次,在进行标志设计时采用非衬线字体的表现形式,非衬线字体不含任何装饰角,一方面适合现在标志设计发展趋势;另一方面表现该类产品提供高品质的服务保障。

四、设计构思——创新设计思维的应用

1. 主题抽象化

运用概念分离的方式,我们重新把主题"人、家、生活"解构,打散为"人""家""生活"3个关键词,然后围绕关键词展开联想。可以通过非衬线字体的英文方式进行表现,也可通过图形与英文组合的形式进行表现,图形来自毕加索的名画《梦》,希望通过表现慵懒的女人形象暗喻来此生活馆给您带来的舒适与放松,如同家的感觉,如图 6-17 所示。

图 6-17　G-LIFE 优选生活体验馆设计方案（图片来自哈尔滨伙伴广告公司）

2. 分单元发散联想

在这一阶段我们可以从关键词出发，利用各种联想形式和发散方式（如思想风暴法、心智图法等方式），发散思维拓宽思路，寻找视觉化的表现方案。

3. 视觉化整合草图方案

根据联想发散的结果，依据整合的知识可以大致寻找出一些整合的方向。这个过程是一个量变的思考过程，是一个灵光闪现的过程。一般情况下，这也就是典型的"麦金"构绘创作的过程。因此，一定要把整合的意象及时地记录并加以完善。

概念性方案包括：英文＋汉字、图形＋汉字、英文＋图形＋汉字、熊的外形＋英文、人形＋英文，如图 6-18 所示。

图 6-18　G-LIFE 优选生活体验馆标志设计方案（图片来自哈尔滨伙伴广告公司）

五、确定方案设计制作——形式调整

在上述大量方案的基础上，我们可以围绕这些方案展开讨论，选择 2～3 个方案进行视觉形式细节的修改，然后征求各方意见，在此基础上再次修改完善。

这一阶段的细节完善主要的依据是对产品的表象特征的定位和视觉形式的基本规律。例如，本案中鲜艳明亮的色彩、圆润的造型、象形的符号就是针对产品定位中专业化、造型具象、视觉冲击力强等条件，最后形成如图 6-19 的设计方案。

图 6-19　G-LIFE 优选生活体验馆最终设计方案（图片来自哈尔滨伙伴广告公司）

设计注释：运用名画效应打造基本造型结构，结合英文"Creating your graceful life"的广告语，表明生活馆可以提供亲切的服务，在这里可以像家一般舒适。

第四节　响水有机咱家米包装设计方案

项目背景：

黑龙江响水米业股份有限公司成立于 1998 年，注册资本 8850 万元。公司下辖水稻专业合作社、水稻技术协会、稻作研究院、种子公司、收贮公司、响水稻作展示园等多家单位，是一家以研发、生产、销售响水牌系列贡米为金牌产品，"一业为主，多种经营"，集约化、产业化、现代化的国内知名的集团化农业高科技龙头企业，其独家产品响水大米历经千年沧桑，自唐朝始为历代之贡品，新中国成立后被选为人民大会堂国宴用米，自古就有"颜如玉，浆似乳，品质甲天下的"美誉。

训练内容：

（1）发现概念；

（2）主题概念的确立与解构。

训练目的：
（1）掌握如何根据对象的资料发现并确定主题概念；
（2）掌握主题概念解构的过程；
（3）掌握概念解构过程中，概念到视觉元素转化的方法。

课题要求：
对所选项目的资源进行调查分析，确定主题概念，并对主题概念进行解构，完成项目的设训任务。

参考网站：
（1）响水米业 http://www.xsmy.com；
（2）中国包装网 http://www.pack.com；
（3）哈尔滨市伙伴经济信息咨询有限公司网址：http://www.ihuoban.cc。

一、项目确定

1. 项目名称
- 响水咱家米包装设计

为响水咱家米设计符合其产品特色、市场开发环境和文化理念的包装。

2. 项目要求
- 包装设计能代表公司文化内涵，并且醒目简洁。
- 通过包装设计，增强公司的个性化特点与形象。
- 包装设计能体现响水咱家米特有的地域文化产品特色。
- 主要用于响水咱家米包装的整体形象设计、生产及销售所使用的物化产品等。

二、调查分析

1. 响水米业的企业形象

十几年来，响水米业依托镜泊湖及火山熔岩台地的稀有资源，把传承"古渤海国贡米文化，追求产品卓越品质"作为历史赋予的责任，在社会各界鼎力支持下，通过公司全体员工的辛勤劳动和无私奉献，响水米业励精图治，开拓进取，不断挑战自我，取得了跨越式发展，如图6-20所示。

2. 响水有机咱家米产品

响水大米产于镜泊湖西北30公里处，唐代渤海国上京龙泉府遗址附近的响水乡，是黑龙江省的著名特产，驰名中外。相传在明清时代，响水大米被誉为"皇粮""御米"。响水大米生长的土地为亿万年前火山爆发时，火山岩浆流淌凝固而形成的大面积玄武岩"石板地"，因此，响水大米颗粒丰满、质地坚硬、色泽青白、透明纯净，是国内外绿色天然保健大米。

响水有机咱家米在响水大米的基础上，生产加工过程中绝对禁止使用农药、化肥、激素等人工合成物质；在土地生产转型方面有严格规定；在数量上进行严格控制，要求定地块、定产量；而且按照国际惯例，有机产品一年只能申请一次许可证，年满后需重新申请方可继续使用。

3. 响水米业文化理念

响水米业是一家以研发、生产、销售响水牌系列贡米为金牌产品，"一业为主，多种经

图 6-20 黑龙江响水米业股份公司（图片来自黑龙江响水米业股份公司网站）

营",集约化、产业化、现代化的国内知名的集团化农业高科技龙头企业。该企业秉承"质量第一,用户至上,互利多赢"的经营理念,坚持"以人为本,诚信为魂"的核心价值观,锐意进取,不断创新,把"响水"打造为享誉海内外的知名品牌,使之无愧于"中华第一米"的美誉。

4. 对象与市场

随着市场竞争的日益激烈和企业的规模化、现代化,企业的产品更为系统化、多元化。不同的产品使用的对象、环境以及市场竞争对手都互不相同。响水有机咱家米适合百姓家庭放心食用,也可作为礼物馈赠亲朋好友,更可以馈赠外国友人,其知名度驰名中外。

响水有机咱家米的主要竞争对手是北大荒集团的有机长粒香、亿千亩居家高档米、早早麦的有机大米、保家村的五常稻花香等。响水有机咱家米虽然在国内外占据一定市场,但仍未进行商业化、系统化包装,品牌推广有待提高(如图 6-21 所示)。

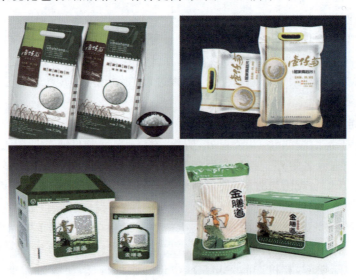

图 6-21 响水有机咱家米竞争对手（图片来自黑龙江响水米业股份公司网站）

5．精准客户需求

在企业设计任务要求之外，企业主管对包装设计曾经提出，希望将产品的特色通过包装设计展现出来，例如产品的地域特色、产品的培育灌溉特点等；另外企业主管希望能够通过包装设计与同行业其他产品区分开来，以此来强化产品形象和加深企业品牌认知度。

三、确定主题概念

在了解设计要求的基础上，通过逻辑归纳整理寻找创意主题的核心内容，并在此基础上转化为对设计对象的情感判断。

1．主题概念解析

1）归纳总结

主题概念解析必须立足于对设计要求的归纳总结。根据前文对设计项目的调研，主要因素归纳如下。

（1）公司产品。响水有机咱家米倡导绿色食品理念，选择优质稻种，严格按照有机农业生产要求和相应标准加工生产，在生产过程中不使用有机化学合成的肥料、农药、生长调节剂等，不采用基因工程技术获得的生物及其产物，而是遵循自然规律和生态学原理，采用一系列可持续发展的农业技术、协调种植业和畜牧业的关系，促进生态平衡、物种的多样性和资源的可持续利用。

（2）文化理念。该企业秉承"质量第一，用户至上，互利多赢"的经营理念，坚持"以人为本，诚信为魂"的核心价值观，锐意进取，不断创新，把"响水"打造为享誉海内外的知名品牌，使之无愧于"中华第一米"的美誉。

（3）消费对象。响水有机咱家米适合百姓家庭放心食用，也可作为礼物馈赠亲朋好友，更可以馈赠外国友人，其知名度驰名中外。

（4）市场。国内外推广。

（5）客户特殊要求：产品特色展现、与同行业包装进行区分、体现企业文化。

2）二次分类

围绕这些概念，从品牌的文化意象和表现特征进行二次分类，以便进行下一步的主体概念抽象化和情感化。

根据设计要求从企业文化中提取品牌的文化意象，抽取抽象概念体现企业的隐性文化因素。品牌的文化意象和表象特征如下。

（1）响水有机咱家米：取自"响水咱家米"几个汉字配合辅助图形进行表现。

（2）文化意象：地域文化、有机产品、种植技术。

（3）品牌表现特征：概括为产品特色展现、与同行业包装进行区分、体现企业文化。

2．主题构成

在主题因素解析的基础上，利用思想风暴法组织讨论如何将文化意象和表现特征相互结合，并用简练的语言概括出主题概念的情感表现。

响水有机咱家米将"响水咱家米""镜泊湖火焰岩""东北特色"等结合起来，来表达响水有机咱家米的主题"给咱家人吃的东北好大米——响水咱家米"。

四、设计构思——创新设计思维的应用

1. 主题抽象化

运用概念分离的方式,我们重新把主题"给咱家人吃的东北好大米——响水咱家米"解构,打散为"咱家""东北好大米""响水"3个关键词,然后围绕关键词展开联想。

2. 分单元发散联想

在这一阶段我们可以从关键词出发,利用各种联想形式和发散方式(如发散思维、思想风暴法、心智图法等方式)、拓宽思路寻找视觉化的表现方案。

3. 视觉化整合草图方案

根据联想发散的结果,依据整合的知识可以大致寻找出一些整合的方向。这个过程是一个量变的思考过程,是一个灵光闪现的过程。一般情况下,这也就是典型的"麦金"构绘创作的过程。因此,一定要把整合的意象及时地记录并加以完善。

概念性方案包括:不同字体形象来表现汉字"响水咱家米"、大米图形+文字、镜泊湖图形表现等;构绘整合,如图6-22所示。

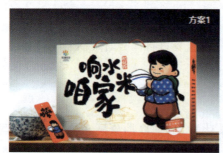
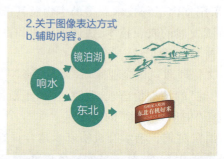
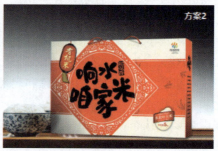

图 6-22 响水有机咱家米产品设计方案(图片来自哈尔滨伙伴广告公司)

五、确定方案设计制作——形式调整

在上述大量方案的基础上,我们可以围绕这些方案展开讨论,选择2~3个方案进行视觉形式细节的修改,然后征求各方意见,在此基础上再次修改完善。

这一阶段的细节完善主要的依据是对产品的表象特征定位和视觉形式的基本规律。例如,本案中鲜艳明亮的色彩、圆润的造型、象形的符号就是针对产品定位中专业化、造型具象、色彩明快、国际化等条件,最后形成如图6-23的设计方案。

设计注释:运用东北乡村的农妇形象结合镜泊湖的图形来表现"东北特有"的地域特

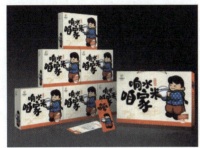
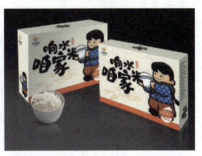

图 6-23 响水有机咱家米产品最终设计方案（图片来自哈尔滨伙伴广告公司）

色，再结合汉字的使用方式进行表现。农妇手捧大米的形象质朴、亲切，使用东北方言"咱家"更突出了亲切感，不仅能体现出东北特产的地域特色，还能表现出有机大米的产品特点。

第五节　2016"共享"大学生设计与策划大赛

项目背景：

加强中德青少年交流的倡议是习近平主席在 2014 年 3 月访德期间提出的。之后，李克强总理与默克尔总理在 2014 年 10 月举行的第三轮中德政府磋商中共同确定 2016 年为中德青少年交流年。

在教育部和德国驻华大使馆的支持下，中国人民对外友好协会携手戴姆勒大中华区投资有限公司在 2016 中德青少年交流年框架下举办"2016 中德青少年交流年"大学生设计与策划大赛，这一活动标志着中国设计教育的国际合作模式与路径的创新，同时，对发掘创新型设计人才、推动中国学生设计的国际交流、促进中国设计教育进一步与国际接轨具有重要意义。作为 2016 中德青少年交流年系列活动首发项目，"2016 中德青少年交流年"大学生设计与策划大赛闪亮登场。

训练内容：

平面广告类海报设计。

训练目的：

（1）树立标新立异的创新意识，掌握拼置同构整合方法与过程设计创作海报；

（2）掌握概念抽象化的环节，在设计中寻找元素延伸意义的方法。

课题要求：
（1）对项目进行调查，分析该设计大赛的历史、主题及内涵要求；
（2）确定主题概念，完成主题概念抽象化并进行创意表达。
（3）准确、规范地完成项目的设计任务。

参考网站：
（1）共享——大学生设计与策划大赛 http://www.adrc.org.cn；
（2）中国广告人网站 http://www.chinaadren.com/。

一、主题确定

1. 项目名称

- "共享"主题海报设计

本次大赛主题为"共享"。随着世界的迅速发展以及沟通便捷度的提高，信息互通与资源共享成为全球热议的话题。资源的合理分配与有效利用、先进技术的广泛传播等，都是促进人类发展的重要途径。"共享"意味着平等、互助与友好；共享也是人与城市、人与自然的和谐及可持续发展。在今天这个时代，"共享"是一个充满广泛而包容的话题，被赋予无限创造的可能性。因此，也成了本次设计比赛的主题。

2. 项目要求

- 打破常规设计思维。
- 依据"共享"主题，从不同角度、多元化地表达。
- 注意不要与主题发生矛盾。

二、调查分析

1. 表达共享的主题

面对全球性的变化和挑战，当代设计不只是解决形式和功能的问题，更要运用设计思维，通过设计策略来参与社会创新，因此，设计能力与策划能力的双重培养是当代设计教育的新方向，这也是亚洲减灾中心（ADRC）制定这个全新比赛概念的背景，如图6-24所示。

图6-24　2016"共享"大学生设计与策划大赛宣传海报（图片来自视觉.me网站）

2. 共享主题的搜集

以"共享"为主题的创意搜集并不容易，但是遵循创新设计思维的方法还是有章可循的。

首先,海报的主题要鲜明,每张海报都有特定的内容与主题,图形语言也要结合这一主题,绝不能随意表达,应该在理性分析的基础上选择恰当的切入点,以独特的视觉元素富有创意地将思想表达出来。

其次,海报设计中的图形表现是以最简洁有效的元素来表现富有深刻内涵的主题,好的海报作品无须文字注解,看过图形后便能使人们迅速理解作者的意图,因此,表现形式以图形语言为主。

再次,优秀的海报作品除了能成功地表达主题内容之外,还要具备一定的文化内涵,只有这样才能与观者之间产生情感与心灵上的交流,因此,搜集的素材可以从中国传统文化作为切入点。

最后,海报创意要具有视觉冲击力。设计时增强画面的视觉冲击力的方法有多种,从内容上看,有美丽、欢乐、甜美、讽刺、幽默、悲伤、残缺甚至恐惧等;从形式上看,有矛盾空间、反转、错视、正负形、异形、同构图形、联想、影子等。我们可以从表现形式和图形两方面入手。

3. 作品分析

搜集作品往往容易造成思维定式,以至于很难突破现有创意形成思维束缚,有时甚至会抄袭与模仿。为防止这种现象,我们必须具有强烈的创新意识,并能够从优秀作品中抽象出创意的核心以启发我们的思维。

4. 设计定位

根据本项目的调查结果及设计要求,设计可以从以下思路展开。

- 打破认识常规,从传统文化、人类需求角度展开联想。
- 避免与"共享"主题宣传冲突,以情感突出对"共享"的多元化认识。
- 不对"共享"的属性单纯地进行非黑即白的定义。创意作品切入角度要新颖,要给人留有思维参与的空间。

三、主题解构——概念抽象化

在设计要求、调查分析和基本设计思路的基础上,对"共享"主题的文化概念进行解析归纳、总结和抽象化。

抽象化首先是解析、提出主题概念,通过分离打散概念为联想发散确定发散的起点和方向。而其根本在于最终的视觉简略,通过艺术整合突出表现特征(精神或情感),将分离出的属性简化,形成统一的视觉感受整体。这是一种表现的倾向,忽略不协调的因素,突出和谐的方式。

应该指出的是,这里的抽象化并不是运用抽象表现,而是把主题概念的内容抽象化提取,并进一步把文字概念的严谨表述转换为利用视觉语言形象的多义性,给人们提供想象的空间。

1. 主题解析

根据"共享"多元化创意的设计要求和对设计项目的调研,共享所代表的意象表达如下。

(1) 文化:中国、德国。
(2) 思考:文化交流。
(3) 沟通:经济、政治、文化等。

"共享"所代表的意象深化如下。

（1）文化：中西方文化差异。

（2）思考：交流产生的碰撞。

（3）沟通：融合、统一。

2．主题构成

在主题概念解析的基础上，对这些概念运用头脑风暴法对主题解析重新组合，提炼主题。得出如下方案。

主题一：设计与思考，文化的"交织"。

主题二：文字的表述。

主题三：图形的表达。

3．联想发散

围绕构成主题的关键词，进行概念转换图形的发散思考，快速发掘具有相同概念的图形表象以备整合所需。图 6-25 为平面组银奖和铜奖。

图 6-25　2016"共享"大学生设计与策划大赛平面组银奖和铜奖（图片由中国传媒大学提供）

四、主题概念抽象化——视觉形象简略

我们以此次大赛的金奖得主陈镇的设计理念为题，进行作品分析。这次大赛的主题是"共享"，意味着平等、互助与友好，既是人与人之间的友好，也是人与城市、人与自然的和谐及可持续发展，旨在表达人与自然之间的一种共享、和谐的关系。

中国传统的五行学说将世界万物归为五种基本物质：金、木、水、火、土，这五种物质相生亦相克，只有协调互旺才能阴阳平衡。人体是个小宇宙，小宇宙的五行要与大宇宙的五行相对应。人要认识自然、顺应自然，遵循自然规律，才能与自然达到和谐共生。如今的环境问题越来越严重，大气污染、水污染、土地荒漠化、森林锐减等，都是人在改造自然过程中不顺应规律的结果。

在画面的表现上，陈镇采用手绘的形式来表达自然环境这一主题。同时，作者家在湖北，研究生期间跟随导师研究家乡楚文化的视觉艺术形态，如曾侯乙尊盘等，其造型反复细密，极致精美，给了他很大的灵感与启发。最后，他以手绘的形式创作了三张八开的水彩纸形式的系列海报，然后通过拍照做版式处理，将系列海报形成统一，如图 6-26 所示。

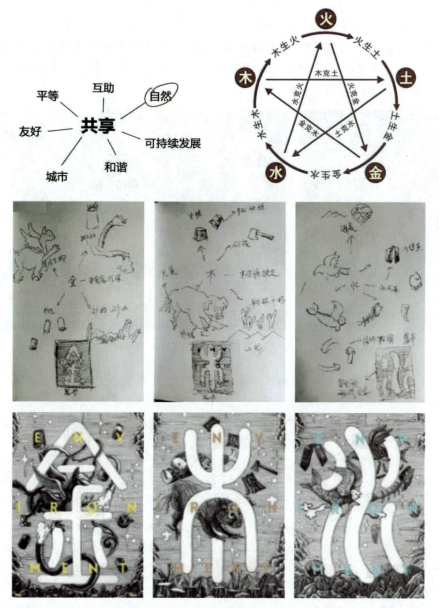

图 6-26　2016"共享"大学生设计与策划大赛平面组金奖——陈镇设计（图片由中国传媒大学提供）

经典案例赏析

世界上第一部全油画动画长片《至爱凡·高》

在刚刚过去的第 20 届上海电影节上，影片《至爱凡·高》展映当天座无虚席，这是世界上第一部全油画动画长片，获得了上海电影节金爵奖最佳动画片奖。影片讲述了画家凡·高的一生。以前也有不少导演拍过凡·高传记，但以凡·高画作解读凡·高本人还是第一部。与其他天赋异禀的艺术家不同，凡·高 29 岁才开始拿起画笔，在短短 8 年内，创造出一幅幅感人至深的艺术作品。导演 Dorota Kobiela 和 Hugh Welchman 希望通过这个故事告诉我们：不要总把我们的失败归

咎于天赋,只要足够专注,从现在开始,一切都不会太晚。

故事从凡·高去世后一年说起,阿尔芒从父亲手中接过凡·高的一封信,本要交给凡·高弟弟提奥,却得知提奥已经死了,一系列问题困扰着阿尔芒,于是他开始探寻凡·高死亡的真相……这一路探寻的过程中,凡·高的故事开始展开,其作品也一一呈现在观众眼前,如图6-27所示。

图6-27 《至爱凡·高》电影海报(图片来自打开创意网站)

相对于凡·高传奇的一生,这部影片的制作过程也同样令人震撼。将近7年的时间,来自15个国家125位画师,65000帧油画,全手工绘制,构成这部95分钟的动画长片。导演力求以其画讲其事,既要真实贴合他的信件,又要匹配原画作和历史,因此困难重重,仅仅前期的剧本开发,就花了3~4年时间。团队深入研究了凡·高的800封书信和其他相关的书籍,再现了凡·高的生活细节,以及那些让他疯狂、炽热的精神世界。而画作是解读凡·高情感的重要途径,所以要保持电影画面与原始画作相接近。

这些油画背后的125位画师,由来自全球5000名申请者中筛选出来,他们绝大部分有油画功底,或者参与过艺术品修复工作。接受为期3周的课程训练后,他们在接近3年的时间里,创作了1000多幅油画作品,然后又花1年时间,把静态画面转变为动态,如图6-28所示。

为了还原凡·高的真实生活,他们设计了20多位相关人物,而人物的化妆造型都是高度遵循原画。团队请来了多位演员,像道格拉斯·布斯(Douglas booth),西尔莎·罗南(Her ronan)……他们进入绿幕拍摄,然后转换成CG动画,最后由画家们画出来。作为第一部油画电影,以前缺少成功案例,资金不足,所有画面纯手工绘制,耗时又费心,但都没能阻挡整个团队的热情。如图6-29所示。

片名Loving Vincient,来源于凡·高每次信件的末尾,中文翻译为"至爱凡·高",如果没有对这位大师深沉的爱,绝对打造不出这么一部影片。每一天的拍摄,都是对凡·高进一步的了解和发现,当发现某些不符合事实的创作时,他们就会重绘,只为呈现那个真实的凡·高。执着、专注,团队以这样的精神,致敬同样执着、专注的凡·高。在影片末尾,当那首《Vincent》响起时,凡·高佝偻着身体回

图 6-28 《至爱凡·高》电影画面创作（图片来自打开创意网站）

THE LIVELY INN - KEEPER'S DAUGHTER
"I told you, you can't believe a word the Gachets say!"

ORIGINAL PAINTING　　　　　KEYFRAME　　　　　PHOTO

THE RELUCTANT DETECTIVE
"I don't see the point in delivering a dead man's letter"

ORIGINAL PAINTING　　　　　KEYFRAME　　　　　PHOTO

图 6-29 《至爱凡·高》电影人物创作（图片来自打开创意网站）

眸，黑白画面逐渐变成他独有的笔触。以生活的黑暗，画下笔尖的灿烂。看清世间磨难，却依旧热爱它，至美的灵魂，至爱的凡·高（如图6-30所示）。

资料来源：http://www.sohu.com。

图6-30 《至爱凡·高》电影片段（图片来自打开创意网站）

本章小结

本章以五个实际案例来讲解创新设计思维方法的运用，以此来强化学生对创新设计思维主体、对象、形式和特征的深入认识，并通过主题解构、拼置重构等整合方式进行详细解析，希望以此来帮助学生开拓思路，为未来的创意设计铺平道路。

思考与练习

1. 创新设计思维游戏一：一棵大树

目的：动态合影拍照，锻炼右脑思维。

人数：没有限制，但是最好不要超过60个人。

时间：10~20分钟。

道具：不需要道具，但是需要所有人可以站下的空间。

何时来做：一般在吃过午饭之后，课程开始之前。

2. 画左手：分别按下列要求画自己的左手，先画展开的手（手心或手背），再画两种不同的姿态。

（1）仅用简单的几何形状概括手掌和手指的形状。

（2）画出手的完整轮廓。

（3）画出主要的掌纹。

（4）用光影表现手。

画图时请使用从抽象到具体的不同程度的绘图语言，它们适合于不同思维对象、不同思

维阶段的需要。

3. 桌子设计综合练习：按照所给的目的、要求尽可能多地提出解决办法。

步骤：（1）画出30个大小一致的"桌面"备用。

（2）在15分钟内，尽量全部画出你的解决方法。

根据上面评价的结果，挑选一个最适合作为学习的课桌，再用几分钟来完善它，包括桌面与支撑的材料、支撑的具体形式、尺寸、连接的设计等，并画出简单的三视图，同时注意吸取其他方案的优点。

4. "网"的意念表达：列举生活中的"网"，结合网络时代的生活现象，自由联想，提取与网络相关的各种意念，创作各种美的形态。

目的：有效锻炼"形"与"意"的转换能力。

要求：（1）用具体形态表达"网"的抽象概念，各元素要形似，有意象；

（2）一张A4纸，至少画出10个创意图形，工具、色彩、材料不限。

5. 解构图形：运用解构的原理，对蔬菜、水果进行切割、重组，借助照相机和绘画工具进行资料整理和收集，在老师的指导下完成后期制作和解构的图形练习。

目的：理解解构方式，培养在常见的元素中发现新视点，并能够进行超常规创造设计的能力。

要求：（1）选取素材，描绘或拍摄其不同角度、不同光照条件下的外在形态。

（2）将元素分解、打散，然后描绘或拍摄其不同局部的形态，材料手法不限。

（3）选取典型的局部形态，以发散性思维进行自由联想。

（4）选取最具特点的形态，做反常规的思维和创造，获得超越常规的视觉效果。

附录一

创新设计思维所具备的相关知识

一、知识产权保护

知识产权是指人类智力劳动产生的智力劳动成果所有权。它是依照各国法律赋予符合条件的著作者、发明者或成果拥有者在一定期限内享有的独占权利，一般包括版权（著作权）和工业产权。版权（著作权）指创作文学、艺术和科学作品的作者及其他著作权人依法对其作品所享有的人身权利和财产权利的总称；工业产权指包括发明专利、实用新型专利、外观设计专利、商标、服务标记、厂商名称、货源名称或原产地名称等在内的权利人享有的独占性权利。

自2008年《国家知识产权战略纲要的通知》颁布之后，我国陆续出台了《商标法》《专利法》《技术合同法》《著作权法》和《反不正当竞争法》等法律法规文件。从宏观层面上讲，国家已经在法律层面为企业知识产权权益的保护提供了法律依据，为企业在制定知识产权保护制度及具体实施方法指明了方向，但是目前还缺乏侵权案件的单独法律法规详细文件。

二、知识产权保护范围

根据世界知识产权组织（Word Intellectual Property Organization，WIPO）《建立世界知识产权组织公约》的规定，知识产权包括下列客体的权利：

- 文艺、艺术的科学作品；
- 表演艺术家的表演、录音和广播；

- 人类一切活动领域的发明；
- 科学发现；
- 工业品外观设计；
- 商标、服务商标、厂商名称和标记；
- 制止不当竞争；
- 在工业、科学、文学和艺术领域内由于智力活动而产生成果的一切其他权利。

根据作为《世界贸易组织》WTO 一揽子协议的重要组成部分的《与贸易有关的知识产权协议》(简称 TRIPS 协议)的有关规定,知识产权包含下列权利：

- 版权与邻接权；
- 商标权；
- 地理标志权；
- 工业品外观设计权；
- 专利权；
- 集成电路布图设计权；
- 未披露过的信息专有权。

由于 TRIPS 协议与国际贸易制裁挂钩,具有相当的强制力,其对知识产权客体权利的规定,已经成为世界各国知识产权所认同和遵守的保护范围。

三、知识产权保护申请程序

（一）目的

对企业知识产权申请进行控制,保证企业在知识产权申请过程中符合法律和保密性要求。

（二）适用范围

适用于本企业知识产权申请过程的控制。

（三）程序概要

1. 知识产权申请流程

- 研发部门根据研发成果向知识产权管理部门提出知识产权申请；
- 知识产权主管组织对提出的知识产权申请进行论证,对相关专利进行检索,并给出检索结果；
- 将符合要求的申请提交主管领导审批；
- 知识产权管理部门委托专利代理机构撰写专利申请文件；
- 知识产权管理部门将专利代理机构撰写的申请文件转交发明人进行确认；
- 委托专利代理机构提交专利申请文件；
- 跟踪专利申请,办理相关手续。

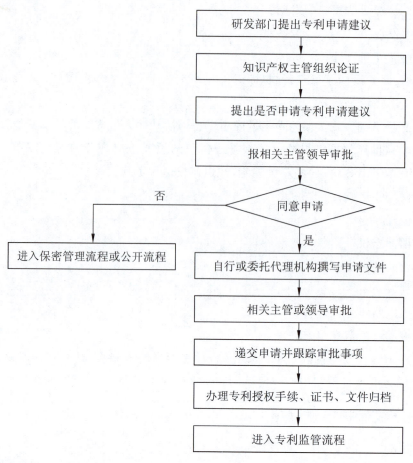

2. 相关文件

- 《知识产权申请审批表》;
- 原始记录文件。

附录二

设计师应具备的设计管理思维

荷兰登贝设计(中国)的创意总监博恩(Michelde Boer)先生总结了优秀的平面设计师应具备的四种能力,①对信息的研究和分析能力;②设计执行能力;③生成创意概念的能力;④生成个人设计观的能力。作为设计师的你,不是设计出漂亮的字体、图案和版式就大功告成了,设计师存在的价值是要帮助客户提出问题和解决问题。设计师必须从设计的源头就有理有据,让客户对你的思路和方案心悦诚服。

一、什么是设计知识

广义上讲设计知识包括:资源、常识和方法。思维资源和常识是确定的知识,一般是一些设计结论(完成的作品)和结论式的方法,这些知识相对固定,不具备拓展性。例如黄金分割定理等。而方法和思维是活的知识,可以根据自己的需求灵活地选择、修改,甚至可以产生另一种新的设计思维。比如栅格设计、极简主义、以用户为中心的设计等。

二、设计知识的四步管理

(一) 浏览

浏览是无时无刻的,如果眼中的画面不停顿,那么每秒最少有20帧,每天16小时就至少有1152000个画面……这么多画面肯定会留下一些让人赏心悦目的记忆,比如漂亮的衣着搭配、微妙的车窗与背景的结合、晚霞、美女……这些都是可以用相机或者手绘记录下来的。知识爆炸的时代,信息在互联网上不再难以获得,却变得难以选择,取得有效的信息成了如今获取知识的重要环节,附图1是信息的

几个主要来源。

附图1　信息的主要来源（图片来自中国广告网）

（二）收集

看到信息后如何处理呢？我们要学会收集和整理信息，这个环节决定了以后寻找已知信息的效率。在平时浏览中，可以用花瓣（或 Pinterest）收藏喜欢的图片，然后使用 Evernote 记录文章，如果你用 Chrome 浏览器，就更加方便了，插件让你的收藏只需要一次点击，就可以进行分类，如附图2所示。

附图2　信息收集整理过程（图片来自中国广告网）

（三）消化

想要的信息看过了，也收藏了，这些信息就属于你了吗？显然没有，到此之前你只是为每条信息进行了快照，并没有为信息进行标注，要使用信息时是无法在脑海中检索的，这时就需要我们对已有的信息进行消化，比如打开花瓣，看看收集的图片，从构图、排版、色彩、光影几个纬度分析一下图片，然后根据设计的目的用作者的角度想想为什么这样做，他用了什么方法？经过自己的消化总结，之前收集的信息就更清晰了，很多内容可以被提炼为设计方法，在日后需要时就可以随时使用了，如附图3所示。

（四）回顾、思考、创新

这是最重要也是最难的一步，通过前3步，你已经积累了一部分设计的方法，设计时去应用这些方法，通过各种组合来完成作品。在这个过程中，要留意每种方法的应用环境、适用主题、表达的情感等，同时多交流多分享，口头沟通心得，做出PPT，这些都能很好的记忆积累下来的设计方法。当方法积累到一定的程度，你的各种设计思维就会慢慢形成，逐渐完

善,生成独到的理解和认识,做出属于自己的创意设计。设计思维的形成很像树的成长,在各种营养的滋润下,方法与思维相互依存,共同成长(如附图4所示)。

附图3　信息消化过程(图片来自中国广告网)

附图4　信息组合过程(图片来自中国广告网)

三、结束语

知识管理能帮助你建立属于自己的设计思维,并且形成一套有效的设计问题处理方法。可以将设计资源积累下来,从而方便地进行搜索、调用、分析,提高解决问题的能力和效率。尤其是在系统且深入地了解了知识管理之后,你会不知不觉发现自己具备了解决问题的新思路,各种创意在脑海中不断的迸发,此时各种各样的设计需求就是一件很美妙的事情了,因为这些需求为你溢出的创意提供了丰富的载体。

最后,设计师是一个生产创意、传达信息的职业,需要的不只是构图、色彩、手绘和软件使用,更需要其他的知识去丰富自己的视野,在理解各行各业各种知识的同时从中领悟自己的设计思维,在明确传达信息的同时,创作出更好的、更有意义的、富有情感的作品。

资料来源：http://cv.qiaobutang.com.

参考文献

[1] E. H 贡布里希. 秩序感[M]. 杨思梁,译. 杭州:浙江摄影出版社,1987.
[2] 鲁道夫·阿恩海姆. 艺术与视知觉[M]. 滕守尧,译. 成都:四川人民出版社,1998.
[3] 鲁道夫·阿恩海姆. 视觉思维[M]. 滕守尧,译. 成都:四川人民出版社,1998.
[4] 韦·特海默. 创造性思维[M]. 林宗基,译. 北京:教育科学出版社,1987.
[5] 库尔特·考夫卡. 格式塔心理学原理[M]. 黎炜,译. 杭州:浙江教育出版社,1997.
[6] 王受之. 世界现代平面设计史[M]. 北京:新世纪出版社,1998.
[7] 松浦康平. 亚洲的书籍、文字与设计[M]. 北京:生活·读书·新知三联书店,2006.
[8] 丁同成. 形象思维基础[M]. 北京:红旗出版社,2007.
[9] 林家阳. 设计创新与教育[M]. 北京:生活·读书·新知三联书店,2002.
[10] 林家阳. 图形创意[M]. 哈尔滨:黑龙江美术出版社,2004.
[11] 田葳. 思维设计——造型艺术与思维创新[M]. 北京:北京理工大学出版社,2005.
[12] 胡晓琛. "设计师+"斯坦福 D. school 模式的设计创新教育[J]. 艺术教育. 2015,09.
[13] 梅格斯. 20世纪视觉传达设计史[M]. 武汉:湖北美术出版社,1994.
[14] 王彦发. 视觉传达设计原理[M]. 北京:高等教育出版社,2008.
[15] 陆小虎. 设计思维与方法[M]. 南京:江苏美术出版社,2013.
[16] 陈放. 创意学[M]. 南京:金城出版社,2007.
[17] 崔勇. 艺术设计思维创意[M]. 北京:清华大学出版社,2013.
[18] 鲁百年. 创新设计思维[M]. 北京:清华大学出版社,2015.
[19] 王健. 创新启示录:超越性思维[M]. 上海:复旦大学出版社,2005.
[20] 薛庆於. 袋鼠与蹲距式起跑[J]. 生物学教学. 2002,27(2).
[21] 罗玲玲. 创意思维训练[M]. 北京:首都经济贸易大学出版社,2008.
[22] 罗宾·兰达,罗丝·甘内拉,丹尼斯·M.安德森. 奇思创意[M]. 合肥:安徽美术出版社,2004.
[23] 陈珈. 图形创意[M]. 长沙:湖南美术出版社,2009.
[24] 岛子. 后现代主义谱系[M]. 重庆:重庆出版社,2007.
[25] 原研哉. 设计中的设计[M]. 桂林:广西师范大学出版社,2010.
[26] 田中一光. 设计的觉醒[M]. 桂林:广西师范大学出版社,2009.
[27] 田运. 思维词典[M]. 杭州:浙江教育出版社,1995.
[28] 仇德辉. 数理情感学[M]. 长沙:湖南人民出版社,2001.
[29] 崔勇,吕村. 设计思维[M]. 郑州:中原出版集团,2006.
[30] 李晓春,陈莹. 艺术设计创造性思维训练[M]. 北京:中国纺织出版社,2003.
[31] 丁润生. 现代思维科学[M]. 重庆:重庆出版社,1992.
[32] 夏亮亮,王美达,韩蕾. 感性诉求广告创意新思维[J]. 商场现代化,2008,(27).
[33] 朱松林. 平面广告的类比创新分析[J]. 广告研究(理论版),2006,(10).
[34] 廖荣盛. 论视觉传达设计中的视觉流程[J]. 装饰,2006,(7).
[35] 朱永明. 从创意思维训练到视觉语言研究——关于现代视觉传达设计课程教学改革的思考. 南京艺术学院学报(美术与设计版). 2005,(2).

推荐网站:

1. 中国广告网,http://www.cnad.com.

2. 设计在线,中国,http://www.dolcn.com.
3. 视觉中国,http://shijue,me/homes.
4. 设计之家,http://www.sj33.cn.
5. 杂时代,http://www.zatime.coms.
6. 视觉,me,http://www.shijue.me.
7. 百度,http://www.baidu.com.